臺灣美術團體發展史料彙編

3

解嚴前後美術團體

1970~1990

賴明珠 編著

國立台灣美術館 策劃
National Taiwan Museum of Fine Arts

藝術家 出版社 執行

臺灣美術團體發展史料彙編

3

解嚴前後
美術團體
1970~1990

目次

目次

目次

序

　　在「厚植文化力，打造臺灣文藝復興新時代」之政策理念下，盤點臺灣重要美術資產以建構美術史脈絡，是本館執行「重建臺灣藝術史計畫」的重要工作面向之一。《臺灣美術團體發展史料彙編》的出版，即立基於收集暨整合在地史料的目標，期透過美術相關團體、社群的資料調查、發掘與整理，促進臺灣美術發展史實之重新檢視與深化研究，並使相關研究資源得以傳承及延續，成為臺灣文化內容的知識體系。

　　臺灣美術自日治時期以來開啟「新美術」的發展，當時臺灣並未設置美術專門學校，藝術同好藉由社團組織交流學習，民間繪畫社團的出現，遠早於 1927 年創辦的「臺灣美術展覽會」，正說明美術團體在臺灣美術現代化過程中扮演的重要角色。美術團體的紛紛成立，意味著藝術家們得以群體之力推展美術展覽與藝術運動。藝術家的創意、理念得以在團體互動中交互激盪、彼此支持；創作不復是個人的單打獨鬥，亦非單一創作形態的大量養成，而是殊異的風格、派別之間彼此的合縱連橫；美術團體的同仁畫展等活動，亦提供青年藝術家學習與發表的平臺。1945 年後，臺灣美術團體的發展愈加成熟，「五月畫會」與「東方畫會」等團體扮演推動 1960 年代臺灣現代繪畫運動的重要角色，開啟臺灣現代繪畫的風潮。解嚴前後的美術團體更是

百家爭鳴，開始著眼於社會、環境等多元議題，「伊通公園」、「2號公寓」等團體則拓展出美術館之外的替代空間，提供藝術家更具自由與多樣性的實驗場域，影響持續至今。

　　臺灣美術團體的活動能力及創作表現，是研究臺灣美術發展脈絡及時代美學風貌不可或缺的重要一環。《臺灣美術團體發展史料彙編》分為四個時期，委託研究學者進行收整編寫，共計出版四冊專書，包含由白適銘撰稿的《日治時期美術團體（1895-1945）》、黃冬富撰稿的《戰後初期美術團體（1946-1969）》、賴明珠撰稿的《解嚴前後美術團體（1970-1990）》，以及盛鎧撰稿的《1991年後美術團體（1991-2018）》，期以臺灣美術團體獨特的發展軌跡及歷史紀錄，呈顯其所形構的臺灣美術生態，並為臺灣美術史的建構，提供更多研究、討論與運用的史料資源。

林志明

國立臺灣美術館館長

專文

循規與衝撞
——從美術團體發展看解嚴前後臺灣美術生態

賴明珠

▌緒論

　　臺灣人組成美術團體最早起源自日本時代，例如 1926 年臺北「七星畫壇」，1927 年臺南「赤陽洋畫會」，1928 年嘉南「春萌畫會」、嘉義「鴉社書畫會」，以及 1929 年新竹「新竹書畫益精會」、全臺性「赤島社」等。這些在「臺展」開辦前後成立的臺人東、西洋畫會團體，其創立緣由多少都受到殖民官展刺激；因而希望透過私人組織的成立，凝聚區域性美術家向心力，並透過切磋技藝、提升創作內涵，以和官展形成協力或競逐態勢。這種強調組織動員、展覽規畫，甚至附帶有藝術推廣教育功能的美術團體，顯然是日本時代臺灣「新美術家」受到日本及西方藝術概念的啟發。它和傳統漢文化藝術界對「畫派」的定義是有差別的。藝術史家認為傳統中國畫派的形成，如「浙派」、「松江派」、「新安派」或「吳門畫派」等，都有三個前提條件：1、風格相同或相近，2、畫派要有開派人物，3、成員具有延續性及傳承關係。[1] 但 20 世紀上半葉開始，臺灣美術家因受到日本引進現代「新美術」概念啟發，對所謂畫會、美術團體的想法，逐步脫離昔日傳統畫派的侷限，並從講究傳承、系脈封閉領域的思維，跨入涉及創作、展示、販售、行銷、鼓勵及評論等公眾領域的範疇。

　　1970 年至 1990 年臺灣美術的發展過程中，美術團體往往會因政治、社會、文化的變遷，因而在創立宗旨、推展歷程與作品實踐等方面，呈現不同的面貌。美術團體乃是各區域「藝術世界」（art world）的一個重要環節，它與文化政策、藝術家、藝術學院、美術館、藝廊、藝評人、藝術史家、商業市場等存在密切的關連性。美國哲學家亞瑟・丹托（Arthur Coleman Danto, 1924-2013）認為「藝術世界是觀念的世界」，而喬治・迪奇（George Dickie, 1926-）主張藝術世界是「人、藝術家及藝術大眾的世界」。[2] 要言之，研究 1970 年至 1990 年間美術團體的發展，對解嚴前後臺灣的藝術政策、藝術機制、美術潮流、創作觀與大眾品味的變遷和演進，都有彼此扣連、相互參照的有機關係。

▌一、循規與融合

　　第二次大戰結束，統治臺灣五十年的日本戰敗，國民政府代表同盟國於 1945 年 10 月 25 日接管臺灣。大時代的變局，不僅是臺灣政治結構重組的開端，同時也是整個社會、文化形成衝突、協調及融合的濫觴。1945 年 9 月「臺灣省行政長官公署」成立，1949 年 5 月 20 日國民政府正式實施「臺灣省戒嚴令」，長期的動員戡亂體制，一直要到 1987 年 7 月 15 日才宣布解嚴。持續三十八年又五十六天的「戒嚴」統治，其範圍涵蓋臺灣全島、周邊附屬島嶼及澎湖群島。至於隸屬重軍守備的金門、馬祖地區，則晚至 1992 年 11 月 7 日方解除戒嚴。

　　戒嚴期間集會遊行、言論及出版等基本人權自由，都受到戒嚴法令的管制。[3] 美術團體和一般民間結社一樣，也必須遵循戒嚴法規並受其管控。我們從 1970 年代至 1980 年代中期許多美術團體的創會宗旨、活動地點或活動內容，即可看出其受黨國政府約束、規訓（discipline）與恩庇侍從（patron-client）的情形。但也有部分美術團體，雖然創會宗旨寫著「復興中華文化」，宣示遵從專制政府的規訓，但在藝術實踐上則追尋創意與自主。以下將以「循規」與「融合」兩種類型，探討解嚴前後臺灣美術團體與政策、機制、賞鑑品味及藝術觀念的消長關係。

▌二、侍從與循規

　　英國政治學者杜利夫與歐利（Patrick Dunleavy and Brendan O'Leary）在《國家理論──自由民主政治》（Theories of the State:The Politics of Liberal Democracy）一書中，說：「統治是國家制定規則、控制、引導或調節的過程，也就是國家存在的根本目的」。[4] 學者葉永文歸納出，國家的存在必須依賴三個統治要素：「意識型態、計略設計與權力運作」[5] 加以管制。戒嚴時期的臺灣，國民黨在一黨專制下，其意識型態是「以三民主義做為治國理念和精神指導」，它既是「整個國家及社會發展」的藍圖，並「被強制的落實到日常生活的所有層面」中。[6] 國民政府撤退來臺之後，在文化策略設計上，先行以 1952 年「文化改造運動」、1954 年「文化清潔運動」及 1955 年「戰鬥文藝運動」等策略性運動論述，改造臺灣教育體系，並調控文藝出版及創作方向。[7] 而 1966 年 11 月 12 日「中華文化復興運動」的推展，則將「中國文化」定位為唯一合法與正當的文化綱領與架構。而在文化權力運作

上，國民政府則透過可見的政治統治；與不可見的政黨控制，如國立博物館、救國團、民眾服務站，或軍事文化系統（如政戰學校、國軍英雄館、後備軍人戰鬥文藝隊）等機制，[8] 建立文藝創作規訓、管控的運作模式。尤其是透過與藝術基層所聯繫起來的權力運作，在戒嚴時空下，無疑讓受非常時期「人民團體組織法」束縛住的民間美術團體，使其難以找到喘息的空隙。

研究臺灣政治發展的學者，經常引用「侍從主義」（clientelism）論述地方派系的運作，例如田弘茂（1992）認為，「地方派系是以恩庇——侍從關係作為結盟基礎的群體」；[9] 林佳龍（1989）、陳明通與朱雲漢（1992）等人，也指出國民黨統治者透過策略性設計的「恩庇主義」（clientelism 的另一譯文），「以公共資源按多層『侍主』結構進行分配」。[10] 在戒嚴時期的美術團體發展過程中，我們也看到國家機器以恩庇主（patron）的位階，將所擁有的特許資源，透過各層級機制運作，提供給位階低的侍從者（client），例如：展覽場地、美術教育資源、參與國際交流活動等物質利益或援助；而侍從團體，例如：1971 年「武陵十友書畫會」，1972 年「東亞藝術研究會」，

1975 年「端一書會」、「南海藝苑」，以及 1970、80 年代花蓮縣、澎湖縣、嘉義市等地所成立的「中國美術協會」[12] 支會等，其創立目標大抵不出：「推動文化建設」、「提倡傳統書畫欣賞與創作」、「以中華文化之偉大精神，導人類於和諧共榮之治」、「弘揚書藝以復興中華文化」或「研究書畫、金石篆刻，發揚中華傳統藝術」等。顯見這類型「侍從主義」策略下組成的美術團體，已將國家意識型態內化，並以發揚中華文化、復興民族道統等文化策略，作為集體追求的目標。因而它們無論在創會宗旨的制定、展覽場地的分配，或活動內容的型態，明顯都受到黨國政府的約束、規訓與恩庇；而其整體創作內容，亦墨守傳統中國書畫的形式風格。

▌三、融合與創新

根據丁仁方的研究，威權體制時期政府對民間社會的控制，除了採取「侍從主義」機制外，還運用「統合主義」（Corporatism），「進行壟斷性利益匯集、層級控制、強制政策參與等」策略，以整合「社經利益組織」。[12] 黨國政府即透過「政經利益統合本土社會菁英」，並將其納入組織性控制之中。[13] 例如 1952 年 10 月成立的「中國青年反共救

國團」（簡稱「救國團」），統治者一方面藉此動員、控制青年學生，一方面將其變成統整權勢的工具。直至 1960 年代，「救國團」才轉型為鼓勵青年學生參與休閒活動的機構。[14]

　　1970 年代初期，臺灣南部極度缺乏藝術資源，因此介於國家與青年之間的救國團，多少發揮統合效用的力量。1964 年從臺北重返高雄的朱沉冬（1933-1990），6 月受聘為救國團《高青文粹》月刊編輯；隔年則策劃主辦「青年藝術創作發表會」，結合詩、文學、音樂及繪畫，以推展高雄整體性的藝術發展活動。[14]1968 年開始，朱沉冬利用救國團資源籌辦「暑期寫生隊」，寫生隊聘請的老師包括南臺知名藝術家，如：曾培堯（1927-1991）、劉鍾珣（1931-）、洪根深（1946-）及葉竹盛（1946-）等人；（圖1）而參與寫生隊的高中、大學生，則有：王顯輝、江有亭、李坤瑩、陳隆興（1955-）、蘇志徹（1955-）、許自貴（1956-）、李俊賢（1957-2019）、劉高興（1958-）等人。「暑期寫生隊」策劃者朱沉冬與寫生隊指導老師，於 1974 年組成「心象畫會」。青年學生團員，先後於 1975 及 1979 年，創立「新血輪畫會」和「午馬畫會」。（圖2）這幾個南部畫會的成員，於 1970 年代藝術資源

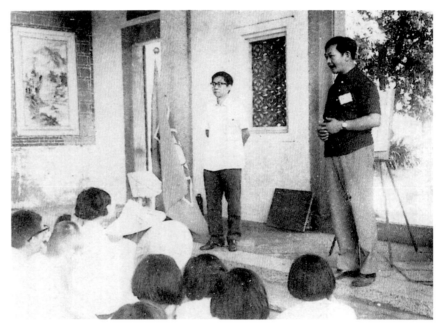

圖 1　朱沉冬（右）主持高雄救國團暑期寫生隊活動，邀請曾培堯（左）擔任指導老師。（洪根深提供）

「午馬畫會」聯展為寫生隊造勢
盼藉寫生隊活動凝聚南部藝術界生力軍

圖 2　1993 年 6 月 21 日《太平洋日報》報導「午馬畫會」聯展的訊息。

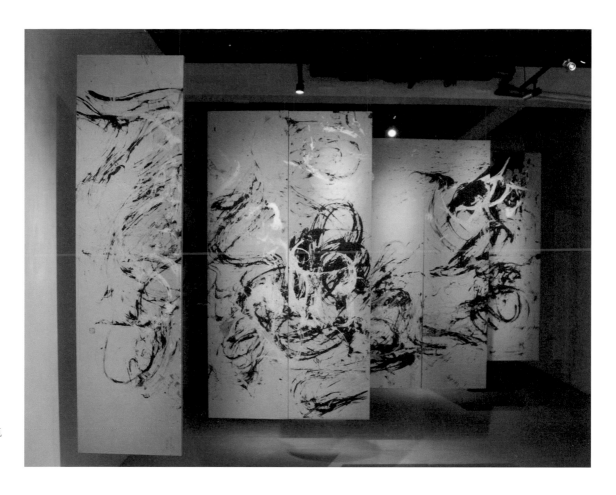

圖3　徐永進，〈乘雲氣御飛龍〉，墨、彩、紙，48×176cm×6，2018。

匱乏的威權時期，因匯聚在救國團統合機制中，而得緣結成美術團體。然而朱沉冬、高雄藝術菁英及青年學生，並不受「統合主義」左右，也具有一定自主（autonomy）意識，故其繪畫創作，整體上表現出融合傳統（寫實風格）與創新（運用抽象、表現等新風格表現創作意念）的面貌。之後對 1980、1990 年代南臺灣藝術的本土化與現代化，也產生深刻的影響。

　　以傳統筆墨媒材創作的水墨畫或書法，前者被尊為「國畫」，乃是專制統治者以復興中華文化為核心理念，處心積慮想透過「侍從」與「統合」策略，將之建構為國家文化精神的象徵標的。但是幾個於 1970、1980 年代創立的水墨、書法團體，在威權機制與社會轉型過程中，則嘗試從循規中脫逸而出，企圖開拓具有自我獨特風貌的創作。例如 1975 年創立的「乙卯畫會」（1977 年改名為「億載畫會」），標舉「以深厚傳統基礎」、「引西潤中」、「樹立個人獨特風格」的融合色彩旗幟。[16]1976 年創立的「墨潮書會」，創會宗旨為「深入傳統、探索現代」；發展多年後，於 1993 年重新自我定位為：運用多元素材、主題、表現方式，建構嶄新的書法美學觀，強調要以「現代書藝」革新傳統書藝史作為書會發展主軸。[17]（圖3）另外，幾個由名畫家的學生，或學院知名畫家號召組成的水墨畫會，如：1976 年「國風畫會」（圖4）、1979 年「文興畫

左圖：
圖4 施華堂，〈春江水暖〉，膠彩畫 65×92cm，1993。

右圖：
圖5 蕭巨昇，〈湧動雲山〉，水墨、紙，66×97cm，2018。（蕭巨昇提供）

會」、1983年「臺中市采墨畫會」及1985年「元墨畫會」（圖5）等，都以師法造化、探索新法、融匯傳統與現代思潮，作為集體努力、發展的目標。可見解嚴之前，涵濡於傳統水墨、書法的藝術菁英，業已透過創新技法、融合現代藝術概念，賦予傳統書畫藝術新的生命契機。

▌四、衝撞與創新

　　1970年代初美國與共產國家間冷戰局勢趨緩，1971年10月聯合國召開會議決議並宣布，中華民國在聯合國的席位與代表權，改由中華人民共和國取代。之後，中華民國陸續與比利時、奧地利、希臘、澳洲、日本、巴西、葡萄牙及美國等國家斷交。國際政治局勢的丕變，連帶也壓縮中華民國在國際藝術交流的空間。1970、1980年代臺灣美術家除了在國內受威權統治的規訓與箝制，對外拓展的活動空間也受極大的限縮。例如1957年至1973年以國家名義參與的巴西「聖保羅雙年展」，即因1974年中華民國與巴西斷交而中止。雖然臺灣藝術家參與「聖保羅雙年展」扛覆著厚重的政治包袱，參展藝術家亦缺乏十足的創作自主權；但正如林柏欣所述，入選藝術家作品「能代表國家、躍上國際舞臺，在資訊極為封閉的年代裡尤其可貴」。[18] 雖然戒嚴前後，臺灣藝術家在整體創作生態環境上，受到國內與國外甚多限制與管控。但透過創作者個人及美術團體的努力，1970年至1990年之間，臺灣藝術界仍在創作空間與內涵上不斷衝破難關、往前邁進。以下將從「吸納新潮」與「主體意識抬頭」兩大部分，歸納、分析戒嚴前後臺灣藝

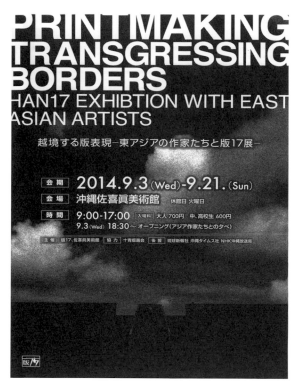

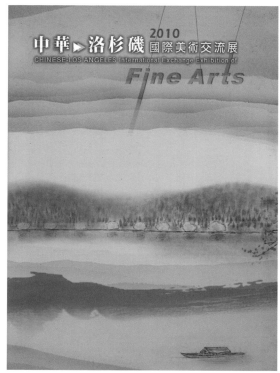

左圖：
圖 6　2014 年 9 月 3 日「十青版畫會」與日本「版17」於沖繩佐喜眞美術館，舉行「越境する版表現—東アジヤの作家たちと版 17 展」之海報。

右圖：
圖 7　「高雄市國際美術交流協會」2010 年赴美舉行「中華・洛杉磯國際美術交流展」海報。

術工作者，如何衝撞威權體制並開拓出藝術創新與自主的各種可能性。

（一）吸納新潮

1、藉由國際交流拓展國際視野

　　1970 年代，在臺灣國際發展受阻的時空環境下，國內各類型美術團體開始運作私人網絡，建立起和國外美術團體合作互訪的模式，積極推動民間藝術團體參與國際交流活動的風潮。例如 1970 年 3 月組成的「中華民國版畫學會」，從 1977 年開始與韓國、日本、亞太地區、中國、義大利、美國、加拿大等國，進行民間國際交流展或研討會。1972 年 1 月成立的「臺中藝術家俱樂部」，一開始就以「提高文化城藝術風氣、以畫會友及促進中外美術家聯誼」為宗旨；並從 1975、1976 兩年在東京舉辦中日畫家聯展與交換展。1972 年 3 月創立

的「中華國畫聯誼會」，也從 1973 年 10 月開始與日本「南畫院」、「青鈴社」，韓國漢城及中國南京、紹興等城市進行國際交流展。之後成立的「東亞藝術研究會」、「十青版畫會」（圖 6）、「IFA 國際美術協會臺灣分會」、「新象畫會」、「宜蘭縣美術學會」、「亞洲美術協會聯盟」、「高雄市國際美術交流協會」（圖 7）、「高雄水彩畫會」、「國際水彩畫聯盟」等，也都藉由與國外美術團體結盟、交流的管道，達到與國際接軌，獲取新思潮，和掌握全球性藝壇訊息的目的，以作為開拓創作新局的參考依據。

2、積極引入西方前衛思潮

　　出國學習新技術、新風格與新理念的留學風氣，濫觴於日治時代。由於當時臺灣缺乏美術教育機制，赴殖民母

國——日本留學，或到現代藝術中樞——法國學習，乃是臺灣年輕創作者追求夢想的重要途徑。戰後戒嚴時期，由於言論、思想受到黨國體制嚴格管控，民眾出入境亦遭到層層法案束縛。[19]1950 年代晚期，由於臺灣與美國政府間訂有中美軍事協議和頻繁的經濟交流，菁英青年遂把留美視為人生追求的目標。1965 年美國修改移民法案之後，臺灣更是激起一股留學美國的熱潮。[20] 此外，臺灣青年遠赴法國、義大利、西班牙等藝術大國學習者，在戰後亦有一定的比例。雖然法、義、西在 1964、1970、1973 年分別與中華民國斷交，但臺灣留學生依然能透過半官方社團的管道，[21] 前往這些歐洲國家學習美術創作。

1960 至 1980 年代赴歐美留學的藝術家雖然有人選擇定居海外，但許多美術創作者仍選擇回臺，並不斷引介西方現代藝術思潮，因而對解嚴前後臺灣現代美術的推展影響頗大。以下筆者將以美術團體中幾位引領藝術潮流，並促使年輕一輩組成美術團體的藝術家進行介紹。但必須注意的是，部分海歸派藝術家，例如：留法曲德義（1952-），留西班牙戴壁吟（1946-）、陳世明（1948-）等人，雖然並未有鼓吹美術團體的跡象，但仍對年輕藝術家有一定

影響力。

1964 年從日本轉到法國留學的廖修平（1936- ），在「國立巴黎美術學院」學習油畫，又入「版畫十七工作室」進修版畫技藝。1973 年返臺後他積極地在師大、文大、藝專指導與示範現代版畫創作。[22]1974 年 3 月創立的「十青版畫會」主要成員，正是廖修平在這三所院校指導的年輕輩學生。「十青版畫會」日後致力於現代版畫創作、教學，並與國際進行交流與學術研討等，全方位的版畫推廣活動；不但拓展臺灣現代版畫創作的深度與廣度，更培養出許多新世代版畫創作者持續與國際接軌。（圖 8）這期間居中指導、鼓吹與協助的功勞者，實為創作技法與內容結合民族性（民俗文化、宗教信仰）與國際性（幾何抽象、普普）的廖修平。[23]

葉竹盛於 1975 年赴西班牙入「馬德里皇家藝術學院」，先從旁聽生唸起，並於 1980 年取得學位，1982 年返臺。[24] 前後七年多西班牙留學生活，藝術學院正規油畫、版畫、壁畫等課程，讓他體認到西班牙多元媒材的藝術表現內涵。[25] 而影響他最深的，則是西班牙當代藝術大師達比埃斯（Antoni Tapies, 1923-2012）。[26] 達比埃斯運用拼貼、厚塗等

技法，將各種材料如：沙土、織物、石頭、石膏、鐵絲、繩索等混搭表現，被歸屬為「非定形藝術」（Art informel，或譯為「非形式美術」）。這種藉由物質傳達更深層內涵思想的手法，和東方藝術禪趣相近，表現充分的自由性，[27]乃成為葉竹盛創作及返臺後推廣的主要風格形式。（圖9）回國後，葉竹盛在高雄開設「大葉畫室」，不久則任教於母校

國立藝專及高雄東方工專。1984 年 2月「大葉畫室」學生組成「滾動畫會」，創會宗旨即標榜以「解放材質，解放自己來表達自我對色彩、造型、空間的感知」。[28] 從「滾動畫會」成員發表的作品，可以看出他／她們深受葉竹盛所引進「非定形主義」的啟發。而這種強調材質的解構重組，表現獨特材料與形式美感的新藝術風潮，也可見於葉竹盛所

參與的「南臺灣新風格畫會」其他成員作品中。

　　1982 年長期旅居英國林壽宇（1933-2011）返臺個展，帶回以極簡畫風呈現的白色繪畫系列，造成一股「震撼」與風潮。[29] 由於林壽宇 1960 年代即以「低限主義」（Minimalism）風格聞名國際，而其〈繪畫浮雕雙聯作〉於 1983 年入藏臺北國立故宮博物院，因而吸引一批年輕追隨者，[30] 包括：莊普（1947-）、賴純純（1953-）、胡坤榮（1955-）、張永村（1957-）等人。在林壽宇的領軍下，這些年輕藝術家開始以純粹幾何抽象、極簡手法，探索材質在三度空間的表現。1984 年 8 月 17 日由林壽宇策劃，並邀集莊普、張永村、葉竹盛、胡坤榮（圖 10）、程延平（1951-）、陳幸婉（1951-2004）、裴在美（1952-）、魏有蓮（Violaine Delage, 1958- ）等人，在春之藝廊舉行「異度空間——空間的主題，色彩的變奏展」。而莊普、胡坤榮、張永村，和甫自美國返臺的賴純純，於隔年（1985）5 月 15 日又於春之藝廊舉行「超度空間——空間、色彩、結構——存在與變化展」。王秀雄評論「超度空間」，在「異度空間」概念啟發下，「企圖打開最低限藝術的僵局，與環境藝術結合再出發，把一個運動空間帶入人的

活動空間」。[31] 解嚴前一年（1986），以林壽宇為精神導師的賴純純，號召莊普、胡坤榮、盧明德（1950-）、葉竹盛、張永村、郭挹芬（1951-）、魯宓（1961-）等人組成「SOCA 現代藝術工作室（Studio of Contemporary Art）」，並於同年 10 月 10 日以「環境‧裝置‧錄影」為題舉行首展。[32]（圖 11）此展藉由環境、裝置、錄影等前衛手法，讓空間、時代與人所處的現實社會結合、互動，營造更富開

上圖 10　胡坤榮，〈無題（異度空間）〉，木板、壓克力顏料，1984。

下圖 11　「SOCA 現代藝術工作室」於 1986 年舉行「環境、裝置、錄影」開幕首展。

圖 12　現代眼畫會「2018
年同心・圓聯展」海報。

夏陽（1932-）、吳昊（1931-2019）、霍
剛（1932-）、蕭勤（1935-）、李元佳
（1929-1994）、陳道明（1931-2017）、
蕭明賢（1936-）等年輕人，追隨他在臺
北安東街畫室習畫。這批學生於 1956
年組成「東方畫會」，並於 1950 年代
晚期至 1960 年代成為臺灣現代畫壇的
活躍人物。

　　1955 年李仲生遷居彰化後，依然
吸納大批中部青年匯聚其門下，之後
也相繼組成現代畫會。例如，程武昌
（1949-）、黃步青（1948-）、李錦繡
（1953-2003）、曲德義於 1976 年創立
「自由畫會」。[33] 許雨仁（1951-）、郭
少宗（1951-）、姚克洪（1953-）、吳梅
嵩（1955-）、謝志商（1955-）等人，於
1981 年成立「饕餮現代畫會」。[34] 陳
庭詩（1913-2002）、鍾俊雄（1939-）、
黃潤色（1937-2013）、梁奕焚（1937-）、
詹學富（1942-）、程延平、陳幸婉七人，
於 1982 年創立「現代眼畫會」。（圖12）
1987 年程武昌等人，又於鹿港成立「龍
頭畫會」。這一批李仲生遷居中部後指
導的學生，創作上大抵亦遵循李氏「抽
象思維」及「佛洛依德思想」（潛意識）
兩大西方思潮，[35] 探索當時仍被學院排
拒的前衛藝術。其中多位學生於 1980
年代旅外學習，如曲德義、黃步青、李

創性、實驗性精神的現代藝術創作；同
時也融入「異度空間」、「超度空間」
走出形而上美學的概念，強調藝術與社
會、大眾互動的重要性。

　　1933 年赴東京「日本大學藝術系
西洋畫科」及「東京前衛藝術研究所」
就讀的李仲生（1912-1984），1949 年來
臺。李氏從 1951 至 1955 年，以體制外
教學方式，吸引歐陽文苑（1928-2008）、

錦繡、黃位政（1955- ）赴法^{（圖 13）}，陳聖頌（1954- ）赴義大利，吳梅嵩赴英^{（圖 14）[36]}，歸國後則持續在現代藝術領域奮發前進。但關切的議題已跳脫解嚴前傳統／現代、東方／西方的辯證，轉向人、生活、土地或社會的多元層面思索。^[37]

1966 年曾發起組織「畫外畫會」的蘇新田（1940- ），1970 年與李長俊（1943- ）、馬凱照（1939- ）、郭承豐、侯平治（1939- ）、楊英風（1926-1997）、李錫奇（1938-2019）、何恆雄（1942- ）另組「70's 超級團體」，並在耕莘文教院舉辦「七○超級大展」，進行一場以「物體」為造形元素的裝置實驗展。^[38]蘇新田早期創作偏向照相寫實、普普畫風，1970 年開始對物體的存在與空間關係感到興趣。1971 年他至紐約考察，返臺後則埋頭鑽研「循環空間」課題。1983 年至 1985 年期間，他以空間錯覺法概念繪製巨幅油畫參加臺北市立美術館的展覽，^{（圖 15）}深受當時文化大學美術系年輕輩藝術家推崇，並常向其請益。^[39]1984 年 9 月，蘇新田與「70's 超級團體」成員許懷賜（1936- ）、蔡良飛（1942- ）等人，聯合「101 現代藝術群」、「笨鳥藝術群」、「臺北前進者藝術群」、「新粒子現代藝術群」成員

上圖 13　黃位政，〈競合之際〉，壓克力彩、畫布，150×200cm，2013。（黃位政提供）
中圖 14　吳梅嵩，〈漂鳥‧風景拼圖〉，複合媒材，116×182cm，2017。（吳梅嵩提供）
下圖 15　蘇新田，〈非物體的世界〉，油彩、棉布，257×576cm，1984。（蘇新田提供）

共三十一人，於南畫廊成立「新繪畫藝術聯盟」。「新繪畫藝術聯盟」結合臺灣中、青輩現代藝術家，汲取 1980 年代「世界新思潮的精神內涵」，強調「本位文化」、「民族意識」及「傳統的分量」，「凝聚集體的意念」，並提出以「本土新藝術」為發展的方向，[40] 堪稱是首度將現代與「本土」結合的美術團體。反映出 1980 年代中旬，臺灣本土意識在解嚴之前，隨著藝術資訊的自由化、現代化與國際化，開始在美術團體所組構的藝術生態圈萌芽成長。換言之，「本土」不再與「保守」、「傳統」、「排斥外來」畫上等號，而是可以和國際接軌的現代藝術之起點與沃土。而這股本土運動，也於解嚴後的前衛藝術團體中開花結果。

3、前衛藝術與替代空間

美國藝術史家羅伯特·艾得金（Robert Atkins）在其著作《藝術開講》（Art Speak: A Guide to Contemporary Ideas, Movements, and Buzzwords）中，解釋「替代空間」（Alternative Space）發展的緣由，說：

> 替代空間最早是在 1969 年與 1970 年間出現在紐約。……首先開啟了為藝術家所設，也由藝術家經營的小型非營利性質的組織。這些獨立的組織所以被需要，是因為當時實驗性藝術蓬勃，卻不

為美術館、商業畫廊與數家經營的合作畫廊所接受之故。……如果沒有替代空間做為裝置、錄影、表演及其他觀念性藝術型式的發表場所，那個時代的多元主義實在難以蔚為風氣。[41]

而這種由「藝術家經營的小型非營利性質的組織」，於 1980 年代中期開始，因臺灣商業藝廊與美術館機制的不健全與多方管制，陸續出現於臺北、高雄及臺南等地。

1962 年臺灣首間商業畫廊——「聚寶盆」創立，開啟臺灣藝術產業的第一頁。之後海天、文星、凌雲、長流、龍門、阿波羅、太極、春之等，陸續於 1960、70 年代成立。到了 1980 年代，藝術市場從萌芽階段邁入茁壯期，並於解嚴後到 1995 年達到顛峰。[42] 但臺灣資本主義社會中，利益取向的藝術市場之茁壯與蓬勃，似乎偏好前輩與資深藝術家，對年輕、前衛的藝術家往往退避三舍。另外，臺灣第一座公立現代美術館——「臺北市立美術館」於 1983 年 12 月開館，卻因首任代館長蘇瑞屏對當代藝術的不尊重，以及政治意識形態的牽扯，於 1985 年 8 月連續發生「前衛·裝置·空間」展參展藝術家張建富作品被踢毀、撤展，以及李再鈐（1928-）〈低限的無限〉一作被擅改顏色等事件，[43]

都讓前衛藝術家對政府體制下的新美術館感到心灰意冷。

1985 年陳嘉仁（1952-）首開風氣之先，在臺北市南京東路成立「嘉仁畫廊」，提供空間給藝術家發表實驗性創作。先後推出林鉅（1959-）「純繪畫實驗閉關九十天」行為藝術展，[44] 梁平正（1958-）閉關二十四天「首部即興繪畫」行動展，[45] 及陸先銘（1959-）「藍色的驚悸」裝置展。[46] 行為藝術、裝置藝術在 1980 年代中期臺灣，尚屬前衛觀念性創作形態，本身亦為畫家的陳嘉仁能拋開利益考量，讓經營的「嘉仁畫廊」開放給具有實驗性、觀念性的年輕藝術家進駐，堪稱是臺灣第一個「替代空間」。營運時間雖很短，但卻扮演臺灣另類空間開路先鋒的角色。

1986 年自美國紐約歸來的賴純純，在自己建國北路老舊公寓成立「SOCA 現代藝術工作室」，並結合莊普、胡坤榮、盧明德、葉竹盛、張永村、郭挹芬、魯宓等人，舉辦「環境‧裝置‧錄影」開幕首展。[47] SOCA 主張藝術家擁有創作的自由及話語權，以表達對展出形式與內容的自主性。[48] 此宣示，顯然帶有對官方機制在「前衛‧裝置‧空間」展中鄙薄前衛藝術家的抗衡意味。之後

SOCA 集畫廊、教室、推廣中心等多重功能於一身，並提供空間給年輕藝術家進行實驗性創作。莊普、劉慶堂（1961-）、陳慧嶠（1964-）、黃文浩（1959-）等人，則因為在 SOCA 相識，並進而組成另一個影響力更深遠的替代空間。

1988 年 9 月，關心文化發展的攝影家劉慶堂，與藝術家莊普、陳慧嶠、黃文浩創立「伊通公園」。「伊通公園」早期是一個私密聚會空間，直到 1990 年 3 月才正式對外開放。[49]「伊通公園」主要提供藝術家發表前瞻性、實驗性創作的平臺，[50] 並推展為藝術創作者彼此進行觀念討論與交流的場域。解嚴初期，臺灣經濟成長猛進，但權威意識尚存，商業畫廊及公立美術館對前衛藝術多持排斥態度。「伊通公園」以非營利性質型態長期耕耘前衛藝術領域，它不僅成為臺灣當代藝術重要舞臺，更像是一座人氣磁場召喚著藝術家、藝術圈人士至此聚會聯誼、跨界交流，同時也是國內外策展人蒐集資料的重要據點。[51]

自美返臺的藝術家蕭台興，於 1989 年 5 月將和平東路的工作室規劃為展場，並命名為「2 號公寓」，提供給其他藝術創作者發表作品的空間。之後「2 號公寓」發展成為，由一群留美、留歐、

圖 16　簡福鈄，〈守護神
（死亡系列）〉，複合媒材，
175×105cm，1992。
（簡福鈄提供）

右上圖 17　侯宜人於 1994
年 2 月 19 日策劃「大戰馬
諦斯展」於「2 號公寓」。（簡
福鈄攝影提供）

右下圖 18　林珮淳，〈女性
詮釋系列──文明的誘惑〉，
複 合 媒 材　162×120cm，
1992。（林珮淳提供）

留日藝術創作者，以自給自足的方式維
持營運。[52]（圖 16）在不受外在大環境商業
取向和體制威權牽制下，[53]「2 號公寓」
也成為臺北另　非營利性、合作經營的
視覺藝術發表空間。「2 號公寓」之後
歷經兩次遷址，1991 年 3 月搬至南京東
路，1992 年 9 月再遷到龍江路。這期
間除了會員聯展、個展之外，也曾多次
策劃專題展，例如 1991 年 3 月於臺北
市立美術館舉行「前衛實驗 1991──公
寓」特展，同年 11 月舉行「本‧土‧性」
專題展；1992 年 4 月舉行「組合 22」
聯展；（圖 17）1994 年 1 月於臺灣省立美

術館舉行「2 號公寓創作聯展──臺灣
ㄙㄨㄥˋ」等。（圖 18）由於臺灣現代藝術
展覽空間增多，「2 號公寓」自覺階段
性任務完成，遂於 1994 年 6 月 30 日宣
布結束空間的運作，[54] 並於 1994 年 8
月在臺北市立美術館舉行「2 號公寓：
名牌展」後，正式畫下句點。

　　高雄從日本時代就已發展成為臺灣
南部重要工商港埠，戰後國民政府因文
化政策重北輕南，高雄始終不脫工商經
濟港市的發展基調；因而在藝文建設上
往往落後於首都臺北或府城臺南。1970

聯合報. 80.12.5

年代中期，隨著現代美術團體，如：「心象畫會」、「午馬畫會」、「南部藝術家聯盟」、「夔藝術聯盟」、「滾動畫會」、「高雄市現代畫學會」的成立，現代藝術才在高雄茁壯成長。[55] 而整體藝術機制的不健全與藝術展示空間的匱乏，比起其他都市仍是相形見絀。1989 年 7 月南部現代藝術家陳榮發（1952-）、陳茂田（1957-）、黃宏德（1956-）、顏頂生（1960-）、曾英棟（1953-）、許自貴及謝順勝等人，創立「阿普畫廊」。「阿普畫廊」最初構想是作替代空間，但最後調整為專業畫廊，並由自紐約返臺的藝術家許自貴擔任總經理。[56]「阿普畫廊」於 1990 年 5 月 4 日正式立案，1992 年 12 月於臺北成立「北阿普」，高雄則稱「南阿普」。「阿普畫廊」採付費會員制，並吸納收藏家入會，以「合作畫廊」（Co-operative Gallery）形式經營，並以「藝術的自主性與創造性」為前提，主動選擇具有「自身文化認同、觀照」及「前瞻性」的藝術家，策劃一系列兼具創意性與研究性的主題展。營運雖只有五年，卻成為南臺灣當代藝術的重要推手。[57]

在解嚴後初期，具有前衛意識的年輕藝術家，依然被排拒於美術館與商業畫廊之外，因而「替代空間」仍是實驗

性、自主性強烈創作者最佳的選擇。藝術家裴啟瑜（1963-）於 1990 年 11 月和楊仁明（1962-）、賴新龍（1964-）、李純中、郭讚銘、簡志宏等十三人，以裴氏臺北市福德街住宅頂層工作室為基地，成立「NO-1 藝術空間」，作為年輕前衛藝術家的展演空間。從 1990 年 12 月至 1991 年 12 月，「NO-1 藝術空間」共策劃九場展覽。（圖19）除了由會員裴啟瑜、楊仁明、賴新龍等人輪流展出之外，也主動挖掘具有創作潛力的新藝術家，包括：周奇霖、許茗芬、林淑美、張庭禎、謝美玲、林悅棋等人，展出裝置、複合媒材等前衛觀念的作品，為此空間注入新精神與新生命。[58]

回顧 1985 年至 1990 年所成立的「替代空間」或「合作藝廊」，除了「嘉仁畫廊」及「NO-1 藝術空間」之外，其餘多數是由海歸派藝術家主導營運。他們多數受到西方前衛思潮影響，自主性地組成小型非營利性團體，規劃空間給自己和其他具有前瞻性理念的年輕藝

圖19 《聯合報》1991年12月5日報導「NO-1 藝術空間」舉行「一週年六人展」。

術家，共同進行前衛、實驗性藝術創作。當時臺北、高雄兩地，保守、官僚的公立美術館、博物館，或者商業取向的私人畫廊，無法滿足前衛藝術家敢衝敢撞、多元型態的展出。因而這些自由度高、無嚴格審核制度、也無商業利益考量的另類空間，反而讓反傳統、反主流、反體制的前衛藝術家，得到「發聲」（enunciation）[59] 的場域空間。臺灣整體藝術生態隨著解嚴，政治、社會及文化亦開始鬆綁，並和國際藝壇交流熱絡，促使公、私立藝術展場，逐步對前衛藝術釋放出更多空間。例如體制內公立美術館策劃起前衛展，設立「當代館」，官方廢棄、閒置空間改成文創園區或藝術特區，這種種作為，顯示前衛藝術已被納入體制內加以推廣，甚至行銷至國際性展覽舞臺上。從私人性質「替代空間」或「合作藝廊」的消長，見證了解嚴前後，臺灣藝術市場結構之不完整及威權體制對實驗性、前瞻性藝術的管控；同時也驗證了另類空間的出現，在前衛藝術家的帶頭衝撞，確實也促使官方美術體制及商業畫廊釋放出更有彈性、更能包容多元現代藝術的展演空間。雖然替代空間後來走向複合式經營，也接受官方補助，因而遭受外界批評。[60] 但整體而言，替代空間確實在臺灣商業畫廊與公立美術館體制尚未健全的階段，適

時發揮抗衡力量，促使臺灣前衛藝術在解嚴前後找到發聲的出口。

（二）主體意識的抬頭

戰後，1950 年代晚期及 60 年代，歐美現代主義藝術的移入，使得抽象表現主義蔚為當時創作主流。1970 年代在外交連連挫敗情況下，國內知識菁英開始對西方現代主義產生「文化殖民」的質疑。[61]「鄉土文學論戰」及「鄉土美術運動」的出現，可以說是臺灣知識界群起對西潮的抵抗運動。1970 至 80 年代，歐美留學歸來藝術家，陸續透過文字書寫與創作，將普普、低限、觀念、新達達、非形式、裝置藝術概念輸入，亦同樣引發橫的「移植」與無根的疑慮。[62] 文化主體的空缺，更令有識者憂心國際化浪潮下，本土性、主體性文化的喪失殆盡。

畫家兼評論家林惺嶽（1939-）認為，1970 年代鄉土運動時期，「文學……（引）領時代的風騷」；但到了 1990 年代，臺灣美術歷經「80 年代的醞釀，則有後來居上的態勢」，美術已「取代文學走在時代前端」，將會一舉「擺脫西潮的負面影響」，建立本土的前衛藝術。[63] 這樣的觀點，如果與 1980 年代前衛美術團體的理念主張與藝術實踐對照來看，確實顯示本土論述及創作的力

量正在逐步累蓄與積澱中。

　　1970 年代臺灣經濟起飛，社會轉型，傳統民宅、祠廟面臨拆遷危機，自然環境遭到破壞，藝文界人士相繼於報刊撰文，或以實際作為參與社會運動，呼籲政府重視地方文化資產與生活環境的維護。藝術家席德進（1923-1981）堪稱是其中著力最多、也最著名的提倡者；同時也創作許多以古宅、廟寺、鄉野風景為題材的畫作，強調土地文化、歷史空間與人文思想脈絡的緊密關係。

　　1980 年代，「當代畫會」成員：翁清土（1953-）（圖 20）、陳東元（1953-）、洪東標（1953-）、鄭寶宗（1956-）、許自貴、王福東（1956-）、黃銘祝（1956-）、李俊賢等人，首開風氣之先，於 1983 年以「空間、建築、人」為主題，進行古蹟建築與人文歷史、現代工業社會對話的議題性專題展。[64]「當代畫會」於 1985 年 4 月改組為「第三波畫會」，則以「污染——關心我們的家園」舉行首展，同年 6 月出版《「污染」——關心我們的家園專題展專刊》。顯見 1980 年代初期年輕藝術家們透過創作，表述他們嘗試走出象牙塔，關切周遭社會文化與生活環境的變遷。

　　盧怡仲（1949-）、楊茂林（1953-）、

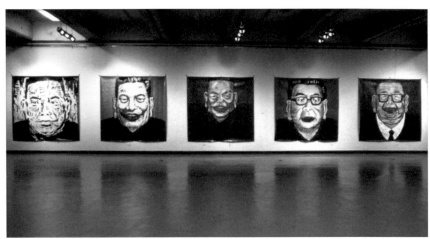

吳天章（1956-）、葉子奇（1957-）於 1982 年組成「101 現代藝術群」，在「'83 聯展——藝術詮釋藝術」首展宣言〈傳遞中的責任〉裡，他們提出「『形式』與『內涵』的追求，是一個現代藝術家應有的基本概念」。[65]1984 年 12 月「101 新圖式三人聯展」時，盧怡仲、楊茂林、吳天章提出以審視與觀照「本土」的「歷史、美術史、大眾文化」（圖21）為共同精神理念，[66]他們不諱言想藉助「當時雷厲風行的新表現主義」並

上圖 20　翁清土，〈春耕圖〉，油彩、畫布，170×135cm，1985，臺北市立美術館典藏。（翁清土提供）

下圖 21　吳天章，〈1989 蔣經國的五個時期〉，油彩、合成皮革，239×246cm×5，1989，臺北市立美術館典藏。（吳天章提供）

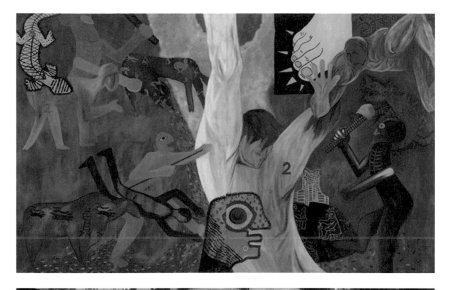

上圖 22　盧怡仲，〈張天師捉妖〉，油彩、畫布，
81×117cm，1984。（盧怡仲提供）

中圖 23　楊茂林，〈鯀被殺的現場〉，油彩、畫布，
160×260cm，1984，臺北市立美術館典藏。（楊茂林提供）

下圖 24　任蓓蓓於「大眾藝廊」報導「臺北畫派」1985
年於國產藝展中心舉行「臺北畫派第 1 屆大展」。

轉換為「新的視覺語言」，但仍以創作
「本土的、感性的、圖像的新繪畫」為
思想核心。[67]（圖 22）

　　北部中、青輩現代藝術家，包括「畫
外畫會」、「101 現代藝術群」、「笨
鳥藝術群」、「臺北前進者藝術群」及
「新粒子現代藝術群」的成員，於 1984
年 9 月合組「新繪畫藝術聯盟」。此聯
盟以「汲取世界新思潮精神」，「強調
本位文化，民族意識，以及傳統的份量，
凝聚集體的意念，提出以『本土新藝
術』」為集體發展的方向。[68]（圖 23）

　　1985 年夏天，文化大學美術系歷屆
畢業生所成立的藝術團體，包括：「101
現代藝術群」、「笨鳥藝術群」、「臺北
前進者藝術群」、「新粒子現代藝術群」、
「華岡現代藝術協會」，以及不全是「文
化」系脈的「新繪畫藝術聯盟」成員，
合組「臺北畫派」。以首都「臺北」命名，
有如韓國「漢城畫派」，表達「本土現
代藝術家的自信」，也象徵畫派團員「由
地域性跨入國際性」的膽識。「臺北畫
派」主張「對國際現代藝術潮流迅速反
應」，強調創作者須主動對「精神理念」
加以「詮釋與審視」，而非僅是「浮面
形式的移植」。[69]（圖 24）

　　從「101 現代藝術群」、「新繪畫
藝術聯盟」及「臺北畫派」等 1980 年

上圖 25　胡永芬於 1991 年 4 月 28 日《中時晚報》，報導「101 現代藝術群」三人聯展揭櫫「本土性」，並為 1980 年代運動做總結。

下圖 27　管振輝，〈無盡大地〉，油彩、畫布，130×97cm，2005。（管振輝提供）

代前期創立的美術團體，可以看出解嚴前幾年，臺灣北部現代藝術家紛紛藉由畫會團體的組織、宣言及行動，堅定表達欲透過具有時代性的繪畫語言，以開創「本土新藝術」的嶄新風貌。（圖 25）而他們在創作實踐上，無論形式技法或思想內涵，確實也都往同一個方向邁進，並以「尊重多重語彙、多樣族群」的態度，堅持扮演「本土審視與批判的角色」，即時地「反應與檢視臺灣社會之現況和人文之精神」，[70] 多位成員並於解嚴後成為臺灣藝壇中展現強勁原創力的現代美術家。

　　解嚴前後，除了臺北現代美術團體對臺灣社會、本土議題充滿高度興趣與關注，南部高雄地區藝術家亦於 1980 年代初期，透過結社、出版刊物和美術創作，積極表達對高雄地域意識的強烈自覺。例如「南部藝術聯盟」、「夔藝術聯盟」、「滾動畫會」成員，除了追求畫面現代語彙的表現之外，作品也都帶有強烈現實感，並以凝視、批判「高雄工業景象」[71] 的態度進行創作，（圖 26）敏銳回應個人對社會、環境、土地議題的關懷。（圖 27）

　　1987 年 7 月政府宣布解嚴後，高雄現代藝術團體：「夔藝術聯盟」、「午馬畫會」及「滾動畫會」成員，在洪根深號召下，包括：李朝進（1941-）、陳水財（1946-）、陳榮發、倪再沁（1955-2015）、宋清田（1956-）、陳茂田、陳隆興、王介言、李俊賢、蘇志徹、管振輝（1952-）、吳梅嵩、蘇信義（1948-）、陳艷淑（1950-）等人，於 1987 年 9 月 13 日創立「高雄市現代畫學會」。「畫學會」成立後，初期以籌建中的高雄市立美術館為批判、關注的焦點，不斷提出對軟硬體、典藏經費的建言；並舉辦

右頁：
左圖 26　陳隆興，〈黑暗的夢〉，油彩、畫布，140×77cm，1987。（陳隆興提供）

右上圖 28　1988 年高雄市現代畫學會策劃「我有畫要畫」活動，由王象建設公司贊助、協辦，並出版《我有畫要畫作品專輯》，此為專輯封面。

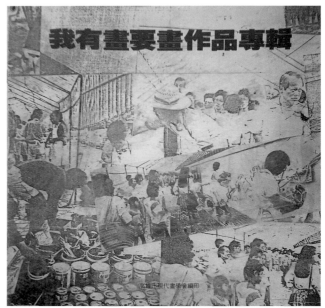

右下圖29　陳榮發,〈黑色意境〉,綜合媒材,91×115cm,1987。(陳榮發提供)

「高雄現代藝術市集」、「我有畫要畫」、[圖28]「海峽兩岸繪畫交流展」、「全國現代藝術集」等活動,炒熱了藝廊、媒體界與企業界相繼對高雄現代藝壇的報導與實質的挹注。[72]

1991年「高雄市現代畫學會」籌辦「高雄當代藝術展II」,以與美術館籌備處舉行的、趨向保守的「高雄當代藝術展」相抗衡。而前一年剛從紐約歸來的李俊賢,於1991年10月1日在《民

眾日報》發表〈高雄「黑畫」──談創作與地緣環境之時空關係〉，引發後續鄭水萍、洪根深、鄭明全、陳水財、李思賢等人，都用「黑畫」論點，探討高雄當代藝術家以黑色、被汙染土地和河流、工業都會等高雄特有意象元素（圖29），作為創作主軸；並自覺地於作品中表現對「邊陲意識」、「地域性」、「主體性」理念的抒發。[73]（圖 30）

1991 年「畫學會」重要成員：李俊賢、陳水財與倪再沁，後來加入蘇志徹，提出「臺灣計劃」（1991-2000）系列展覽，採取文獻收集、錄影、攝影、文字記錄等多元媒介，以全臺各地地理人文現象作為創作主體，進行長達十年的描繪計劃。[74] 李俊賢在計畫活動企劃的「效益評估」第二點寫道：

> 在藝術層面上：「臺灣計劃」是首次以各縣市之「本土」為主體，由藝術家對其自然人文現象進行統合整理，並將「時間」歷程列入其創作考慮的藝術行為。這種將創作之出發，落實至「本土」、「鄉土」，並包容「自然」、「人文」、「空間」「時間」因素的創作行為，對於臺灣視覺藝術領域之開拓，亦未嘗不具有刺激思考的作用。[75]

「臺灣計劃」讓這幾位「高雄市現

上圖 30　洪根深，〈我在人群中 I〉，水墨、紙，145×112cm，1989。（洪根深提供）

下圖 31　倪再沁，〈屏東計畫〉，相紙輸出、複合媒材，41×50.5cm，1991-2000，高雄市立美術館典藏。（倪再沁家屬提供）

圖32 李俊賢，〈嘉義水上機場〉，壓克力、畫布，207×128cm，1996，高雄市立美術館典藏。（李俊賢家屬提供）

代畫學會」主要成員，歷經上山下海、行腳臺灣，並親身體悟、領會來自土地的芬芳。（圖31）他們透過凝視、深度閱讀各地方人文地理特色，尋找臺灣人自我存在的意識，溯源探尋臺灣歷史、地理及人文景觀，最後再以各自不同風格語彙，創作出內心對本土、主體的深刻體驗。（圖32）

之後「高雄市現代畫學會」於 1993 年策劃「愛河溯源」、「發現愛河」、「93高雄愛河藝術節」等活動，並揭發高美館典藏品〈源〉涉及抄襲等事件，[76]展現「畫學會」對在地意識與美術公共領域議題的關切與投入。1994 年 6 月高雄市立美術館正式開幕後，「畫學會」關注焦點轉移至城市景觀、公共空間、公共藝術、藝術市場、校園藝術等跨界與多元領域的批判與關懷。2018 年「畫學會」以「社會批判」、「土地情感」、「抽象構成」、「女性議題」及「是墨・非墨」等五個議題，規劃成立三十週年會員聯展，明白彰顯「畫學會」所標舉「藝術性」、「時代性」、「社會性」等當代藝術的多元樣貌。（圖33）可見走過三十年歷史的「畫學會」，從早期「高雄黑畫」、「南方觀點」、「高雄意識」等在地論述，力求脫離邊陲與中央的抗衡，並樹立高雄獨特的風格語彙。進入

21 世紀，「畫學會」衝撞的動能，雖因解嚴後社會環境變革而逐漸趨緩，但在「後現代」情境下卻也能整合、容納各種不同意識與論述，並以穩健腳步繼續往前邁進。

五、結論

　　從 1970 年至 1990 年臺灣美術團體的發展歷程來看，美術組織或由知名藝術家號召，以媒求集體的目標；或由尚未成名藝術家在有限資源下，追求共同理想而組成。因而美術團體的組織型態、創立宗旨與活動內容，往往能反映出不同時期政治、社會、文化與藝術彼此扣連的關係。

　　日治時期臺灣處於日本殖民統治階段，臺灣的美術團體在 1920 年代中期開始萌芽成長，但因整體藝術資源不足、教育機制缺乏，故美術團體的數量並不多。但臺灣美術家尚能在單純環境下籌組美術團體，追求認真創作的成果。

　　戰後，國民政府進駐臺灣，為了統治甫脫離日本文化的臺灣人，並奠定反共復國大業，乃於 1949 年宣布戒嚴，使得臺灣美術團體的結社、創作目標、創作內涵都受到嚴厲的管制。威嚴體制

圖 33　蔡文汀，〈凝視記憶——家的記憶之三〉，水墨、影像輸出、木質物件、金屬物件，80×170×210cm。（蔡文汀提供）

下，服膺於「恩庇——侍從」、「規訓」的美術團體，多數採取保守、傳統的形式風格，以吻合黨國「發揚中華文化」、「復興民族道統」的國家文化策略。另外，在「統合主義」下，部分以藝術創作為前提的美術團體，運用有限的「統合」組織資源，跳脫制式文化策略的「規訓」，力求表現融合傳統與創新的藝術風貌，則對日後臺灣藝術「在地化」與「現代化」產生一定影響。

戒嚴時期，言論、結社、出版等與人民思想相關的活動，都在黨國箝制的範圍。藝術創作者組織團體、吸收新思潮或出國留學，都受國家體制的限制與控管。1970 年代初，國際情勢的轉變促使島內藝術工作者，亦得機靈提出對策，以開拓更廣的創作空間。1970 年代初期開始，藝術家透過美術團體取得民間申辦國際交流活動，或爭取留學機會；1980 年代，藝術家或團體則追隨從國外帶回前衛觀念的藝術家，或運用「替代空間」等策略手法，不斷和墨守傳統與統治方針的國家體制抗衡，並向唯利是瞻的商業畫廊挑戰。在現代藝術家結合美術團體的衝撞下，官方美術體制及商業畫廊逐漸釋出包容多元、現代藝術的展演空間。

　　1970 年代歐美「現代主義」的移入，曾遭國內知識菁英質疑其「文化殖民」的本質，並在 1970 年代晚期引發「臺灣鄉土文學論戰」。媒體界所炒熱的洪通（1920-1987）、朱銘（1938-）鄉土藝術風潮，以及懷鄉寫實繪畫的出現，堪稱是臺灣知識界對西方集體憂慮而引發的鄉土熱潮。1970 至 1980 年代，歐美留學歸來藝術家，透過美術團體的組織，或陸續以文字書寫和創作，將普普、極限、觀念、新達達、非形式、裝置藝術等西方美術思潮輸入，同樣也引起橫的「移植」與無根的疑慮。但 1980 年代美術團體，透過理念的闡揚與藝術的實踐，將人、空間、社會、環境等議題帶入作品中；強調轉換「新的視覺語言」為「本土的、感性的、圖像的新繪畫」；主張「對國際現代藝術潮流迅速反應」，訴求以「詮釋與審視」的「精神理念」，開創「本土新藝術」，並擺脫「浮面形式的移植」；強化「地域性」與「主體性」創作理念；將「自然」、「人文」、「空間」、「時間」等因素，納入並落實於「『本土』為主體」的創作中；並於 21 世紀初期，社會環境變革的「後現代」情境下，建構出容納各種不同意識與論述的美術創作生態。

　　1970 年至 1990 年美術團體所帶來種種的改變，雖然尚在進行中，許多弊端也仍舊存在。但我們可以看見，解嚴前後，身為臺灣「藝術世界」環節的美術團體，在面對公領域文化政策、藝術教育、美術機制，以及私領域藝評制度和商業市場體系不佳的時空環境下，藉由不斷衝突與協調的歷程，確實促使臺灣整體藝術生態往健全的方向跨出一大步。

註釋

註 1　周積寅，〈再論「金陵八家」與畫派〉，《秣陵煙月——明末清初金陵畫派書畫學術研討會論文集》（澳門：澳門藝術博物館，2010），頁 4-5，網址：<http://www.mam.gov.mo/MAM_WS/ShowFile.ashx?p=mam2013/pdf_theses/635895826117944.pdf>（2019 年 3 月 1 日瀏覽）。

註 2　Massimiliano Lacertosa, "The Artworld and The Institutional Theory of Art: an Analytic Confrontation," The SOAS Journal of Postgraduate Research 8 (2015): 37.

註 3　王信允，《書寫發聲與運動實踐——解嚴前後《南方》的邊緣戰鬥與文化批判》（臺中：國立中興大學臺灣文學與跨國文化研究所碩士論文，2014），頁 79。

註 4　葉永文，《臺灣政教關係》（臺北：風雲論壇，2000），頁 33。

註 5　葉永文，《臺灣政教關係》，頁 35。

註 6　鍾道明，《國民黨苗栗縣民眾服務站關係網絡之研究》（臺中：逢甲大學公共政策研究所碩士論文，2004），頁 28-29。

註 7　林果顯，《「中華文化復興運動推行委員會」之研究（1966-1975）》（臺北：國立政治大學歷史學系研究部碩士論文，2001），頁 1。

註 8　有關這些不可見的政黨控制機制與民間美術團體的運作情形，請參看美術團體簡介內容或本書之年表備註。

註 9　陳柏鈞、洪富峰，〈從不同住宅型態探討固樁行為及其意義建構——以高雄市鳥松區夢裡里為例〉，《城市學學刊》第 8 卷第 1 期（2017.3），頁 3。

註 10　鍾道明，《國民黨苗栗縣民眾服務站關係網絡之研究》，頁 23。

註 11　1951 年成立的「中國美術協會」，乃隸屬於國民黨中央「中華文藝家協會」的「美術委員會」擴編而來的。歷屆理事長為胡偉克、馬壽華、李梅樹、徐谷庵、張俊傑、胡念祖及王愷等人。該協會揭櫫四大發展目標：「弘揚民族文化精神、採擷世界美術精華、培養國民審美情操、發揮美術教育功能」，是戰後成立美術團體中歷史最悠久、規模最廣泛者。

註 12　丁仁方，〈統合化、半侍從結構、與臺灣地方派系的轉型〉，《政治科學論叢》第 10 期（1999.6），頁 61。

註 13　丁仁方，〈統合化、半侍從結構、與臺灣地方派系的轉型〉，頁 63。

註 14　遠流臺灣館編著，《臺灣史小事典》（臺北：遠流，2000），頁 173。

註 15　倪再沁，《高雄現代美術誌》（高雄：高雄市政府文化局，2004），頁 113。

註 16　謝順勝執行編輯，〈億載畫會沿革〉，《億載畫會十五週年紀念專輯》（臺南：臺南市立文化中心，1990），頁 5。

註 17　張建富，〈墨潮會簡介〉，收於墨潮會著，《墨潮——字書》（臺北：蕙風堂，2001），無頁碼。

註 18　林柏欣，〈現代性的鏡屏：「新派繪畫」在臺灣與巴西之間的拼合／裝置〉，《臺灣美術》67 期（2007.1），頁 73。

註 19　有關國民政府從 1949 年頒布戒嚴令之後，如何管制臺灣人民入出境的法令，可參看柯志融，〈戰後臺灣留學生赴法及參與社團之分析〉（臺南：國立臺南大學文化與自然資源學系碩士班碩士論文，2018），頁 10-11。

註 20　陳靜瑜，〈臺灣留美移民潮 1949-1978〉，《臺灣學通訊》103 期（2018），頁 20-21。

註 21　以法國為例，1964 年斷交後，雙方的互動主要透過下列幾個半官方機構，如：1972 年設立的「法華經濟貿易觀光促進會」、1976 年「亞洲貿易促進會駐巴黎辦事處」、1978 年「法亞貿易促進會」、1980 年「臺北法國文化科技中心」、1985 年「臺北法國文化科技中心＋旅遊簽證組」、1993 年「法國在臺協會」、1995 年「駐法國臺北代表處」、2001 年「法國教育中心」等。它們於臺法斷交後，負責兩國之間經濟貿易、觀光留學及文化科技等交流活動。以上引自柯志融，〈戰後臺灣留學生赴法及參與社團之分析〉，頁 23。

註 22　國立歷史博物館編輯委員會編輯，《版畫師傅：廖修平作品回顧展》（臺北：國立歷史博物館，2001），頁 186。

註 23　王德育，〈廖修平藝術的變革與恆常〉，收於國立歷史博物館編輯委員會編輯，《版畫師傅：廖修平作品回顧展》（臺北：國立歷史博物館，2001），頁 14-37。

註 24　陳才崑編，〈葉竹盛要事年表〉，收於陳才崑，《大地・飛鷹──葉竹盛的藝術軌跡》（臺北：商鼎文化，1994），無頁碼。

註 25　陳才崑，《大地・飛鷹──葉竹盛的藝術軌跡》，頁 32-33、38。

註 26　陳才崑，《大地・飛鷹──葉竹盛的藝術軌跡》，頁 69。

註 27　陳才崑，《大地・飛鷹──葉竹盛的藝術軌跡》，頁 70。

註 28　洪根深、朱能榮，《臺灣美術地方發展史全集──高雄地區（下）》（臺北：日創社文化，2004），頁 201。

註 29　王秀雄，〈白色的魅力與震撼──林壽宇藝術之美〉，《雄獅美術》141 期（1982.11）；引自 IT PARK，網址：<http://www.itpark.com.tw/artist/critical_data/173/1381/274>（2019 年 3 月 15 日瀏覽）。

註 30　陳譽仁，〈減法的極限：林壽宇的回歸與臺灣低限主義前史〉，《藝外雜誌》第 9 期（2010.6），頁 48-55；引自 IT PARK，網址：<http://www.itpark.com.tw/artist/critical_data/173/739/274>（2019 年 3 月 15 日瀏覽）。

註 31　王秀雄，〈超度空間──高次元空間的構成，多次元知覺的美學〉；引自高愷珮，《1980 年代臺灣低限潮流研究──以「異度空間」、「超度空間」為中心的考察》（臺南：國立臺南藝術大學藝術史學系藝術史與藝術評論所碩士論文，2013），頁 68。

註 32　蔡宏明，〈無言禪師與佈道者〉，《雄獅美術》189 期（1986.11），引自 IT PARK，網址：<http://www.itpark.com.tw/people/essays_data/642/1384>（2019 年 3 月 16 日瀏覽）。

註 33　謝東山，《臺灣美術地方發展史全集──彰化、雲林地區（上）》（臺北：日創社文化，2005），頁 72。

註 34　李仲生，〈自由畫會簡介〉，引自蕭瓊瑞，〈岩縫中的奇葩──1980 年代臺灣抽象繪畫〉，《今藝術》214 期（2010.7），頁 121-127，引自 IT PARK，網址：<http://www.itpark.com.tw/artist/critical_data/173/775/274>（2019 年 3 月 16 日瀏覽）。

註 35　李仲生，〈自由畫會簡介〉，引自蕭瓊瑞，〈岩縫中的奇葩──1980 年代臺灣抽象繪畫〉，頁 121-127。

註 36　蔡昭儀主編，《藝時代崛起──李仲生與臺灣現代藝術發展》（臺中：國立臺灣美術館，2019），頁 218、220-222。

註 37　有關黃步青、李錦繡、黃位政等人創作思維的轉向，請參看蔡昭儀主編，《藝時代崛起──李仲生與臺灣現代藝術發展》，頁 136、168、192。

註 38　蘇新田，〈早期師大美術系的四個畫會之四──畫外畫會及「七〇 S 超級團體」（1966-1976）〉，《臺灣画》，15 期（1995.2-3），頁 72、76-77。

註 39　蘇新田，〈早期師大美術系的四個畫會之四──畫外畫會及「七〇 S 超級團體」（1966-1976）〉，頁 79；2019 年 1 月 18 日筆者訪問連建興時亦提及此段過往。

註 40　呂學卿編輯，《悍圖文件 II》，臺北市，悍圖社，2018，頁 102。

註 41　羅伯特・艾得金（Robert Atkins）著，黃麗絹譯，《藝術開講》（臺北：藝術家，1996），頁 41-42。

註 42　李宜修，〈1980-2000 年代臺灣藝術（美術）環境與藝術經濟發展之關係探析〉，《屏東教育大學學報 - 人文社會類》35 期（2010.9），頁 83-84。

註 43　林惺嶽，《渡越驚濤駭浪的臺灣美術》（臺北：藝術家，1997），頁 14-18、23。

註 44　張禮豪，〈藉藝術歸返原鄉的在世行者：林鉅〉，引自 IT PARK，網址：<http://www.itpark.com.tw/artist/critical_data/521/935/-1>（2019 年 3 月 28 日瀏覽）。

註 45　ARTouch 編輯部，〈梁平正──它空間的翻轉〉，引自 ARTouch，網址：<https://artouch.com/view/content-4407.html>，（2019 年 3 月 27 日瀏覽）。

註 46　參考陸先銘提供的請柬、圖片資料。

註 47　「SOCA 現代藝術工作室」成員賴純純、莊普、胡坤榮、張永村及葉竹盛，都曾參與「前衛‧裝置‧空間」展，對蘇瑞屏的粗暴對待前衛藝術作品，以及北美館後續的處置方式應當都深有所感。

註 48　參考 2018 年 11 月 13 日賴純純整理「1986-2007 SOCA Projects 現代藝術工作室藝術計劃」資料文件檔。

註 49　簡丹，〈不被市場左右的「伊通公園」、「二號公寓」和「邊陲文化」〉，《自立早報》，1992 年 5 月 1 日，引自 IT PARK，網址：<http://www.itpark.com.tw/archive/article_list/19>，（2019 年 3 月 21 日瀏覽）。

註 50　陳才崑編著，《大地‧飛鷹——葉竹盛的藝術軌跡》，頁 57-58。

註 51　王嘉驥，〈無可替代的當代藝術空間——「伊通公園」二十週年誌記〉，收於呂佩怡主編，《搞空間——亞洲後替代空間》（臺北：田園城市，2011），頁 182、184。

註 52　蕭臺興，〈無標題〉，《2 號公寓藝訊》第 1 期（1990.6）；收錄於陳建北、潘家青、周靈芝、簡惠英編輯，《2 號公寓紀實錄》下冊（臺北：國家文藝基金會，1999），頁 2。

註 53　陳建北等人，〈編輯緣起〉，收於陳建北、潘家青、周靈芝、簡惠英編輯，《2 號公寓紀實錄》上冊（臺北：國家文藝基金會，1999），頁 1。

註 54　陳建北、潘家青、周靈芝、簡惠英編輯，《2 號公寓紀實錄》上冊，頁 197。

註 55　洪根深，《邊陲風雲：高雄市現代繪畫發展紀事（1970-1997）》（高雄：高雄市立文化中心，1999），頁 34、36。

註 56　鍾穗蘭，《「高雄畫廊發展概況初探」研究報告》（高雄：高雄市立美術館，2103），頁 20、48；黃微芬，〈葉啟鋒專訪——一位資深藝術行政人員對臺南現代藝術發展的投入〉，引自觀察者藝文田野檔案庫，網址：<https://aofa.tw/?p=1545>，（2019 年 3 月 21 日瀏覽）。

註 57　鍾穗蘭，《「高雄畫廊發展概況初探」研究報告》，頁 7、14。

註 58　裴啟瑜提供「NO-1 藝術空間」九場展覽資料；裴啟瑜發行，《NO-1》創刊號（臺北：NO-1 藝術空間，1991.1.15）。

註 59　「發聲」（enunciation）理論，乃轉引自德勒茲（Gilles Deleuze, 1925-1995）與瓜塔里（Pierre-Flix Guattari, 1930-1992）的「發聲的集合裝置」（collective assemblages of enunciation）說，請參看賴明珠，〈自由脫逸——域內 / 外的發聲〉，《機制‧移行‧內外——臺灣美術史研究多維視界學術研討會論文集》（臺中：國立臺灣美術館，尚未出版）。

註 60　李宜修，〈1980-2000 年代臺灣藝術（美術）環境與藝術經濟發展之關係探析〉，《屏東教育大學學報 - 人文社會類》35 期（2010.9），頁 102-104。

註 61　林惺嶽，《臺灣美術風雲 40 年》（臺北：自立晚報，1987），頁 210-211。

註 62　林惺嶽，〈九〇年代本土化前衛藝術的展望〉，收於林惺嶽著，《渡越驚滔駭浪的臺灣美術》，頁 211。

註 63　高子衿，〈群雄並起、精神集體行動的年代——談師大及藝專的畫會團體〉，《藝術觀點》9 期（2001.1），頁 28、30。

註 64　高子衿，〈群雄並起、精神集體行動的年代——談師大及藝專的畫會團體〉，頁 28。

註 65　呂學卿編，《悍圖文件 II》（臺北：悍圖社，2018），頁 96。

註 66　綜藝藝廊記者，〈楊茂林、吳天章、盧怡仲舉行一〇一新圖式聯展〉，《聯合報》，1984.12.15，第 9 版；引自呂學卿編，《悍圖文件 II》，頁 102。

註 67　鄭寶娟，〈101 現代藝術群為本土藝術再出發〉，《中國時報》，1984.12.18，第 9 版；引自呂學卿編，《悍圖文件 II》，頁 102。

註 68　〈本土藝術的出發——新繪畫‧藝術聯盟誕生〉，《第一画刊》（1984.11.1）；引自呂學卿編，《悍圖文件 II》，頁 102。

註 69　楊茂林，〈序〉，收於國產藝展中心編，《臺北畫派第一屆大展》（臺北：國產藝展中心，

1985），無頁碼。

註 70　陸先銘主辦，〈臺北畫派 93 年系列展 I ——「認識自己」展出說明〉，引自呂學卿編，《悍圖文件 II》，頁 120。

註 71　陳水財主持，《「高雄市現代畫學會研究」研究報告》（高雄：高雄市立美術館，2015），頁 12。

註 72　陳水財主持，《「高雄市現代畫學會研究」研究報告》，頁 15-16。

註 73　鄭鬱（水萍），〈黑域的悲情——初探洪根深的黑畫風格〉，《炎黃藝術》64 期（1992.6），頁 34-40；鄭水萍，〈畫家洪根深與高雄黑派區域風格的形成初探〉，《思與言》31 卷第 1 期（1992.3），頁 139-184；洪根深，《邊陲風雲：高雄市現代繪畫發展紀事（1970-1997）》，頁 123-124；李俊賢，《臺灣美術的南方觀點》（臺北：臺北市立美術館，1996），頁 36、40-41；鄭明全，《高雄新浜——在地黑手——南島意識以「土」、「黑」、「邊陲」思辨美術高雄的主體意識開展》（高雄：國立高雄師範大學美術學系碩士論文，2009），頁 51-65；陳水財，《「高雄市現代畫學會研究」研究報告》，頁 54-59；以及李思賢，〈倪再沁高雄時期水墨中的土地情懷——黑‧土地‧沁入內裡〉，《藝術認證》74 期（2017.6），頁 52-57，都針對「高雄黑畫」觀點進行析論。

註 74　陳水財主持，《「高雄市現代畫學會研究」研究報告》，頁 48；李思賢，〈倪再沁高雄時期水墨中的土地情懷——黑‧土地‧沁入內裡〉，頁 54。

註 75　李俊賢，〈臺灣計劃——構想與實施企劃案〉，《高雄市現代畫學會會訊》4 期（1992.7.1）；引自李思賢，〈倪再沁高雄時期水墨中的土地情懷——黑‧土地‧沁入內裡〉，頁 55。

註 76　陳水財主持，《「高雄市現代畫學會研究」研究報告》，頁 18、49。

解嚴前後美術團體簡介及圖版

本部分為解嚴前後美術團體之重點選介，自本冊紀錄之 254 個
美術團體中，由作者挑選 132 個團體作進一步解說，帶領讀者
了解該團體的成立緣由、宗旨，以及展覽狀況等，以點狀深入
的方式，對此一時期美術團體的活動情形提供更具體的說明。

美術團體之介紹順序係按照創立年代排列，各團體刊頭上的編
號與本書「解嚴前後美術團體年表」（見 274 頁）之團體編號相
同，以便相互參照。藉由「簡介」與「年表」的配合閱讀，讀
者可更加了解 1970 年至 1990 年間臺灣美術團體的發展樣貌。

中華民國
版畫學會

團體名稱：中華民國版畫學會
創立時間：1970.3.20
主要成員：方向、周瑛、朱嘯秋、陳其茂等人發起，其他成員有：李錫奇、顧重
　　　　　光、沈金源、龔智明、鐘有輝、蔡義雄、廖修平、陳景容、林智信、
　　　　　陳國展、潘元石、董振平、張正仁、林雪卿、林昌德、梅丁衍、楊明
　　　　　迭等人。
地　　區：臺北市
性　　質：版畫

　　「中華民國版畫學會」，由方向、周瑛、朱嘯秋、陳其茂等人發起，於
1970 年 3 月 20 日在臺北市國軍文藝中心舉辦成立大會，以「振興版畫藝術」為
創會宗旨。方向出任首屆理事長長達十八年，直至 1986 年才改選吳昊擔任第 2
屆理事長。之後理事長固定兩年一任，歷經李錫奇、顧重光、沈金源、龔智明、
鐘有輝、蔡義雄與廖修平等人。

　　該學會從 1971 年開始，每兩年舉辦一次「全國版畫展」迄今。從 1977 年
起陸續舉行中華民國與韓國、日本、亞太地區、中國、義大利、美國、加拿大等
地的國際性交流展或研討會。此外學會也辦理戰鬥版畫展、金門訪問展、版畫技
法示範課程；並頒發「金璽獎」、「版畫大獎」，以鼓勵年輕的版畫創作者，對
臺灣版畫藝術的發展與推廣貢獻良多。

左圖：
中華民國版畫學會2017年「版薈風
華──現代版畫大展」請柬。（中
華民國版畫學會提供）

右圖：
方向1987年的水印木刻作品。

團體名稱：臺灣省水彩畫協會
創立時間：1970春天
主要成員：李澤藩、洪瑞麟、何文杞、施翠峰、陳景容、劉文煒、馬電
　　　　　飛、方昭然、劉文三、尤明春、蔡水林等人發起；其他成員
　　　　　有：王志誠、賴武雄、吳永欽、吳金原、李焜培、林仁傑、袁
　　　　　金塔、梁丹卉、曾孝德、黃元慶、黃進龍、鄭治桂、鄭香龍、
　　　　　鄧國清、謝明錩、簡天祐、簡嘉助、藍榮賢、蘇憲法等人。
地　　區：臺北市
性　　質：水彩

　　「臺灣省水彩畫協會」於 1970 年春天創立，參展者多在高屏地區。
1972 年第 3 屆起由施翠峰負責，改為會員制，並於 1980 年改名為「臺
灣水彩畫協會」。該會結合同好，以推動水彩畫教育，提升水彩畫於臺
灣畫壇的地位為創會宗旨。首任會長為何文杞，1972 年起由施翠峰出
任會長，並連任至第 29 屆，第 30 屆改由賴武雄接任，現任理事長為林
仁傑。會員涵蓋臺灣水彩畫界老、中、青輩。

　　該會於 1970 年 4 月 17 日，於臺南社教館舉辦第 1 屆「臺灣省水
彩畫協會展」；1971 年 10 月 23 日，於高雄市臺灣新聞報畫廊及高雄
市議會 3 樓中山堂舉行第 2 屆會員展；1972 年 4 月 4 日，於臺北國立
臺灣藝術館舉行第 3 屆會員展。之後，每年假學校禮堂、社教館、臺北
美國新聞處林肯中心、縣市議會、縣市圖書館、臺北省立博物館、縣市
文化中心等地舉行會員巡迴展。此外，該會亦發揮專業社團的力量，舉
行多項國際性水彩交流展，堪稱是國內歷史悠久、貢獻良多的水彩畫團
體。

1990年代初期臺灣水彩畫會成員，
由右至左：楊清水、施翠峰、吳承
硯、蔡信昌、李焜培及鄧國清，召
開年度討論會。（施翠峰家屬提
供）

2011年，第41屆「臺灣水彩畫協會展」廣告。
（藝術家出版社提供）

上圖：1978年，臺灣水彩畫協會年展於省立博物館展出時一景。（施翠峰家屬提供）

中圖：1982年，第13屆「臺灣水彩畫協會巡迴展」於高雄新聞報社大樓展出，施翠峰（前排右6）、日本會員宮城健盛（前排右5）與其他會員合影。（施翠峰家屬提供）

下圖：1999年，第30屆「臺灣水彩畫會年展」開幕會員合影。（施翠峰家屬提供）

團體名稱：70's 超級團體
創立時間：1970
主要成員：先後有蘇新田、李長俊、馬凱照、郭承豐、侯平治、楊英
　　　　　風、李錫奇、何恆雄、林瑞明、柯秀吉、賴炳昇、蔡良飛、
　　　　　楊熾宏、謝孝德、許懷賜、陳建良等人。
地　　區：臺北市
性　　質：油畫、複合媒材。

　　1970 年，「畫外畫會」成員蘇新田、李長俊、馬凱照三人，結合
郭承豐、侯平治、楊英風、李錫奇、何恆雄等人，在臺北耕莘文教院舉
辦「七〇超級大展」，是一項以「物體」做造形元素的新風格創作展。
1974 年，蘇新田和馬凱照、林瑞明、柯秀吉、賴炳昇等人，延用「七
〇超級大展」之名，於臺北省立博物館舉行「七四油畫大展」，標榜追
求前衛運動精神。1975 年，又於臺北美國新聞處林肯中心舉辦「七五
油畫大展」，新增成員有：蔡良飛、楊熾宏、謝孝德等人，整合了超級
寫實、普普等前衛畫風的表現。1976 年許懷賜、陳建良等人再度舉辦
一次聯展，之後到 1984 年之間都沒有聯合性的展出。

「70's超級團體」成員馬凱照、李長
俊及其他年輕畫家，於1964年參訪
羅門、蓉子的燈屋。（浩然藝文數
位博物館提供）

李錫奇，〈月之焚〉，絹印版畫，36×50.9cm，
1972，國立臺灣美術館典藏。

1985年，蘇新田（左2）與好友攝於家中，由右
至左分別是董振平、梅丁衍及陳建良。（蘇新田
提供）

蘇新田，〈換錯面的框〉，油彩、畫布，
121×167cm，1973。（此作曾於1979年，蘇新
田在阿波羅畫廊舉辦個展時展出，蘇新田提供）

團體名稱：高雄市美術協會
創立時間：1971.3.25
主要成員：創始會員包括：劉清榮、鄭獲義、林天瑞、宋世雄、王國
　　　　　禎、李春祥、林有涔、羅清雲、李登木、劉欽麟、周龍炎等
　　　　　人；之後加入林勝雄、洪傳桂、王俊盛、許參陸、薛松村、
　　　　　鄭弼洲等人。
地　　區：高雄市
性　　質：油畫、國畫、雕塑、攝影等。

　　「高雄市美術協會」成立於 1971 年，是高雄市第一個立案的美術
團體。成員包括：學校老師、教授、博士及其他藝術愛好者，宋世雄出
任首任理事長。1971 年 8 月 20 日於高雄新聞報文化中心畫廊舉行首屆
聯展，1972 年 3 月 25 日於同一地點舉行第 2 屆聯展，1973 年 3 月 25
日於同一地點及大新百貨公司 6 樓舉行第 3 屆聯展。之後，則假高雄新
聞報文化中心畫廊、大統百貨公司 8 樓、高雄市立圖書館及高雄市文化
中心等地舉辦聯展。

2018年3月14日於高雄岡山文化中心
舉行之「南國佳畫——高雄市美術
協會聯展」海報。（高雄市政府文
化局岡山文化中心提供）

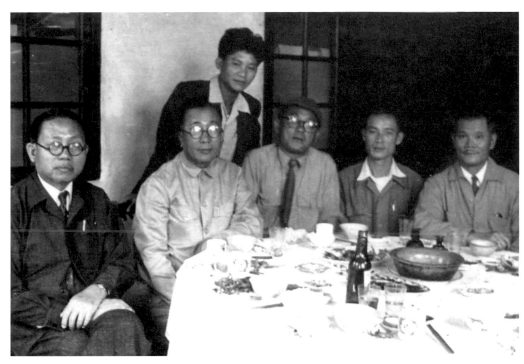

1956年，林天瑞與畫友於劉啟祥小坪頂家中聚餐，左起坐者：鄭獲義、劉清榮、林天瑞、張啟華。

2018年9月5日，「南國佳畫：高雄市美術協會會員聯展」於屏東美術館展出時會員合影。

9

中華民國
雕塑學會

團體名稱：中華民國雕塑學會
創立時間：1971.4.18
主要成員：創會會員有劉獅、闕明德、丘雲、陳一帆、姚夢谷、李文漢、徐祥等四十餘人。
地　　區：臺北市
性　　質：雕塑

　　1970年8月，國立歷史博物館館長王宇清與政戰學校美術系劉獅共同主持、召開「中華民國雕塑學會籌備會」，並於1971年4月18日正式成立「中華民國雕塑學會」。1971年於臺灣省立博物館（今國立臺灣博物館）舉辦第1屆「全國雕塑展」，1972至1974年第2至第4屆「全國雕塑展」則都在國立歷史博物館展出。

左圖：丘雲，〈小狗〉，玻璃纖維，58.5×32.5×21.2cm，1982，國立臺灣美術館典藏。

右圖：闕明德，〈裸〉，玻璃纖維，21×22.8×57cm，國立臺灣美術館典藏。

10 新竹縣 美術協會

團體名稱：新竹縣美術協會
創立時間：1971.6.6
主要成員：創立會員有李澤藩、陳兆禎、魏坤松等人；之後加入：張學楛、田金
　　　　　德、蘇燕能、詹德明、張逸文、黃武雄、黃貝銀、楊銀釵、鄒明哲、
　　　　　謝秀英等人。
地　　區：新竹地區
性　　質：水墨、水彩、膠彩、油畫、書法、版畫、立體等。

倡議籌組「新竹縣美術協會」的李澤藩。（藝術家出版社提供）

　　「新竹縣美術協會」由李澤藩倡議籌組，1971年6月6日正式結合新竹地區藝術家成立，並由李澤藩出任首屆理事長。該會創立宗旨為「以藝會友，以友輔仁」，是新竹地區歷史悠久的美術團體。

　　1982年7月新竹縣市分治，「新竹縣美術協會」乃重新籌備改選，並由孔昭順當選分治後的第一任理事長。後續者則為高其恆、魏坤松、羅永貴、蘇燕能、謝秀英、古榮政等人。該會除了舉行會員聯展之外，亦不定期邀請藝術界名家，如：何肇衢、鄭香龍、陳坤一、姜添旺、徐子涵、呂燕卿、張瑞蓉、李龍泉、杜忠誥、江隆芳等人，擔任顧問或進行專題演講，以提升會員繪畫內涵。此外還舉辦觀摩旅遊以增廣見聞，或舉辦寫生活動以砥礪會員創作能力。

李澤藩，〈林家花園〉，紙、水彩，52×75cm，1970。

團體名稱：武陵十友書畫會
創立時間：1971.10.31
主要成員：宋金印、陳公度、孫復文、陳楷、鍾復初、王思誠、劉北高、張天威、孔繁翔、司世美、溫長順十一人組成，之後加入：黃群英、張穆希、江琳國、陳宗鎮、楊仙雲、張正心、許秀珠、王獻亞、史新年、彭玉琴、謝桂齡、許瑞龍、丘美珍、宋良銘等人。
地　　區：桃園市
性　　質：書畫、水彩、膠彩及陶瓷等。

　　「武陵十友」成立於1971年10月31日，當時中國國民黨桃園縣黨部主委陳燦，為了慶祝蔣公誕辰，同時也為了團結地方藝術幹部，推動文化建設工作，故對外公開徵求作品，舉辦「桃園縣第1屆書畫展覽」。未料，眾多知名書畫家，如：傅狷夫、陶壽伯、李超哉、劉如桐等人，紛紛提供大作參展，參觀人潮極為踴躍，將桃園介壽堂擠得水洩不通，盛況空前。陳燦深感展後人才散失，乃倡議成立書畫研究組織，因而「武陵十友書畫會」應時而生。當時應邀參展者多為地方資深公教人士，大家一致推請省立武陵高中宋金印校長為首任召集人。宋校長病故後，復推桃園縣立圖書館館長陳公度為第二任召集人。

　　該社於1988年3月擴大組織，羅致年輕藝術家二十人，參與桃園縣藝術的灌溉耕耘，陣容堅強，氣象為之一新。之後陸續擔任社長為張穆希、孫復文、陳宗鎮、楊仙雲、張正心、彭玉琴、謝桂齡、許瑞龍、丘美珍、宋良銘等人，踵次相接推動縣內藝術活動。

武陵十友書畫會於2018年5月於桃園市政府文化局1樓大廳舉行「生花妙筆」展，會友與局長莊秀美合影。

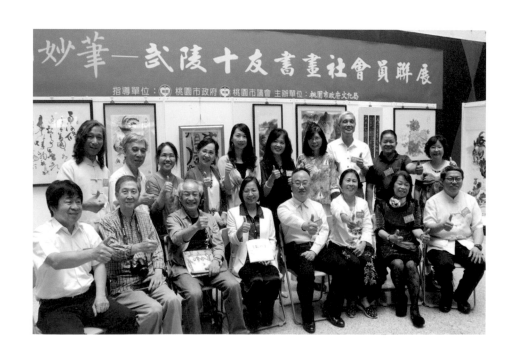

麻姑者葛稚川神仙傳云王遠字方
平欲東之括蒼山過吳蔡經家教其
尸解如蚰蟬也經去十餘秊忽還語
家言七月七日王君當來過到期日
方平乘羽車駕五龍各異邑

節臨麻姑山仙壇記 戊申初冬宋金印書

13 新竹市美術協會

團體名稱：新竹市美術協會
創立時間：1971
主要成員：李澤藩、范天送、陳定枝、傅柏村、郭成樵、劉洋哲、蔡國川、趙小寶、陳明河、任智榮、呂燕卿、林授昌、范素鑾、謝榮磻等人。
地　　區：新竹市
性　　質：書法、水墨、水彩、油畫、粉彩、版畫、複合媒材、攝影、雕塑、陶藝、漆藝、皮革工藝、金屬工藝、玻璃工藝等。

　　「新竹縣美術協會」由李澤藩倡議籌組，1982年新竹市升格為省轄市，縣市分家。新竹市乃由陳定枝發起，以「新竹市美術協會」之名向市政府申請，登記為第一百個人民團體，並由范天送膺選為第1屆理事長。之後，則由傅柏村、趙小寶、陳明河、任智榮、呂燕卿、林授昌、江雨桐等人擔任理事長。該會除了每年舉行會員聯展之外，近年來則藉由交流展，以及在臺元科技園區、泰詠電子藝術空間、新竹地方法院檢察署、新竹第一信用合作社及采鈺科技公司等地舉行「行動藝廊」展，或於桃園、新竹等地學校進行「校園藝起來」美術推廣活動，甚至遠赴中國宜昌、北京等地舉辦藝術博覽會，以推展「新竹市美術協會」藝術深耕的廣度與深度。

2018年，協會於新竹市文化局舉行「春之頌臺灣藝術交流展」，會員於新竹圖書館前合影。

右頁左上圖：
李澤藩，〈玫瑰花〉，水彩、紙，54.5×39.5cm，1958。

右頁右上圖：
2012年6月，新竹市美術協會「藝風再起——歷屆理事長聯展」請柬。（新竹市美術協會提供）

右頁左下圖：
江雨桐，〈雨霖鈴〉，油彩、畫布，41×31.5cm。

右頁右下圖：
2016年，新竹市美術協會「秋之賞」請柬。（新竹市美術協會提供）

團體名稱：臺中藝術家俱樂部
創立時間：1972.1.15
主要成員：謝文昌、黃朝湖、陳其茂、王榮武四人發起，其他重要成員
　　　　　有：謝文昌、吳文瑤、王守英、邱忠均、周義雄、紀宗仁、
　　　　　廖大昇、李國謨（李轂摩）、曾培堯、陳庭詩、鄭善禧、陳
　　　　　明善、謝棟樑、王輝煌、蔡榮祐及張淑美等人。
地　　區：臺中市
性　　質：水墨、水彩、油畫、版畫、雕塑、陶瓷、綜合媒材等。

臺中藝術家俱樂部創會會長謝文昌
與其油畫作品。

　　最初由海外巡迴展歸來的謝文昌在其家庭聚會中發起，並於1972
年1月15日與黃朝湖、陳其茂、王榮武四人正式成立「臺中藝術家俱
樂部」，推選謝文昌為首任會長。該團體以「提高文化城藝術風氣、以
畫會友及促進中外美術家聯誼」為創立宗旨，先後籌辦過國內外會員個
展、團體展，舉行國際美術文化交流展，以及「藝術家俱樂部四季展」。
例如1975年、1976年於東京舉辦「中日畫家聯展與交換展」；1972
至2000年在臺中省立圖書館、臺中市文英館、臺中市文化中心舉辦會
員聯展。除展覽外，俱樂部也定期舉行座談會、藝術影片欣賞、「藝術
家之夜」等美術推廣活動，並與日本、菲律賓、新加坡等地畫家舉行聯
誼會。

李轂摩，〈枇杷成熟時〉，彩墨，
57×68cm，1988。

17
苗栗縣
美術協會

團體名稱：苗栗縣美術協會

創立時間：1972.2.16

主要成員：創始會員為郭豐森、劉同仁、平鳳梧、陳樹業等人，其他成員有：邱定夫、熊慎業、賴阿松、江乾松、林文達、陳紹輝、陳俊光、邱嵩吉、沙清華、李碧雲、謝宛彤、林麗華、李平等人。

地　　區：苗栗縣

性　　質：書法、水墨、油畫、水彩、攝影、陶藝及多媒材等。

右圖：2015年「苗栗縣美術協會會員聯展」海報。

左圖：2017年「苗栗縣美術協會會員聯展」請柬。

「苗栗縣美術協會」是由郭豐森、劉同仁、平鳳梧、陳樹業等人於1972年2月16日正式成立，主要成員多為縣內從事美術教育工作者。該會以「提倡藝術水準及會員繪畫上的創作」為宗旨，並推選陳樹業為代理會長，之後的會長有陳俊光、李平等人。除了每年舉辦一次會員美展、旅遊寫生之外，並經常舉辦學生美術比賽，以推動縣內藝術創作的風氣。

中華國畫聯誼會

團體名稱：中華國畫聯誼會（後改名「臺中市中華書畫協會」）
創立時間：1972.3
主要成員：汪浩、許朝權、林茂樹、黃乙、林金勝、林春南，之後加入
　　　　　會員有：馬相伯、吳烈、宋嘉瑞、陳德馨、許朝權、王瑋
　　　　　中、王梅南等人。
地　　區：臺中市
性　　質：彩墨、書法、西畫及琉璃工藝等。

　　「中華國畫聯誼會」是由汪浩、許朝權、林茂樹、黃乙、林金勝、林春南等人，於 1972 年 3 月創立，推舉汪浩為創會會長，另外聘請馬壽華、姚夢谷、胡克敏、陸君歐為顧問。該會以「提倡我國書畫藝術，相互觀摩促進創作，與國際交流發揚我國文化」為宗旨，之後加入的會員有：馬相伯、吳烈、宋嘉瑞、陳德馨等人，後繼理事長有許朝權、王瑋中、王梅南等人。

　　1972 年該會於臺中市中山堂舉行「中華國畫聯合畫展」首展。1973 年 10 月 5 日，首度與日本南畫院於臺中市議會大廈舉行聯合畫展；1975 年 2 月 14 日二度與日本南畫院於省立臺中圖書館舉行聯合畫展，並於同年 2 月至 4 月參加日本南畫院第 15 回巡迴展。1975 年 6 月參加日本第 14 回「青鈴社邀請展」。1976 年 4-6 月於臺中市議會大廈、國立臺灣藝術館、臺南社教館舉行「中、日、韓三國聯合水墨畫展」首展。1977 年 10 月參加韓國漢城主辦「水墨畫展」等。1998 年與南京大學合辦「海內外名家畫展」，國內外媒體廣為報導；2005 年浙江紹興華夏文化研究會暨兩岸文化研究會畫展特邀該會參與，並刊載於《華夏文化》第五期刊物中。

　　該會會員曾在美國紐約、日本東京、韓國首爾、比利時，另外又在北京中國美術館、首都博物館、歷史博物館、王府、呼倫貝爾，以及東北舉辦聯合國文教組織聯合展多次。

▌ 王梅南，〈花團錦簇〉，彩墨、紙本，2018。

19 長流畫會

團體名稱：長流畫會
創立時間：1972.5
主要成員：林玉山、陳進、陳慧坤、林之助、黃鷗波、許深州等人創
立，之後則有蔡草如、林東令、侯壽峰、呂浮生、謝峰生、
曾得標、薛萬棟等人加入。
地　　區：臺北市
性　　質：膠彩畫

林之助，〈玫瑰（一）〉，膠彩、
絹，45.5×33cm，1975。

　　1972年「臺灣省美術展覽會」（「省展」）國畫第二部（後改為膠彩畫部）
審查委員：林玉山、陳進、陳慧坤、林之助、黃鷗波、許深州等人，有感於創作
生存空間日趨狹窄，乃於1972年5月發起創立「長流畫會」，並定於每年冬季
舉行作品發表會。之後陸續加入：蔡草如、林東令、侯壽峰、呂浮生、謝峰生、
曾得標、薛萬棟等人。1972年10月「長流畫會」於臺北省立博物館舉行首展，
之後相繼在臺北國軍文藝中心、臺北省立博物館舉行聯展。

　　1980年12月17日第9屆「長流畫展」於臺北國軍文藝中心舉行後，因「省
展」已恢復國畫第二部的作品徵集，故「長流畫會」乃於展後宣布解散。

1990年代，長流畫會成員陳進、許
深州、黃鷗波，以及中壯輩膠彩畫
家陳定洋、溫長順、賴添雲於陳進
住宅合影。

長流畫展時會員於會場中合影。右至左為：許深州、侯壽峰、黃鷗波、林之助、陳進、黃鷗波夫人、曾得標。

許深州，〈月世界眺望〉，礦物彩、胡粉、灑金、麻紙，40.9×53cm，1974。（許深州家屬提供）

▌ 陳慧坤，〈玉山第一峰〉，紙、膠彩，92×180cm，1972。

▌ 黃鷗波，〈深秋〉，膠彩、紙本，81×117cm，1976。

21
東亞藝術
研究會

團體名稱：東亞藝術研究會

創立時間：1972

主要成員：徐一飛、黃慶源、潘春生、翁峰山、謝生來、王遠明、藤崎
　　　　　千雲、李壽子、李壽德、周明德（印尼）等人籌組。

地　　區：臺北市

性　　質：水墨繪畫、書法為主，兼容水彩及油畫。

左圖：
徐一飛，〈鷹〉，
水墨、紙，1994。

右圖：
蔡賢謀，〈江雪〉，
水墨、紙。
（桃園市政府客家事務
局提供）

1972年由徐一飛創立「東亞藝術研究會」，以研究傳統水墨繪畫、書法為主，近年則兼容水彩、油畫創作。該會強調「共同以中華文化之偉大精神，導人類於和諧共榮之治」，目前會員已擴充達兩百二十餘人，含括國外的韓、澳、美、日、馬、印尼及中國等地會員。現任會長為蔡賢謀，副會長為王美美。該研究會以發揚中華文化藝術為主旨，每年除在國內至少舉行一次會員聯展，同時為了拓展會員的國際視野，頻頻舉辦藝文互訪交流活動，並於香港、中國、美國、日本、韓國等國家舉行聯展，因此頗獲口碑、佳評如潮。

左圖：陳亞南，〈客家圍屋〉，彩墨、紙，2015。
右圖：梁秀中，〈花蔭寄幽思〉，彩墨、紙，2015。

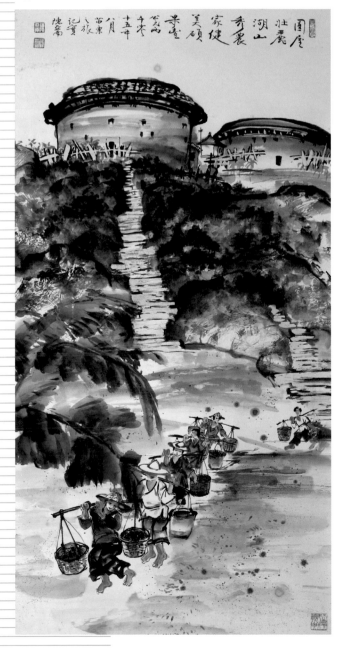

23

子午潮
畫會

團體名稱：子午潮畫會
創立時間：1972
主要成員：趙小寶、林文臺、王靜仁、熊宜中、陳英文、陳銘顯、劉長
　　　　　富、賴純純、陸隆吉等人。
地　　區：臺北市
性　　質：水墨、油畫、水彩、版畫及攝影。

　　1972年8月4日李澤藩學生趙小寶，當時正就讀文化學院（文化大學）美術系二年級，與文化學院、國立藝專美術系同學，於省立新竹社教館舉行「落日畫展」，頗受好評。隨後即組成「子午潮畫會」，決定每週六聚會論藝、互評作品，並邀請學長演講，其目的在促使會員的技巧與理論同時並進。其成員有文化學院學生：趙小寶、何日新、李大同、林妙貞、李存仁、汪弘玉、陳阿好、王靜仁、陳英文、賴純純等十三人，以及國立藝專學生：葉臺珍、林文臺等四人，由趙小寶擔任會長，葉臺珍任副會長。取名為「子午潮」，乃因每當新月、滿月時，海邊浪潮特別洶湧，象徵他們對藝術的狂熱與衝勁。

　　1973年2月9日該會於省立新竹社教館舉行第一次「子午潮畫展」。1974年5月9日於文化學院華岡圖書館舉行第2屆「子午潮畫展」。

1974年5月，子午潮畫會於中國文化學院華岡圖書館舉行第2屆「子午潮畫展」，趙小寶、賴純純和陸隆吉於會場合影。（趙小寶提供）

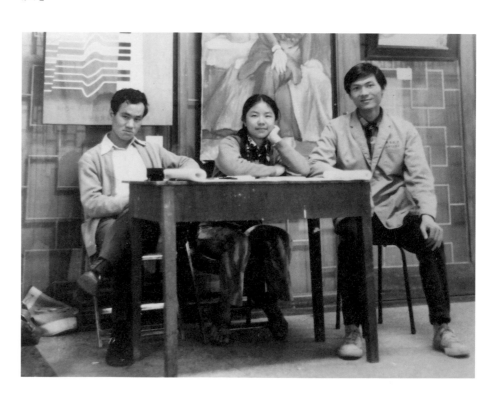

1974年5月，子午潮畫會在中國文化學院華岡圖書館展覽。（趙小寶提供）

右圖：1973年，子午潮畫會在新竹社教館展出之現場。（趙小寶提供）

左圖：趙小寶1970年的水彩作品〈海埔新生地的棄舟〉。

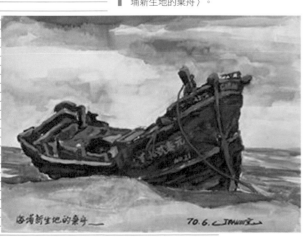

29

金門畫會

團體名稱：金門畫會
創立時間：1974.1.1-1976
主要成員：許水富、王士朝、黃世團、翁清土、藍一峰、吳鼎仁、李金
　　　　　弘、黃國全等十七人。
地　　區：成員都是金門人，但活動地點在臺北市。
性　　質：水彩、油畫、版畫等。

　　由許水富、王士朝、黃世團、翁清土、藍一峰（本名林世英）、
吳鼎仁、李金弘、黃國全等十七人於臺北市「我們」咖啡籌組「金門畫
會」。該會強調：「希望能把金門藝術的一面展示給大家」，而非只是
前線戰地的刻板印象；他們表示「重視民族性之表現，但不以民族性自
囿」；主張「團結藝術力量，推動中華文化，以及聯我浯島同好，共為
藝術而努力以為莊嚴之獻禮」。1975 年 7 月，「金門畫會」首展於臺
北國軍文藝活動中心。1976 年王士朝、黃世團、藍一峰、李錫敏、吳
鼎仁舉行第二檔「龍年五人展」於國軍文藝活動中心。之後，才又於
2004 年 5 月 27 日，由王士朝、黃世團與年輕的呂坤和、李水潭、張
國治等人於新落成的金門縣文化局舉行「浯潮再起──旅臺藝術家返鄉
聯展」。2005 年 7 月則集合臺、金兩地藝術精英，於臺北市國父紀念
館逸仙藝廊舉行「2005 浯潮再起──金門藝術家聯展」，象徵金門藝
術家們，走出離鄉與返鄉的矛盾，展現新世紀金門藝術再出發的雄心壯
志。

「2005浯潮再起──金門藝術家聯
展」於臺北市國父紀念館逸仙藝廊
舉行。

黃世團，〈時空與歷史〉，併用
版，55×77cm，2002。

翁清土，〈維納斯的誕生〉，油
彩，117×91cm，1981。

團體名稱：中日美術作家聯誼會（1998年更名「臺日美術作家聯誼會」，2018年再更名「臺日美術協會」）

創立時間：1974.1.20

主要成員：郭忠烈、徐樂芹、李建中、張木養、李奇茂、徐一飛、郭燕嶠等七人創會，之後加入黃元慶、賴傳鑑、徐藍松、吳永欽、林顯宗、周月坡、柯翠娟、胡復金、蔡信昌等人。

地　　區：臺北市

性　　質：水墨、水彩、油畫。

　　郭忠烈、徐樂芹、李建中、張木養、李奇茂、徐一飛、郭燕嶠等七人，參加東京「全日本美術協會」活動。返臺後於 1974 年 1 月 20 日創立「中日美術作家聯誼會」，推郭忠烈為首任會長，第二任李克全，第三任施翠峰。

　　該會於 1975 年 12 月 16 日在省立博物館舉辦第 1 屆「中日美術作家聯誼展」。1977 年 9 月 20 日舉辦第 3 屆「中日美術作家聯誼展」於省立博物館。1979 年 3 月 20 日舉辦第 5 屆「中日美術作家聯誼展」於省立博物館。1980 年 10 月 6 日舉辦第 6 屆「中日美術作家聯誼展」於臺中市文化中心；12 月 16 日舉辦第 6 屆「中日美術作家聯誼展第二會場」於省立博物館。之後持續聯展於臺北、桃園及日本。1992 年 12 月於東京八重洲口「香畫廊」舉辦油畫小品展。2018 年 11 月正名為「臺日美術協會」，並於國立中正紀念堂舉辦第 44 屆「臺日美術交流展」。

賴傳鑑，〈鹿苑長春〉，油彩，80×100cm，1980，國立臺灣美術館典藏。

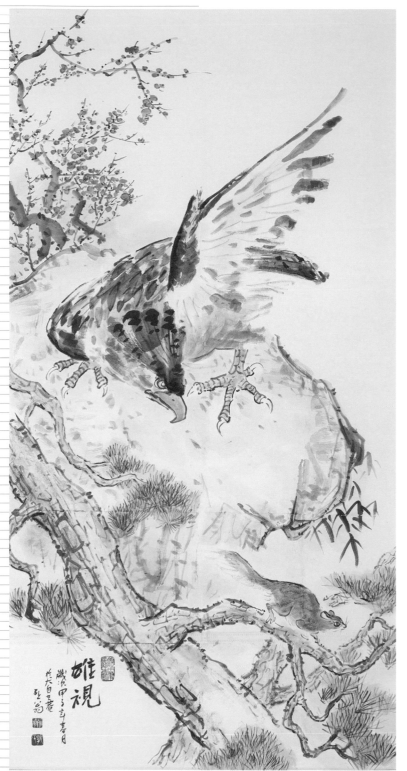

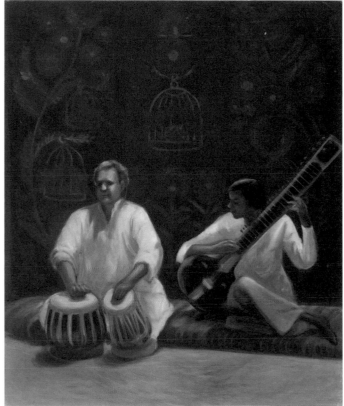

左圖：
郭忠烈，〈雄視〉，水墨、紙，1984。

右上圖：
李奇茂，〈母親〉，彩墨，150×150cm，1975，李奇茂美術館典藏。

右下圖：
周月坡，〈印度樂師〉，油彩，80×65cm，1983。

團體名稱：十青版畫會
創立時間：1974.3
主要成員：鐘有輝、林雪卿、董振平、林昌德、曾曬淑、謝宏達、樂亦
萍、黃國全、崔玉良、何麗蓉創立「十青版畫會」，之後新
增會員有：梅丁衍、彭泰一、劉洋哲、楊明迭、蔡義雄、
龔智明、沈金援、賴振輝、黃世團、楊成愿、張正仁、黃郁
生、林昭安及羅平和等人。
地　　區：臺北市
性　　質：版畫

　　　1973 年廖修平自美返國，先後任教於臺灣師範大學、文化大學、
臺灣藝術大學和臺北藝術大學，並將出國進修期間所學習的版畫技法引
進臺灣。受教於廖修平的師大美術系十位青年：鐘有輝、林雪卿、董振
平、林昌德、曾曬淑、謝宏達、樂亦萍、黃國全、崔玉良、何麗蓉，於
1974 年 2 月首度於臺北幼獅藝廊舉行「十青版畫聯展」；並於 1974 年
3 月創立「十青版畫會」，推舉鐘有輝為首任會長，開啟臺灣現代版畫
藝術蓬勃發展的史頁。

　　　之後，「十青版畫會」相繼於臺北美國新聞處、臺北鴻霖畫廊、
香港傳達畫廊、臺北新代藝術文化中心、日本筑波大學大學會館藝廊、
臺北版畫家畫廊、臺中第一畫廊、美國北新澤西州天狼飛藝術中心、華
岡博物館、紐約聖若望大學、新加坡國家博物館、新加坡中華總商會會
館、臺北福華沙龍等地舉行「十青版畫展」。1987 年 6 月則於臺北市
立美術館舉行「前瞻與回顧——十青版畫展」。1990 年 10 月於臺灣省

1987年，「十青版畫展」於臺北市
立美館開幕。

立美術館開辦「十青 90 年代新展望展」。近期則於 2010 年 9 月，與日本「阪十七」在國立國父紀念館舉行「十青版畫會 36 週年・阪十七邀請展」及學術研討會。2016 年「十青版畫會」創會已四十二年，適逢「臺灣現代版畫之父」廖修平教授八十大壽，9 月於國立歷史博物館舉行「大河傳承——十青版畫會 42 週年展」。十青版畫會的成員除了致力於版畫創作，更透過學校教學、舉辦研習、國際交流、學術研討、展覽示範等方式，拓展臺灣現代版畫創作的深度與廣度，並呈現多元發展的面向，培養許多新世代版畫創作者及與國際接軌。

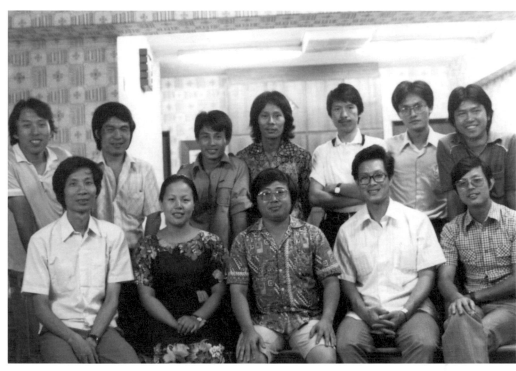

1981年，十青版畫會會員合影。

1984年，十青版畫會「版畫技法巡迴示範」請柬。

▋ 林雪卿,〈夢蝶〉,版畫,55×39.5cm,1977。（林雪卿提供）

▋ 鐘有輝,〈中國舞〉,版畫,47.4×41.5cm,1973。（林雪卿提供）

▋ 2016年9月23日,「大河傳承:十青版畫會四十二週年展」於國立歷史博物館舉行開幕典禮。

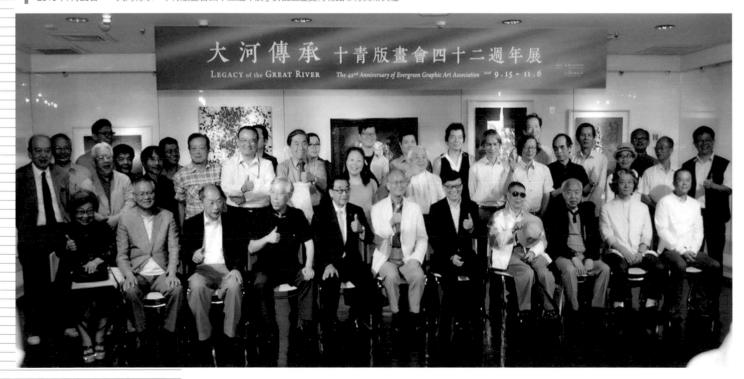

團體名稱：東南美術會
創立時間：1974.5
主要成員：賴高山、楊啟東、楊啟山、張錫卿、李克全、馬朝成、何瑞
　　　　　雄、張煥彩及謝棟樑九人發起，之後新增會員有：羅秀雄、鄭
　　　　　孟夫、唐士、林天從、張炳南、郭煥材、洪遜賢、張耀熙、劉
　　　　　國東、丁國富、江明毅、袁國浩、蔡正一、柯適中、陳清熙、
　　　　　李宗祥、柯榮豐、吳信壹、詹瑞彬、林世坤、廖本生等人。
地　　區：臺中市
性　　質：油畫、水彩、水墨、雕塑。

1980
東南美術會
第十屆美展畫集

主辦：財團法人台中市文化基金會
協辦：台中市政府、台中市立文化中心
台中美術供輸社

東南美術會第10屆美展畫集封面。
（東南美術會提供）

2014年，東南美術會會員於四十
週年展會場合影。（東南美術會提
供）

　　1970 年代初期時，由於中部地區每年只有一兩次展出機會（「中
部美展」或「人體美展」），實在太少。中部地區藝術家希望另闢「新
的發表園地，可激發同人創作慾，並收相互觀摩之效」，乃由賴高山、
楊啟東、張錫卿等九人發起，於 1974 年 5 月創立「東南美術會」，推
選賴高山為首任會長。該美術會於 1974 年 10 月 23 日在省立臺中圖書
館中興畫廊首展。之後，每年展出聯展兩次，在中部地區的活動力十分
旺盛。主要於省立臺中圖書館中興畫廊、臺中市立文化中心文英館、臺
中市大墩文化中心等展場發表作品。

　　1987 年 3 月 14 日與日本「創造美術協會」舉辦第 23 屆「東南美
術春季畫展——中日聯合美展」於臺中市立文化中心文英館。1987 年
韓國「大韓國際親善會」主辦「臺日韓美術交流展」，邀請「東南美術
會」賴高山、林天從、張炳南三位畫家參展，開啟東亞美術交流的契機。

1989 年日本「太平洋美術協會」在東京舉辦展覽，1990 年 4 月韓國「具象美術會」及日本「太平洋美術會」至臺中展出，從此開啟三國輪流辦展的合作序幕。2017 年臺、日、韓跨國美術交流展邁入第十三年，3 月初起遂在葫蘆墩文化中心盛大展開；而韓國參展畫家為了呼應 2018 年舉辦的臺中花卉博覽會，特地提供多幅花卉主題油畫創作，展現北國獨特的意境風情與繪畫風格。

1974年，東南美術會第1屆美展請柬背面之會員介紹，由會員自繪速寫肖像作為簡介人像。（東南美術會提供）

1974年，東南美術會第1屆美展請柬由會員何瑞雄設計。

1995年，第41屆東南美術會春季畫展簡介。

中華民國油畫學會

團體名稱：中華民國油畫學會

創立時間：1974.3.12

主要成員：廖繼春、李石樵、楊三郎、李梅樹、顏水龍、劉啟祥、葉火城、賴傳鑑、吳隆榮、陳銀輝、賴武雄、陳景容、陳輝東及蘇憲法等人。

地　　區：臺北市

性　　質：油畫

　　「中華民國油畫學會」乃由國內第一代前輩油畫家：廖繼春、李石樵、楊三郎等人，在軍事新聞社社長孔秋泉的協助下，於 1974 年 3 月 12 日籌備發起成立，12 月 8 日舉行成立大會暨選舉第 1 屆理監事。歷任理事長為：楊三郎、李梅樹、顏水龍、劉啟祥、葉火城、賴傳鑑、吳隆榮及蘇憲法等人。

　　畫會創立宗旨在推動國內油畫創作的風氣，並於 1975 年開始，在教育部、文建會（今文化部）及企業界的贊助下，每年舉辦「全國油畫展」，展出會員及徵件作品。1975 年第 1 屆「全國油畫展」於國立歷史博物館舉行，之後則多在國父紀念館舉行。「中華民國油畫學會」主辦「全國油畫展」，一方面鼓勵會員們互相切磋，精進畫藝；一方面則透過對外徵件，獎勵後輩藝術家參與創作，因而對推動臺灣油畫創作的發展發揮極大的功效。

2016年第40屆「全國油畫展」展覽主視覺設計。（中華民國油畫學會提供）

1977年11月14日，第2屆「全國油畫展」評審委員合影。後排右起：呂基正、金哲夫、陳慶鎬、鄧國清、吳隆榮、李梅樹、楊三郎、顏水龍；前排右起：吳棟材、張啟華、葉火城、楊許玉燕、林顯模、賴傳鑑、賴武雄、黃顯東、劉文煒、詹浮雲。（中華民國油畫學會提供）

1982年，第6屆「全國油畫展」得獎人與楊三郎、顏水龍、劉啟祥等審查委員合影。

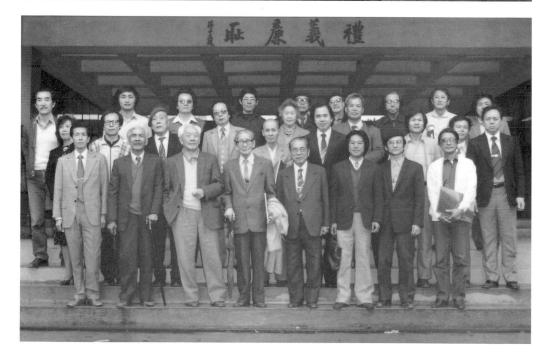

會員合影於1984年年度總會。

楊三郎，〈燈塔〉，油彩、畫布，
37.5×46cm，1976。

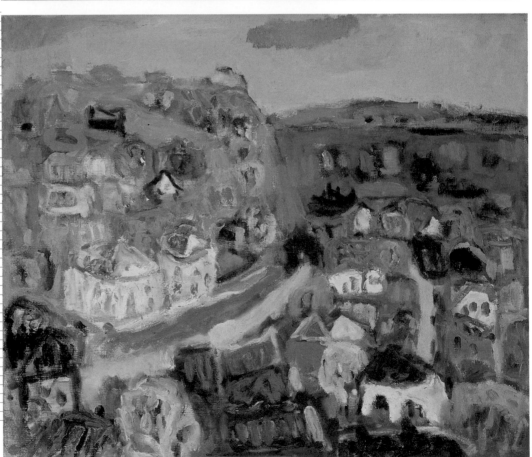

廖繼春，〈淡水〉，油彩、畫布，
45.5×53cm，1975，家族收藏。

上左圖：余昇叡，〈發光研究〉，油彩、畫布。
上右圖：2017年，第41屆全國油畫展廣告宣傳品。

下左圖：蘇憲法，〈古城映藍海〉，油彩、麻布，65×91cm，2017。
下右圖：李石樵，〈三美圖〉，油彩、畫布，100×80cm，1975。

37

河邊畫會

團體名稱：河邊畫會
創立時間：1974
主要成員：黃新契、陳榮和、陳景容、汪壽寧、賀慕群、陳昭貳、林顯宗、陳藏興、陳藏興、邱垂德、陳政宏、吳王承、陳國展、李金祝等人。
地　　區：臺北市
性　　質：水彩、油畫、版畫。

　　張義雄於 1950 年代在貴德街鄰近淡水河邊第九水門設立畫室，1960 年代則在總統府前面三軍球場旁成立「純粹畫室」。在他指導下，一群愛好藝術的年輕人於 1974 年組成「河邊畫會」，首屆畫展於同年 12 月 17 日假臺北省立博物館展出，之後則不定期聯展。1978 年 6 月於春之藝廊舉行第 2 屆聯展。1979 年 6 月 16 日於春之藝廊舉行第 3 屆聯展。1990 年 3 月 13 日於臺北市社教館舉行聯展。2007 年舉辦第 7 屆聯展。2015 年 12 月於吉林藝廊舉辦第 10 屆聯展。2017 年則於嘉義市政府文化局舉辦「承先啟後——再創嘉義畫都生命力美術傳承展」。

2017年，再創嘉義畫都生命力，河邊畫會美術傳承展登場，於嘉義市政府文化局舉行。

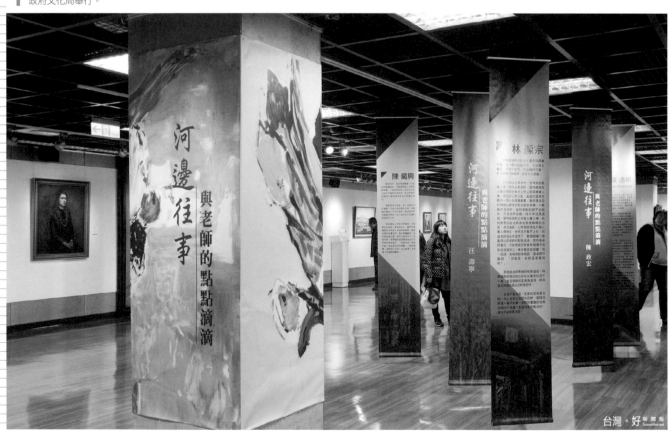

第八屆河邊畫會畫展
2008.11／29〜12／11

展出日期｜2008年11月29日至12月11日
　　　　　8：40—17：00（星期一休館）
展出地點｜吉林藝廊 台北市中山區吉林路110號
開幕茶會｜11月29日下午2時30分

**參展
會員** 張昭雄・陳昭貳・陳榮和(故)・林顯宗・陳藏興
汪壽寧・陳景容・吳王承・鄭曼玲・陳政宏

張義雄 靜物

陳政宏 希臘 油畫多媒材 30F

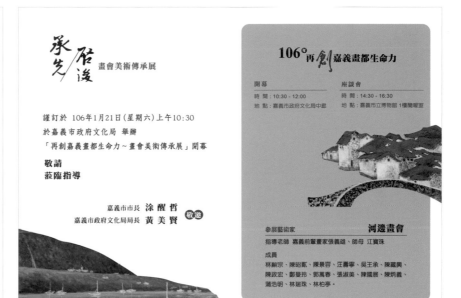

承先 啟後 畫會美術傳承展

謹訂於 106年1月21日（星期六）上午10:30
於嘉義市政府文化局 舉辦
「再創嘉義畫都生命力～畫會美術傳承展」開幕
敬請
蒞臨指導

嘉義市市長 涂醒哲
嘉義市政府文化局局長 黃美賢 敬邀

106年再創嘉義畫都生命力

開幕　　　　　　　　　　座談會
時 間：10:30 - 12:00　　時 間：14:30 - 16:30
地 點：嘉義市政府文化局中廊　地 點：嘉義市立博物館 1樓簡報室

參展藝術家　　　　　　河邊畫會

指導老師 嘉義前輩畫家張義雄、師母 江寶珠

成員
林顯宗、陳昭貳、陳景容、汪壽寧、吳王承、陳藏興、
陳政宏、鄭曼玲、郭萬春、張淑美、陳鑑展、陳炳義、
蒲浩明、林瑞珠、林柏亭。

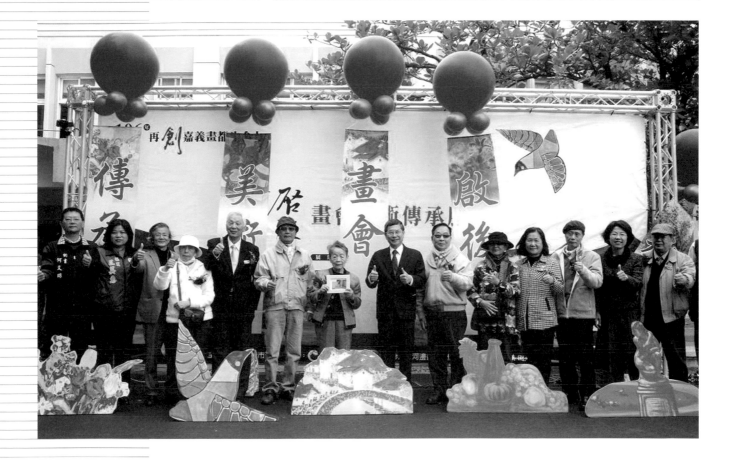

左上圖：2008年11月，第8屆「河邊畫繪畫展」於臺北吉林藝廊展出。（藝術家出版社提供）
右上圖：2017年河邊畫會於嘉義市政府文化局舉辦「承先啟後——畫畫美術傳承展」海報。
下圖：2017年河邊畫會於嘉義市政府文化局舉辦「承先啟後——畫畫美術傳承展」開幕展。

40

夏畫會

團體名稱：夏畫會
創立時間：1974
主要成員：陳幸婉、陳世興、陳錦州、溫俊雄、劉政一、陳漢錡、祝頌
　　　　　康、蕭清安、蕭輔能等人。
地　　區：臺中市
性　　質：油畫

　　陳幸婉與中部青年畫家陳世興、陳錦州、溫俊雄、劉政一等人於
1974 年組成。1974 年於臺北省立博物館首度聯展。1975 年 5 月 9 日
於臺中圖書館舉行第 2 屆夏畫會會員展。1975 年 5 月，又與陳千武主
持的「笠詩社」聯合舉辦「現代詩畫展」於臺中市議會。

陳幸婉（左1）、黃潤色（左2）、
李仲生（右2）、程延平（右1）合
影。

陳幸婉，〈作品8010〉，
油彩、畫布，83×83cm，1980。

41

兩極畫會

團體名稱：兩極畫會

創立時間：1974

主要成員：黃光男（指導老師）、陳森政（拙園）、黃欽湘、黃進財、江文瑞、蔡惠美、黃義雄、蘇連陣、楊來發、黃小芳、游長宇等人，之後陸續加入蔡玉祥、吳順良、洪廣煜、林慧瑾、李隆壽、李金環、吳睦鍛、李永同、林永發、紀乃石、顏文堂、謝逸娥、劉欲啟、盧福壽、葉秀春、薛秀慧、蔡俊旭、翁志仁等人。

地　　區：高雄市

性　　質：水墨、書法、篆刻。

2012年「兩極畫會會員聯展」請束。（兩極畫會提供）

兩極畫會聯展現場一景。

由黃光男高雄地區學生：陳森政、黃欽湘、黃進財、江文瑞、蔡惠美、黃義雄、蘇連陣、楊來發、黃小芳、游長宇等人於1974年創立的「兩極畫會」，首任會長為陳森政。

「兩極畫會」以「聯繫會員情誼，砥礪美術，倡導美術交流活動，弘揚中華文化」為創會宗旨。1974年首展於高雄市臺灣新聞報畫廊。自創會以來除1975年因哀弔蔣公逝世停辦一次，直至2018年每年均對外展出。除高雄地區外，也曾到南投、臺東等地舉行聯展。此外，會員亦不定期舉行寫生、雅集與討論會，以推展書畫藝術的影響層面。

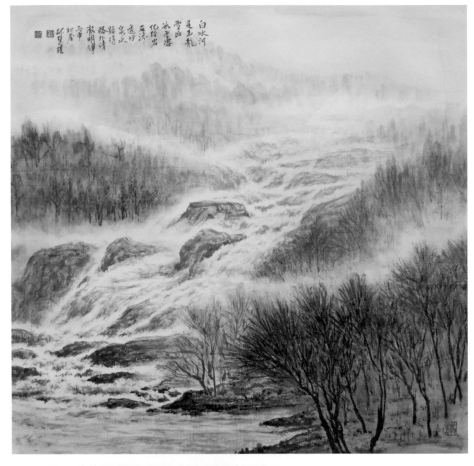

林慧瑾，〈潺潺流水〉，設色水
墨，2016。（兩極畫會提供）

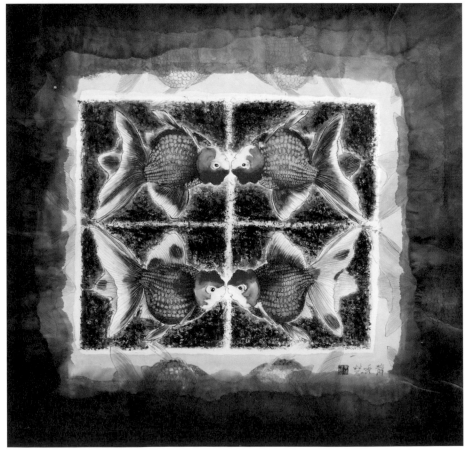

薛秀慧，〈傳遞〉，設色水墨。

左圖：陳拙園，〈花鳥〉，設色水墨，2012。（兩極畫會提供）
右圖：洪廣煜，〈新生〉，設色水墨2017。（兩極畫會提供）

42

地平線畫會

團體名稱：地平線畫會
創立時間：1974
主要成員：陳清禾、曲本樂、鄭築華、陳永生、梁丹美、梁丹卉、焦士太、鄧國清、曾舒祉、姜宗望、宋建業等。
地　　區：臺北市
性　　質：水彩、油畫。

　　由「四海畫會」成員曲本樂，與政戰學校美術系系脈畫家陳清禾、鄭築華、陳永生、梁丹美、梁丹卉、焦士太、鄧國清、曾舒祉、姜宗望、宋建業等人，於 1974 年創立「地平線畫會」。1975 年 11 月於臺北國軍藝文中心舉行首展。

左上圖：焦士太，〈愛情的十字架〉，油畫，91×73cm，1992，國立臺灣美術館典藏。

左下圖：梁丹卉，〈瓶瓶罐罐〉，水彩，56×76cm，1993。

右下圖：鄧國清，〈待建〉，油畫，38×50.8cm，1975，國立臺灣美術館典藏。

43

心象畫會

團體名稱：心象畫會
創立時間：1974-1977
主要成員：朱沉冬、洪根深、葉竹盛、劉鍾珣等人籌組，隔年加入洪政東、呂錦堂、蘇瑞鵬等人。
地　　區：高雄市
性　　質：素描、水彩、油畫。

1976年，第2屆「心象畫展」葉竹盛於展覽場留影。（葉竹盛提供）

　　1950年代在臺北現代詩壇活動的朱沉冬，1964年朱沉冬重返高雄，受聘為救國團《高青文粹》月刊編輯；並於1965年策劃「青年藝術創作發表會」，將詩、文學、音樂及繪畫結合。1968年他開始主持高雄市救國團「寫生隊」活動，並於1974年與「寫生隊」輔導老師：洪根深、葉竹盛、劉鍾珣等人籌組「心象畫會」。該會以「具體展現共同的理想，期待為高雄畫壇帶來新的氣象」為創會宗旨。

　　1974年第1屆「心象大展」於高雄市臺灣新聞報畫廊舉行。1975年5月1日「山水詩社」與「心象畫會」舉行現代詩畫聯展。1976年第2屆「心象畫展」於高雄市議會舉行。1977年朱沉冬、洪根深與洪政東、葉竹盛、呂錦堂、顏雍宗參與第3屆「心象畫展」於高雄市臺灣新聞報畫廊的展出。之後因部分成員出國或理念不合，最後停止畫會活動。

朱沉冬，〈風景〉，油彩，60.5×45.5cm，1982。

葉竹盛，〈秩序與非秩序（二）〉，複合媒材，44×62cm，1985，台北市立美術館藏。

46

端一書會

團體名稱：端一書會
創立時間：1975端午節前一日
主要成員：尹煜生、夏宗陶、林麗華、業建平、周命絜等人創立，之後有查小
　　　　　婉、梁丹卉、戚其艷等人加入。
地　　區：臺北市
性　　質：書法

　　王北岳門生尹煜生、夏宗陶、林麗華、業建平、周命絜等人創立組成「端一書會」，該會以弘揚書藝及復興中華文化為使命，創立宗旨為：「集合女性同道，研習書藝，以培養良好習慣，以敦品立德為主旨」。「端一書會」於1979年於臺北市國軍文藝中心首展。1980年應韓國「東方研書會」之邀赴韓，與該會女性會友於漢城舉行聯展。1981年邀韓國「東方研書會」女性會友於中山堂聯展。1983年母親節於國立歷史博物館國家畫廊舉辦第7屆「端一書會聯展」。2008年1月及3月，「端一書會」分別於臺北吉林藝廊及南山藝廊聯展。2012年5月則於吉林藝廊舉行第10屆「端一書會聯展」。

左：

古之善為士者微妙元通深不可識夫
唯不可識故強為之容豫焉若冬涉川
猶兮若畏四鄰儼兮其若客渙兮若冰
之將釋敦兮其若樸曠兮其若谷混兮
其若濁孰能濁以靜之徐清孰能安以
久動之徐生保此道者不欲盈夫唯不
盈故能蔽不新成
老子不盈辛戊辰尹煜生

右：

十年磨一劍霜刃未
曾試今日把示君誰
有不平事 劍客 佛鬘書

左圖：尹煜生書法作品。（梁丹卉提供）
右圖：成員林麗華的書法作品。

團體名稱：南海藝苑（後更名「高雄市南海書畫學會」）
創立時間：1975.8.15
主要成員：沈新吾、敖自新、陳肇暉、陶昭明等人，之後加入會員為葉
　　　　　茂青、黃嘉政等人。
地　　區：高雄市
性　　質：書法、水墨畫。

海軍資深書畫家沈新吾、敖自新、陳肇暉、陶昭明等
人，於1975年8月15日在左營區發起創立「南海藝苑」，
以「研究書畫、金石篆刻，發揚中華傳統藝術，聯誼同好」
為宗旨。1976年，「南海藝苑」被高雄市團管區司令部，
納入後備軍人戰鬥文藝隊第四隊，專門負責推廣後備軍人
的文藝活動。

「南海藝苑」每年固定於高雄市立圖書館及三鳳宮文
化大樓等空間，舉辦書畫聯展一至二次，另外還舉辦書畫
比賽，以及在左營進行書畫教學等活動。1989年10月依
據人民團體法，改名為「高雄市南海書畫學會」，設有理
監事。

▍黃嘉政，〈書法〉，水墨、紙，2000。

48
（枋寮）鄉音美術會

團體名稱：（枋寮）鄉音美術會
創立時間：1975.10
主要成員：吳登居、王愛媛、曾清標、張文欽、陳錦福、林耀生、林坤榮、陳奇相等人發起，新加入成員有楊登國（2013年會長）、李銘煌、葉泉力、許宜家、陳華濱、林永章、林水崋、李高茂、鄭傑忠、邱翠屏、李家蓉、黃筠晴、鄭家祺、王士賢、李家蓉、鄭傑忠等人。
地　　區：屏東枋寮
性　　質：油畫、水彩、粉彩、國畫、書法、雕塑、手工藝、插花藝術等。

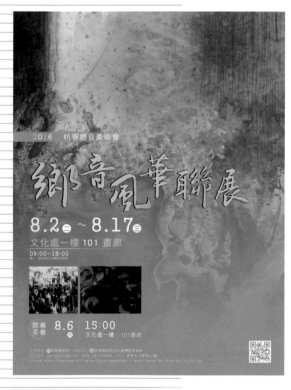

　　由屏東枋寮藝術家吳登居、王愛媛、曾清標、張文欽、陳錦福、林耀生、林坤榮、陳奇相等人於1975年10月發起，公推吳登居為首任會長。該會想以「鄉下人素樸的勤學態度，純真的熱情，凝聚全體會員的向心力，互相切磋，交換美學研究心得，創作盡善盡美之卓越意境，表達浪漫之美感心聲，為終生之奮鬥之目標與理想。同時供給大眾觀賞，提升生活品質，朝向精緻文化的生活領域邁進」。

　　該會從創辦以來，每年定期舉行聯展。近年來，2013年5月18日起在枋寮藝術村第3號倉庫舉行「第37屆枋寮鄉音美展」。2016年8月6日起於屏東市文化處舉行「鄉音風華」枋寮鄉音美術會聯展。

▎上圖：2016年，枋寮鄉音美術會「鄉音風華」聯展海報。
▎下圖：2016年，枋寮鄉音美術會「鄉音風華」聯展，於屏東市文化處展覽。

49 新血輪畫會

團體名稱：新血輪畫會
創立時間：1975.10
主要成員：王顯輝、江有亭、李坤瑩等人發起，之後加入：羅永言、翁桓義、陸志龍、王福東等高屏學子七十餘人。
地　　區：高雄市
性　　質：素描、水彩、油畫。

　　高雄市救國團寫生隊隊員王顯輝、江有亭、李坤瑩等人組成「新血輪畫會」，會員多為三信高商、正修工專學生，第1屆會長為王顯輝。該畫會於1976年5月於高雄市社教館舉行首展。每逢星期假日，會員即組隊到外地寫生。

51 芳蘭美術會

團體名稱：芳蘭美術會
創立時間：1975
主要成員：創會會員為李石樵、鄭世璠、葉火城、吳棟材、李宴方、林天佑、北原政吉、石川茲彥等人，之後陸續加入：蘇秋東、洪水塗、林有德、陳錦鐘、王沼臺、陳在南、張瑞騰、福山進、吉野政明、小原行夫、草野勝美等。
地　　區：臺北市
性　　質：水彩、油畫。

　　「芳蘭美術會」是由1925至1945年就讀於臺北第二師範學校，並受教於石川欽一郎、小原整的學生，如：李石樵、鄭世璠、葉火城、吳棟材、李宴方、林天佑等人，以及石川茲彥（石川欽一郎之子，新制作、光風會會員）、北原政吉（石川學生，二科會會員）等臺日兩地校友為主。北二師學舍名「芳蘭」，兩字命名取自六張犁姆指山前的芳蘭丘陵，創會宗旨為「以畫會友，同學聯誼及快樂遊筆人生」。
　　該會於1976年10月於臺北華明藝廊舉行第2屆「芳蘭美展」。1978年8月7日於華明藝廊舉行第4屆「芳蘭美展」。之後又於1997年4月4日在臺北國際藝術中心舉辦第15屆「芳蘭美展」。

1975年第1屆「芳蘭美展」展覽現場一
景，右二為創會會員鄭世璠。

1982年，第7回芳蘭美展於臺北國賓畫廊
舉行，會員陳錦鐘（左起）、黃奕濱、李
石樵、陳在南出席時攝於展覽現場。（藝
術家出版社提供）

第7回芳蘭美展現場一景，右一為時任會
長許金德。（藝術家出版社提供）

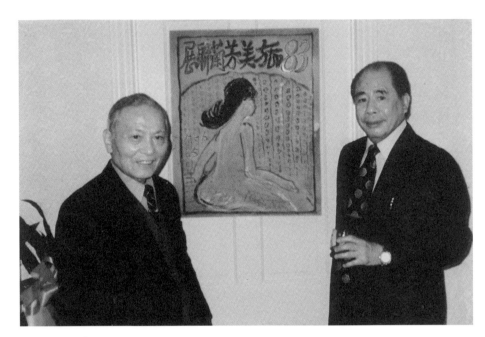

1983年，會員林天佑及王新嬰於洛杉磯舉行「旅美芳蘭聯展」，攝於展覽海報前。

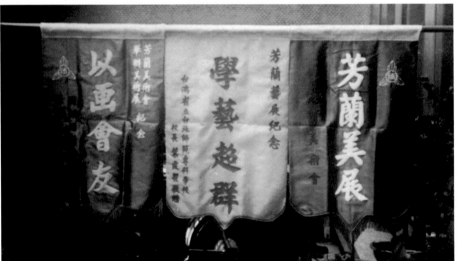

1975年，芳蘭美術會首展時各界致賀的錦旗。

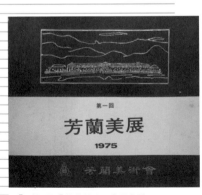

第1屆「芳蘭美展」畫冊書影。

「芳蘭美展」第4、8回美展的畫冊書影。（藝術家出版社提供）

五行雕塑
小集

團體名稱：五行雕塑小集
創立時間：1975
主要成員：楊英風、李再鈴、朱銘、邱煥堂、郭清治、陳庭詩、吳兆賢、周練、
　　　　　馬浩、楊平猷十人創立，之後加入：吳李玉哥、楊元太、劉鍾珣、張
　　　　　清臣、蕭長正、楊奉琛及董振平等人。
地　　區：臺北市
性　　質：繪畫、建築、陶藝、科技、觀念藝術等。

五行雕塑小集
1986

1986年「五行雕塑小集'86年展」畫
冊封面。（藝術家出版社提供）

1975年3月，吳兆賢參加「五行雕塑
小集」的作品。

　　楊英風、李再鈴、朱銘等人於 1973 年 4 月 1 日先於臺北市明星咖啡室進行
討論，希望藉由成立雕塑團體以凝聚眾人力量。李再鈴形容說：「是幾個志不同
道不合的雕塑愛好者，無形式無組織的烏合『小集』」。創會成員為楊英風、李
再鈴、朱銘、邱煥堂、郭清治、陳庭詩、吳兆賢、周練、馬浩及楊平猷等十人。

　　1975 年 3 月 11 日，「五行雕塑小集'75 年展」首展於國立歷史博物館。
1983 年 12 月 24 日臺北市立美術館開館舉行「五行雕塑小集'83 年展」，同年
12 月 17 日在百家藝廊展出。1986 年「五行雕塑小集'86 年展」於各地文化中心
巡迴展出。2014 年則於朱銘美術館舉行「破與立──五行雕塑小集展」。

　　「五行雕塑小集」的創作理念強調將水、火、木、金、土五種物質視為構成
宇宙的最基本元素，並延伸「五行」作為宇宙和人文美學秩序的歷史概念。藝評
家王哲雄曾說：「如果『五月畫會』和『東方畫會』是臺灣繪畫史邁向現代化的
動力的話，『五行雕塑小集』是臺灣雕塑史的標竿和里程碑」。

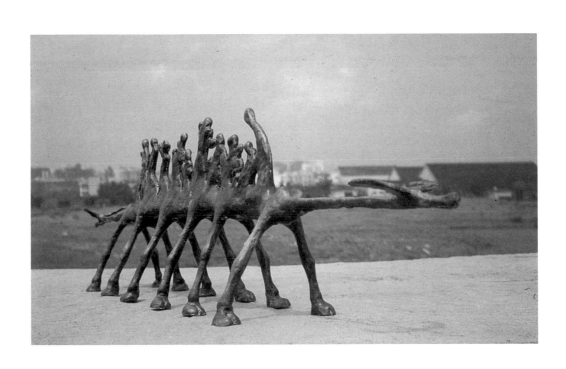

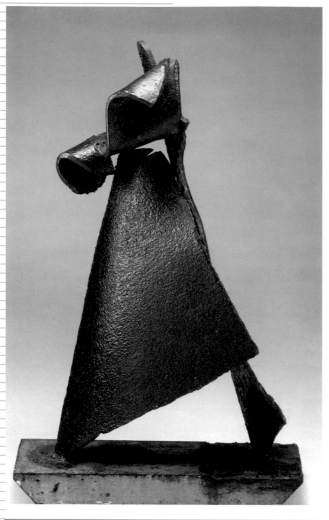

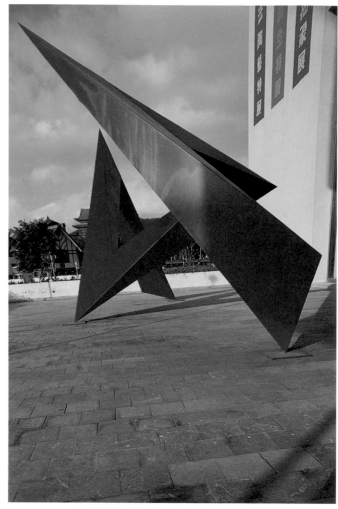

左上圖：陳庭詩，〈約翰走路〉，鐵，93.5×59×18cm，1984。

右上圖：李再鈴，〈低限的無限〉，鋼板烤漆，500×1000cm，1983。

左下圖：楊英風，〈月明〉，不鏽鋼，68×65×25cm，1979。

右下圖：楊元太，〈太極-1〉，陶土、黑釉，50×56×22cm，1982。

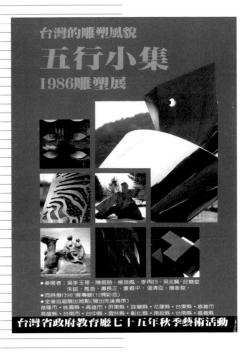

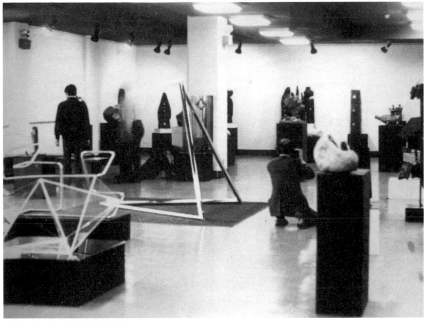

左上圖:
1986年,五行雕塑小集展覽的廣告。
(林振莖提供)

右上圖:
1975年,國立歷史博物館「五行雕塑小集'75年
展」展覽現場。(林振莖提供)

下圖:
郭清治,〈上弦月〉,青銅,230×150×40cm,
1982。

團體名稱：乙卯畫會（1977年改為「億載畫會」）
創立時間：1975
主要成員：白中錚、吳超群、李笑鵬、葉茂松、黃明賢、黃光男、張伸
　　　　　熙、羅振賢、李春祈等人組成，之後王國和、高聖賢、李國
　　　　　謨（李轂摩）、涂璨琳、蔡友、陳銘顯、黃才松、李義弘、
　　　　　蘇峰男、戴武光、林進忠等人亦加入。
地　　區：臺南市
性　　質：水墨

　　「億載畫會」以臺南藝術家為主，由白中錚、吳超群、李笑鵬、葉
茂松、黃明賢、黃光男、張伸熙、羅振賢、李春祈等人組成，原名「乙
卯畫會」，1977年才改名為「億載畫會」。命名取自古都「億載金城」，
象徵會員對藝術「無盡的追求與永恆的奉獻」；並以「深厚傳統基礎，
廣求新知，引西潤中，取長補短，繼而樹立個人獨特風格」為宗旨。該
畫會於1990年10月27日在臺南市立文化中心舉行「億載畫會十五週
年紀念聯展」。2018年5月4日於臺南文化中心文物陳列館舉行「億
載風華‧臺南水墨的發展──從億載畫會談起」聯展。

李義弘，〈清夏靜坐〉，設色水
墨，61.5×88.5cm，1990。

55
臺東書畫
研習會

團體名稱：臺東書畫研習會

創立時間：1976.4.24

主要成員：創始會員八十七人，主要成員為：張慶萱、陳瑞鵬、陶金銘、董鼎銘、羅秋昭、洪國貞、陳甲上、黃誠、劉子菁、李建文、王公堂等人。

地　　區：臺東市

性　　質：書法、國畫。

2004年陳瑞鵬於臺東都蘭山題寫的書法碑石。

　　由省立臺東社教館館長鄭清源於 1975 年 3 月間邀請臺東書畫界人士座談，並開設書法班。1976 年 4 月 24 日，則由公務員或退休人士及在校學生，包括：張慶萱、陳瑞鵬、陶金銘、董鼎銘、羅秋昭、洪國貞、陳甲上、黃誠、劉子菁、李建文、王公堂等人，成立「臺東書畫研習會」，首任理事長為曾任臺東縣糧食事務所總務課長的張慶萱出任。

　　「臺東書畫研習會」以推動臺東縣書法、國畫的發展為創會宗旨，於 1976 年 10 月 31 日起至 1982 年 6 月 25 日止，相繼與中華文化復興委員會書畫研習會，合辦「先總統蔣公九秩誕辰書畫特展」、「文化復興節美展」、「第六任總統、副總統就職大典美展」、「建國七十年美展」及「東部幹線通車美展」等，幾乎都屬於政治任務型的美展。另外，從 1979 年起至 1989 年為止，則於省立臺東社教館、臺東縣立文化中心等地，主辦書畫觀摩展、少年書畫展、學生美展、地方美展、書法展及名家書畫展等大型展覽會。1987 年張慶萱過世後，該會會務幾乎等於停頓。

陳甲上，〈盛夏〉，水彩，52×78cm，1995，第14屆全國美展。

團體名稱：春秋美術會
創立時間：1976.4
主要成員：楊啟東、楊啟山、羅秀雄、馬朝成等人共同創立，之後陸續
　　　　　加入：吳秋波、溫思三、游朝輝、游仲根、黃潤色、林俊
　　　　　寅、紀慧明、施南生、趙宗冠、唐雙鳳、陳春陽、柯適中、
　　　　　井松嶺、柯耀東、林煒鎮等人。
地　　區：臺中市
性　　質：油畫

　　楊啟山、羅秀雄、馬朝成等人共同創立「春秋美術會」於 1976 年
4 月，由楊啟東出任首屆會長，歷屆會長為羅秀雄、林憲茂、吳芳鶯、
曾淑慧等人。該畫會以「復興中華固有文化，提高美術創作水準，推動
社會美術教育」為宗旨，透過會友互相切磋，以提升藝術創作品質，並
約定每年春天於臺中「大墩文化中心」展出，每年秋天於「文英館」展
出。1976 年 4 月「春秋美術會」於臺中市省立圖書館中興畫廊舉辦首展。
之後一直至 1990 年，共舉辦過十五次展覽。2017 年則於大墩文化中心
舉行「春秋美術會第 42 屆 79 回會員聯展」。2018 年 6 月 9 日於大墩
文化中心舉行「春秋美術會第 43 屆 80 回大展」。

1996年，春秋美術會會員合影
於展覽現場。（藝術家出版社
提供）

「春秋美術會」畫家合影。前排右起：游朝輝、吳秋波、楊啟東、楊啟山；後排右起：林淑銀、黃潤色、林俊寅等。（藝術家出版社提供）

2018年6月，「春秋美術會第43屆80回大展」海報。

春秋美術會第四十三屆第八十回大展
The 80th Joint Exhibition for the 43rd Anniversary of Chuen-Chiou Painting Association

創會長 楊啟東　　　第二任會長 羅秀雄　　　諮詢教授 李元亨

第三任會長 林憲茂　　　現任會長 曾淑慧　　　第四任會長 吳芳鶯

春秋美術會第四十三屆第八十回大展藝術家芳名：

楊啟東、游朝輝、羅秀雄、吳秋波、劉龍華、李元亨、趙宗冠

唐雙鳳、林淑銀、施純孝、黃義永、林俊寅、林憲茂、吳芳鶯

游昭晴、曾淑慧、何輝澤、方鎮洋、陳勤妹、蔡維祥、孫澤清

張明祺、吳文寬、張培均、劉侑誼、陳光明、陳春陽、李賜鎮

劉哲志、張秀燕、黃清珠、謝春美、胡惇岡（依姓氏筆劃順序）

6/9—6/20
大墩藝廊四
開幕式 6/9 (六)14:30

臺中市政府文化局局長　　王志誠
臺中市大墩文化中心主任　陳文進　　敬邀
春秋美術會會長　　　　　曾淑慧

臺中市大墩文化中心
Taichung City Dadun Cultural Center

墨潮書會

團體名稱：墨潮書會
創立時間：1976.5
主要成員：廖燦誠、徐永進、張建富、林經隆、曹昌德、李文珍（郁周）、吳長發、程代勒共八人組成，之後加入：謝茂宣、詹吳法、陳明貴、連德森、楊子雲、鄭惠美及王國奉等人。
地　　區：臺北市
性　　質：書法

2001年，墨潮書會於何創時書藝館舉行創立二十五週年「新世紀大展——前衛、現代、超ㄅㄧㄤ丶」展請柬封面。

　　廖燦誠、徐永進、張建富、林經隆、曹昌德、李文珍（郁周）、吳長發及程代勒共八人，於1976年5月的第三個星期日，在臺北市南機場忠義國小創立「墨潮書會」，並推舉李文珍為首任會長。該書會以「深入傳統、探索現代」為宗旨，標舉傳統與現代兼具，成員多為書法競賽場得獎者，年齡介於二十至三十歲。1978年8月2日於國軍文藝活動中心舉辦首展。1981年9月12日於國立歷史博物館國家畫廊舉行第2屆「墨潮書會展」。1982年7月17日於臺北華明藝廊舉行第3屆「墨潮書會展」；同年又於省立博物館舉辦第4屆「墨潮書會聯展」。1992-1998年，又陸續在臺北及臺中辦過七次聯展。

　　1993年，「墨潮書會」自我定位為，以多元的素材、主題、表現方式等，共同探討「現代書藝」創作的各種可能性，企圖建構嶄新的書法美學觀，強調要以現代書藝作為革新傳統書藝史的發展主軸；同年8月起，會員聯手於《藝術家》雜誌開闢「現代書藝論壇」，先後共發表四、五十篇書論。2001年墨潮書會創立二十五週年，於何創時書藝館舉行「新世紀大展——前衛、現代、超ㄅㄧㄤ丶」聯展。

右頁上圖：徐永進，〈萬物負陰而抱陽〉，複合書法，68×135cm×6，2019。

右頁下左圖：1993年8月首篇刊載於《藝術家》雜誌的「現代書藝論壇」，介紹廖燦誠的創作觀。

右頁下右圖：1993年，墨潮書會主辦書藝論壇，登載七頁紀錄於《藝術家》219期雜誌上。

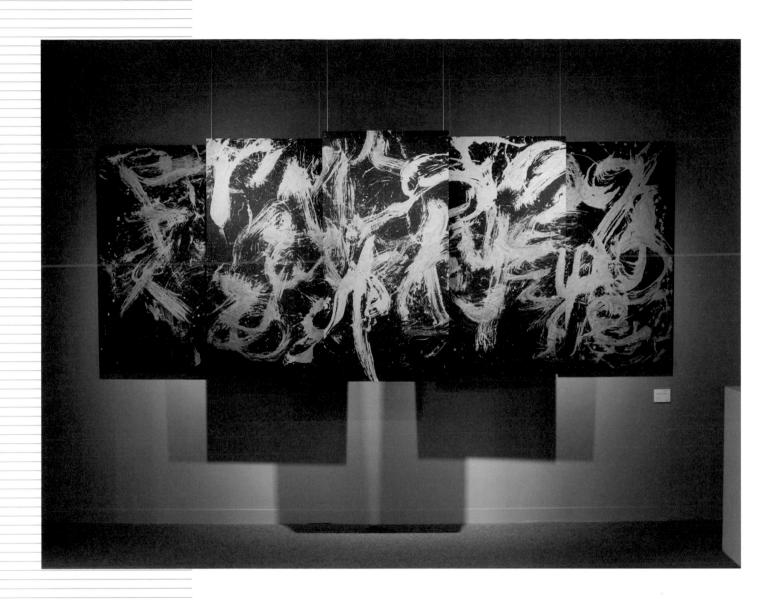

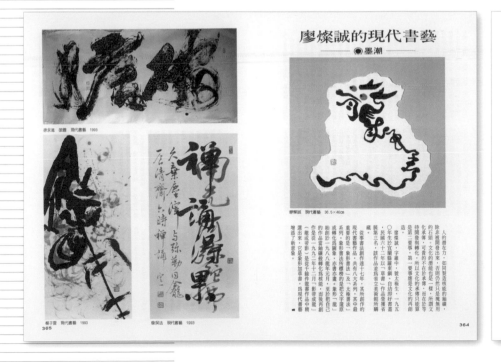

團體名稱：南投縣美術學會
創立時間：1976.6.20
主要成員：李國謨（李轂摩）、柯耀東、寧克文、黃義永、劉癸丑、王
　　　　　輝煌、楊國平、馮景泰、潘夢石、王萬富等人創立，其他會
　　　　　員為：邱炳耀、陳森政、簡銘山、蔡友、謝坤山、許合和、
　　　　　林進達、柯適中、游守中、黃義永、林源朗、陳建昌、李英
　　　　　俊等人。
地　　區：南投縣
性　　質：水墨、油畫、水彩、膠彩、書法、陶藝、雕塑等。

　　李國謨（李轂摩）、柯耀東、寧克文、黃義永、劉癸丑、王輝煌、
楊國平、馮景泰、潘夢石、王萬富等人，於 1976 年 6 月 20 日創立「南
投縣美術學會」，首任理事長為李國謨。1976 年 7 月該會開始在草屯、
埔里、日月潭、水里等地巡迴展出，同年 9 月 23 日又於臺中圖書館中
興畫廊舉辦展覽。之後，每年定期舉辦會員聯展，以及鄉鎮巡迴展。
1983 年於臺北省立博物館及高雄市立圖書館聯展。此外，該會亦透過
藝術講座、不定期研習活動、寫生比賽和集體創作等活動；並配合政府
所推動的文化建設，辦理「藝術走入校園」等系列活動，出版《打開美
術的門窗導覽手冊》及《南投美術家名鑑》等。

1976年南投縣美術學會聯展於埔里
鎮民眾服務站。

1976年，南投縣美術學會於竹山鎮
巡迴聯展。

右頁左上圖：1996年，南投縣美術
學會二十週年聯展請柬。

右頁右上圖：2017年，南投縣美術
學會於南投縣文化局舉行「南投縣
美術家聯展」廣告。

右頁下圖：
李轂摩，〈只留清氣滿乾坤〉，彩
墨、紙，1996。

59
中國美術協會花蓮支會

團體名稱:「中國美術協會」花蓮支會(1993年改名「花蓮縣美術協會」)
創立時間:1976.7.9
主要成員:楊崑峰、蔡政達、顏文堂、林嵩山、林秀菊、盛立中、殷德助、李金石、陳弘義等人。
地　　區:花蓮縣
性　　質:水墨、書法、油畫、水彩等。

2006年,花蓮縣美術協會會員現場揮毫。

　　「中國美術協會」花蓮支會由楊崑峰等人創立於1976年7月9日,以「追求藝術審美與創作的理想」為宗旨,並由楊崑峰出任第1、2屆理事長,之後由蔡政達(第3、4屆理事長)、顏文堂(第5屆理事長)、林嵩山(第6屆理事長)等人續任。該協會於1993年12月,更名為「花蓮縣美術協會」。

　　創會後,分別於花蓮縣文化局美術館、臺東社教館、吉安圖書館及花蓮社福館等地舉行會員聯展。1996年4月後,與鳳林鎮合辦鄉土藝術作品展,並與福建省文學藝術交流團進行交流。2008年起辦理「海峽兩岸書畫聯展」。2013年擴大舉辦「海峽兩岸藝術文化交流暨洄瀾情書畫聯展」。2016年盛逢成立四十週年,乃與友會宜蘭縣「蘭陽美術學會」、宜蘭縣「粉彩畫學會」、馬來西亞「世界藝術家聯盟會」,以及山西省臨汾市文化局等進行交流合作。

　　除了展覽之外,「花蓮縣美術協會」亦開辦油畫、書法研習班,因而對後山花蓮縣社區藝文貢獻良多。2018年12月花蓮縣美術協會與韓國姊妹市堤川市美術協會於花蓮縣文化局美術館舉辦「花蓮縣‧韓國堤川美術協會作品聯展」。

2018年,花蓮縣美術協會與韓國堤川市美術協會聯展合影。

上圖：陳弘義，〈花蓮港——漁人碼頭〉，水彩，40×55cm，2003。
下圖：殷德助，〈南濱公園〉，複合媒材，53×76cm，2005。

團體名稱：大地美術研究會
創立時間：1976.7.23
主要成員：劉文煒（教授兼指導）、王金蓮、薄英萍、黃紅梅、袁德中、夏德瓊等十二人組成，之後加入：練福星、王臺基、簡志雄、劉子平、王瓊麗、簡建興、羅桂蘭、周淑貞、姚植傑、吳國文等人。
地　　區：臺北市
性　　質：油畫

　　劉文煒學生王金蓮、薄英萍、黃紅梅、袁德中、夏德瓊等十二人，於 1976 年 7 月 23 日創立「大地美術研究會」，推舉王金蓮為首任會長。該會約定一年辦聯展一次，並每月寫生或聚會。1978 年 7 月 11 日首展於臺北市省立博物館。1980 年 2 月 21 日於臺北市國父紀念館舉辦第 2 屆聯展。1982 年 1 月 26 日於臺北市省立博物館舉辦第 3 屆聯展。1984 年 11 月 20 日於臺中市立文化中心舉辦第 4 屆聯展。之後，陸續於臺北市社教館、桃園縣文化中心、臺中文化中心、世貿國際藝術中心、臺南縣文化中心等地舉行聯展。

2017年3月7日，「繽紛的生命樂章（1976-2017）：大地畫會四十週年聯展」於國父紀念館翠溪藝廊展出。

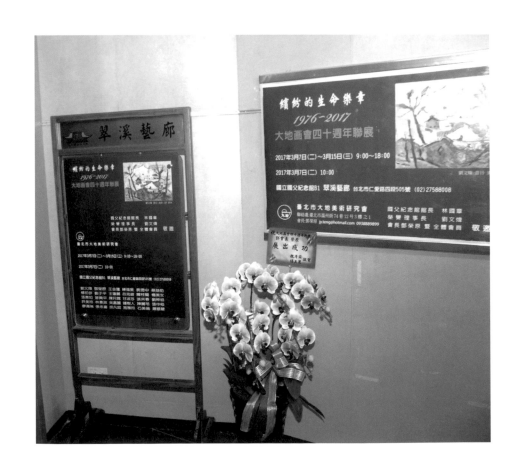

「繽紛的生命樂章（1976-2017）：大地畫會四十週年聯展」展覽一景。

2006年，大地美術研究會舉辦創會三十週年特別活動第22屆「大地之美畫展」。

台北市大地美術研究會
30 週年特別舉辦第22屆大地之美畫展

展期：2006年12月2日(六) ～ 12月13日(三)
地點：南投縣政府文化局第二、三展覽室(南投市建國路135號)
電話：(049)2231191
茶會：2006年12月2日(星期六)下午三點

展出者： 劉文煒　袁德中　王金蓮　劉子平　練福星
　　　　　王瓊麗　呂見銀　簡志雄　陳勤妹　王蓓蓉　羅桂蘭
　　　　　林香心　楊美女　張惠如　吳善昇　張進傳　蔡益助
　　　　　於家穀　曾興平　陳月霜　甘淑芬　張來春　楊初彥

劉文煒　鼠尾草　　　　甘淑芬　陌巷迎春　　　張來春　海韻

楊初彥　冰山　　　　　袁德中　卑南溪谷　　　王金蓮　陽明山奧萬大的四月

練福星　藍色墾丁　　　劉子平　情繫兩岸　　　王瓊麗　同心協力

葫蘆墩美術研究會

團體名稱：葫蘆墩美術研究會
創立時間：1976.9.4
主要成員：創始會員有李石樵、葉火城、林天從、張炳南、詹益秀、王鍊登、張耀熙、劉國東、蔡謀樑、張子邦、曾維智、陳石連等人。之後新加入成員有：郭清治、江明賢、呂淑珍、林清波、郭耀廷、袁國浩、李祝、郭奇康、謝棟樑、余燈銓、簡錫圭、蔡正一、廖大昇、郭禹君、唐千涵、黃書文、張淑雅、黃秋月、林太平、蔡慶彰等人。
地　　區：臺中豐原
性　　質：油畫、水墨、膠彩、雕塑、陶藝。

　　葫蘆墩是臺中市豐原區舊稱，氣候溫和，人文薈萃。由李石樵與葉火城所帶領的「豐原班」菁英，包括林天從、張炳南、詹益秀、王鍊登、張耀熙、劉國東、蔡謀樑、張子邦、曾維智、陳石連等十多位對繪畫充滿熱忱的老師，有感於年輕時學畫環境匱乏及受現實生活影響，不得不放棄學畫的興趣與理想，相當可惜，於是眾人於 1976 年 9 月 4 日組成「葫蘆墩美術研究會」，互相切磋繪畫創作心得。第一任會長由葉火城擔任，其創會宗旨為：「1、會員互相研究觀摩，提升美術創作水準；2、經由各項活動，激發社會人士對美術關心；3、發揚我國文化，啟發國民藝術風氣」。

　　「葫蘆墩美術研究會」於 1979 年 9 月 4 日至 9 日，首展於臺北市省立博物館。之後，每兩年一次會員美展，並經常參與各項地方性美術

臺中縣葫蘆墩美術研究會會員聚餐，右起：葉火城、林有德、張炳南、陳石連、林天從。（藝術家出版社提供）

活動，以推動中部地區的美術發展。2011 年則改為每年一次會員美展，同年 9 月 17 日於臺中市立屯區藝文中心舉行「葫蘆墩美術研究會百年特展」。2016 年 5 月於臺中市港區藝術中心舉辦「葫蘆墩美術研究會第 18 屆會員聯展」。2018 年 6 月於臺中市港區藝術中心舉行「葫蘆墩美術研究會會員暨大安溪全國寫生活動成果聯展」。

左圖，2003年，葫蘆墩美術研究會第11屆美展於豐原臺中縣立文化中心舉行。

右圖：1998年，葫蘆墩美術研究會於臺中市立文化中心舉行第9屆會員美展。

2010年臺中縣葫蘆墩美術研究會，第15屆會員聯合巡迴美展邀請卡。

上圖：張炳南1990年的油畫作品〈千越海岸〉。

下左圖：余燈銓，〈招弟〉，青銅，225×335×110cm，1994。

下右圖：2016年，臺中縣葫蘆墩美術研究會第18屆會員聯展展場。

葉火城，〈山色〉，
油畫，72.5×91cm，
1991。

陳石連1992年的
油畫作品〈美國
大峽谷風光〉。

62

具象畫會

團體名稱：具象畫會
創立時間：1976.9.28
主要成員：王守英、謝峰生、簡嘉助、倪朝龍、曾得標五人創立。
地　　區：臺中市
性　　質：水彩、膠彩、油畫。

　　1970 年代中期，面對現代藝術形式主義的衝擊，王守英、謝峰生、簡嘉助、倪朝龍、曾得標五人於 1976 年 9 月 28 日組成「具象畫會」。他們重拾日治時期前輩畫家所遵行的信念，四處旅行寫生，以實地觀察本土鄉野山川風物，作為抒發主觀意念的藝術實踐。「具象畫會」聘有顧問：林之助、陳武雄、張尚甫及鄭順娘等人。該畫會秉持鍥而不捨態度，追求美的理想，結合藝術同好，以推展地方美術活動。

　　1976 年 11 月 10 日「具象畫會」於省立臺中圖書館中興畫廊舉行首展。1981 年 7 月於琉球那霸市沖繩物產中心畫廊進行親善交流展。1983 年至 1990 年間，每年 12 月於臺中市立文化中心舉行展覽。

上左圖：謝峰生的膠彩作品〈蘇州河畔〉。

上右圖：曾得標，〈初春暖日〉，膠彩，71×89cm，1979，國立臺灣美術館典藏。

下圖：倪朝龍的油畫作品〈嬉野臺晨影〉。

左頁上圖：具象畫會成員合影。

左頁下左圖：簡嘉助1992年的水彩作品〈畫室即景〉。

左頁下右圖：王守英，〈夏日〉，油彩、畫布，131.2×163cm，1986，國立臺灣美術館典藏。

63

自由畫會

團體名稱：自由畫會
創立時間：1976.11.12
主要成員：程武昌、黃步青、李錦繡、曲德義等四人創立；新加入會員
　　　　　有：許輝煌、謝東山、王慶成、鄭瓊銘、陳聖頌、黃位政、
　　　　　謝志商、黃銘宗、李美瑩、程菊瑛等人。
地　　區：臺中市
性　　質：油畫

　　「自由畫會」是由推動臺灣現代繪畫藝術家李仲生中部學生，包括：
程武昌、黃步青、李錦繡、曲德義四人，於 1976 年 11 月 12 日在彰化
市明園咖啡廳創立。該會創立宗旨為「延續與發展中華民國現代藝術」。
　　1977 年，自由畫會首展於臺北元九藝廊及鹿港民俗文物館。1979
年 1 月，「自由畫會」第二次展於臺中市省立圖書館中興畫廊。1980
年「自由畫會」第三次展於臺北省立博物館。1981 年 6 月「自由畫會」
第四次展於美國文化中心及臺中市省立圖書館中興畫廊。1983 年「自
由畫會」第 5 屆展於臺北今天畫廊及臺中市文化中心。1985 年第 6 屆「自
由畫會」展於高雄市立文化中心舉行。

李錦繡，〈三個焦點〉，複合媒
材，144×240.6cm，1990，國立臺
灣美術館典藏。

上圖：黃步青，〈黑瓶子〉，複合媒材，38×110×6cm，1991，國立臺灣美術館典藏。
下左圖：曲德義，〈色面與色／黃F9210〉，壓克力、麻布　195×195cm，1992。
下右圖：黃步青，〈吶喊〉，複合媒材，180×120cm，1985，臺北市立美術館典藏。

64

國風畫會

團體名稱：國風畫會（國風書畫學會）
創立時間：1976.12.25
主要成員：施華堂、江錦祥、張邦雄、林江海、陳肆明、藍再興、劉秋存、羅振賢、杜忠誥、蔡友、林進忠、黃冬富、黃才松、程錫牙等人。
地　　區：臺中市
性　　質：書法、水墨。

　　「國風畫會」1976年12月25日由呂佛庭門生：施華堂、江錦祥、張邦雄、林江海、陳肆明、藍再興等人創立。該會成員多為大專院校教師，以「憑道義及志趣相結合，以弘揚中華傳統繪畫，光大民族文化，延續民族生命」為職志。1977年首屆聯展於臺中市立文化中心。1978年第2屆聯展於臺北省立博物館。1980年第3屆聯展於臺中市立文化中心。1981年第4屆聯展於高雄市立圖書館。1984年第5屆聯展於臺南市省立社教館。1985、1987年聯展於臺中市立文化中心。

　　「國風畫會」因新增書法家，故改名為「國風書畫會」，歷任會長為施華堂、江錦祥、羅振賢、杜忠誥、蔡友、劉秋存、林進忠、黃冬富、黃才松、程錫牙等人。2005年11月正式申請為全國性人民團體。第1、2屆理事長由陳肆明、劉秋存擔任，現任理事長為杜忠誥。

　　「國風書畫會」共有會員七十二人，遍布全國各地，涵蓋臺灣書畫藝術界及學術界不少中堅精英分子。該書畫會早期每年定期舉辦展覽及學術研討會，發揮為地方文化紮根的效用，被視為中部地區最具有推動書畫藝術教育的領航藝術團體，之後更是全臺書畫藝術水準最高的團體之一。

上圖：教育部部長朱匯森（前排中）參觀國風書畫展與主要成員合影，前排右為呂佛庭。
中圖：國風畫會會員與呂佛庭合影於臺中市立文化中心前。
下圖：國風畫會會員與呂佛庭、黃君璧等名家合影。

林進忠，〈書藝傳承〉，
彩墨，115×54cm，1991。

▌杜忠誥，〈返虛入渾〉，篆書，41×101cm，1993。

▌黃才松，〈林園之一〉，水墨、紙，73.6×60cm，1980，國立臺灣美術典藏。

▌ 施華堂，〈驚濤裂岸〉，膠彩，95.5×129cm，1983，國立臺灣美術館典藏。

▌ 蔡友，〈日光之秋〉，和紙設色，60×90cm，1986。

團體名稱：中華書法研習聯誼會（後改名「中華民國書學會」）
創立時間：1976
主要成員：張炳煌、李奇茂、釋廣元、劉炳南、嚴建忠、龔朝陽、黃明
　　　　　德、劉學堯、陳嘉子、羅順隆等人。
地　　區：臺北市
性　　質：書法

2017年，中華民國書學會於國父紀念館舉行「丁酉迎新：春聯現場揮毫大會活動」。

2014年5月21日，中華民國書學會與聯合報系共同舉辦「漢字文化推廣講座論壇」。

　　「中華書法研習聯誼會」1976年由張炳煌所創立，以推廣書法教學為宗旨。1980年中華電視臺為推展中華文化，乃敦聘首任理事長張炳煌主講「中國書法」與製作華視「每日一字」節目，在早期三臺（台視、中視、華視）聯播時，盛名遠播全臺。

　　隨著書法電視教學的推展，「中華書法研習聯誼會」的會員日漸增加，為因應實際需求，乃正式成立「中華民國書學會」；並於人民團體法實施之後，於1990年3月正式向內政部立案成立，張炳煌被推選為第1、2屆理事長。之後則由劉炳南（第3、4屆）、嚴建忠（第5、6屆）、龔朝陽（第7屆）、羅順隆（第8屆）等人續任理事長。除了會員聯展之外，「中華民國書學會」主辦的書法推廣活動包括：新年開筆大會、春聯揮毫活動、臺灣書法年展、暑期書法教學研究會，以及參與國際書法活動，並舉行兩岸書法交流活動等。

70
雲林縣美術教師研究會

團體名稱：雲林縣美術教師研究會（後更名「雲林縣美術協會」）
創立時間：1977.1
主要成員：陳誠、尤敏貞、王婉華、王秀英、李初雄、沈慶泉、蔡榮溪、蔡吉宗、張申溥、潘茂昌、李瑞山、簡聰敏、陳春上、陳建儒及黃培村等人。
地　　區：雲林縣
性　　質：油畫、水墨、水彩。

　　「雲林縣美術教師研究會」，是 1977 年 1 月由陳誠號召縣內美術教師成立。陳誠從臺灣師範大學藝術系畢業後，返鄉任教於西螺中學與斗六高中。為推廣美術教育及促成縣內習畫風氣，乃結合雲林縣美術工作者，組成「雲林縣美術教師研究會」，由陳誠出任第一、二任會長，另聘有顧問：梁秀中、陳銀輝、劉文煒、賴武雄等人。該會每年 3 月、10 月各舉行會員聯展一次。1983 年改名後正式成立「雲林縣美術協會」，由潘茂昌校長擔任首屆理事長，續任理事長包括：李瑞山、簡聰敏、陳春上、陳建儒及黃培村等人。

　　1986 年舉行「紀念先總統蔣公百年誕辰 —— 美的獻禮 —— 雲林縣美術家聯展」。2013 年 8 月 24 日於雲林縣政府文化處 2 樓舉行雲林縣美術協會會員聯展，9 月 5 日於文化處北港田園藝廊巡迴展出。該協會結合雲林縣藝術界老中青輩精英，一脈相傳，並深耕雲林藝術園地，提升雲林縣美術創作風氣。

左上圖：1986年「紀念先總統蔣公百年誕辰——美的獻禮——雲林縣美術家聯展」於雲林縣文化中心舉行。
左下圖：2018年，雲林縣美術協會暨湖光畫會聯展海報。
右圖：2018年，雲林縣美術協會暨湖光畫會聯展於雲林縣政府文化處展覽館，會員合影。

中部
水彩畫會

團體名稱：中部水彩畫會
創立時間：1977.9.21
主要成員：楊啟東、楊啟山、馬朝成、黃潤色、林有德、蕭火炎、張煥
　　　　　彩、游朝輝、洪遜賢、施純孝、林俊寅、黃義永、林淑銀、
　　　　　何煇澤、巫秋基、蔡維祥、張琹中、黃騰萱、孫澤清、張明
　　　　　祺、吳文寬、詹德修、塗樹根、簡俊淦、陳威杰等人。
地　　區：臺中市
性　　質：水彩

　　「中部水彩畫會」由畫壇前輩楊啟東於 1977 年 9 月 21 日發起組成，成員皆為中部地區水彩畫界的精英分子，多位成員更是全國性水彩比賽的首獎得主。「中部水彩畫會」的創會宗旨為：研練水彩畫各種表現方法，聯合中部地區水彩畫家，以及促進水彩畫的普及。

　　1977 年 9 月於臺中市省立圖書館中興畫廊舉辦首展。1979 年於臺北省立博物館聯展。1984、1988、1990 年於臺中市立文化中心舉辦中部水彩畫會畫展。2018 年 9 月 29 日則於臺中市立大墩文化中心舉行中部水彩畫會展。

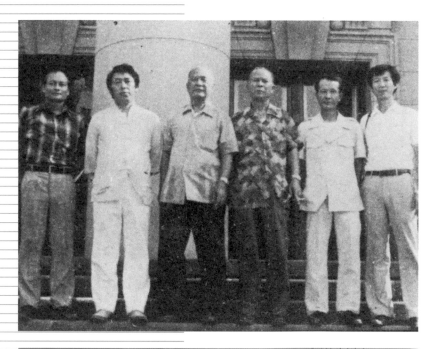

楊啟東，〈柳川之夜〉，
水彩，79×109cm，
1985。

黃潤色，〈作品83-E〉，
水彩，51×51cm，
1983。

左頁上圖：
中部水彩畫會成員合影。

左頁下左圖：
林俊寅，〈市場街景
（鹿港）〉，水彩，
56×76cm，2003。

左頁下右圖：
中部水彩畫會2018年9月
29日在臺中市立大墩文
化中心舉行聯展之請柬。

牛馬頭畫會

團體名稱：牛馬頭畫會

創立時間：1978.3.10

主要成員：曹緯初、廖大昇、陳松、陳文資、蔡金雄、蔡加龍、紀宗仁、王敏元、楊平猷、程延平、陳幸婉等人組成，新加會員有：劉臣代、劉振興、阮秋淵、蔡景星、廖瑞芬、史嘉祥等人。

地　　區：臺中清水（牛罵頭）

性　　質：水彩、油畫、雕塑、水墨與膠彩畫。

　　清水中學校長曹緯初與廖大昇、陳松、陳文資、蔡金雄、蔡加龍、紀宗仁、王敏元、楊平猷、程延平、陳幸婉等人，於 1978 年 3 月 10 日組成「牛馬頭畫會」，由曹緯初擔任首任會長。「牛馬頭畫會」以「牛的毅力、馬的衝勁，推動地方藝術」為宗旨。成員多為海線藝術工作者，為追憶當地文化史蹟，遂以清水地方舊名「牛罵頭」之諧音「牛馬頭」，作為畫會名稱。其創會旨趣在「研究創作互相觀摩，及提高地方文化水準和服務」。

　　「牛馬頭畫會」於 1978 年 5 月在清水、沙鹿、大甲舉行第 1 屆巡迴聯展。1980 年 3 月於清水、沙鹿、大甲舉行第 2 屆巡迴聯展。1981 年 9 月於臺中、清水舉行第 3 屆巡迴聯展。1982 年 5、10 月於臺中、清水、沙鹿舉行第 4 屆巡迴聯展。之後持續在臺中市立及縣立文化中心、清水鎮鰲峰活動中心、清水港區藝術中心、臺中市文化局大墩藝廊展出。

2015年12月12日，臺中市美術家資料館「牛馬頭的牛罵頭──一個在地的畫會」特展時會員合照。

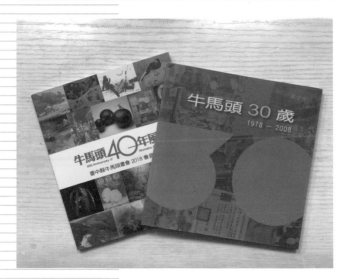

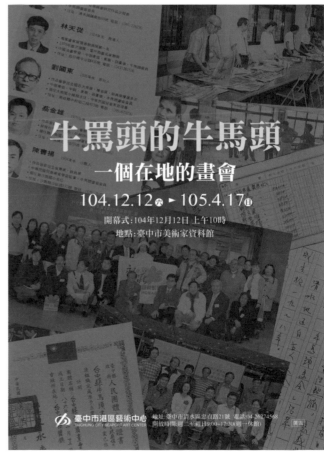

上左圖：2012年，牛馬頭畫會與新莊現代藝術創作協會於新莊文化藝術中心舉行交流展請柬。

上右圖：新北市現代藝術創作協會2014年度會員聯展暨臺中市牛馬頭畫會交流展請柬。

下左圖：牛馬頭畫會三十及四十週年出版畫冊封面。（牛馬頭畫會提供）

下右圖：「牛罵頭的牛馬頭——一個在地的畫會」特展請柬。

團體名稱：基隆市美術協會
創立時間：1978.3.25
主要成員：陶一經、陳國珍、陶晴山、蕭仁徵等人創立；後來陸續加
　　　　　入：潘谷風、李茂成、李義弘、叢樹鴻、李純甫等一百二十
　　　　　人。
地　　區：基隆市
性　　質：水墨、水彩、油畫、書法等。

　　陶一經、陳國珍、陶晴山、蕭仁徵等人，於 1978 年 3 月 25 日組成「基隆市美術協會」，並推選七友畫家陶芸樓之子陶一經為首任理事長。該協會於創立同一天舉辦第 1 屆會員展。1979 年 3 月 25 日於基隆市立圖書館文藝活動中心舉辦第 2 屆會員展。「基隆市美術協會」除會員聯展之外，也承辦各類型美育活動，例如：「張大千、黃君璧、溥心畬三大師作品展」、「當代名家畫展」、「自強愛國基金書畫義賣展」、「基隆市美展」、「學生美展」，以及國際文化交流活動等，對基隆市整體藝術環境的提升貢獻頗多。

上圖：
陶晴山，〈黃山一隅〉，水墨、紙本，82×82cm。

下圖：
蕭仁徵，〈濃冬〉，水彩，81×57cm，1979。

左圖：
李義弘，〈蒼岩覓趣〉，彩墨、淨皮棉連，45.5×36cm，1981。

右圖：
陶一經，〈雙濤圖〉，水墨、紙，89×40cm，1979。

85
梅嶺美術會

團體名稱：梅嶺美術會
創立時間：1979.2.29
主要成員：黃永川、張金星、林昌德、陳宏勉、蘇信雄、吳漢宗、蘇信義、劉正雄（耕谷）、黃楫、李良仁、李重重、陳振豐、黃明堂及陳政宏等人。
地　　區：嘉義縣朴子市
性　　質：水墨、膠彩、油畫、水彩。

　　吳梅嶺本名天敏，號添敏。日治時期曾三次入選「臺展」。1946年開始，吳梅嶺在嘉義朴子省立東石中學任教，受其指導提攜的學生吳漢宗、黃永川、楊元太等人，先於1978年10月發起，1979年2月29日正式成立「梅嶺美術會」，並推選黃永川擔任首屆理事長。

　　「梅嶺美術會」以「發揚藝術精神，提升校友美術創作風氣，連絡會友情感，相互砥礪」為創會宗旨。「梅嶺美術會」於1979年春節期間，在朴子金臻圖書館舉辦第1屆美展。1980年2月16日第2屆美展。1981年8月2日舉辦第3屆美展。1982年1月25日舉辦第4屆美展於朴子金臻圖書館。該會也協助嘉義縣舉辦中小學寫生比賽，以促進縣內美術風氣的提升。

1979年春節，首屆「梅嶺美術畫展」於朴子金臻圖書館舉行。

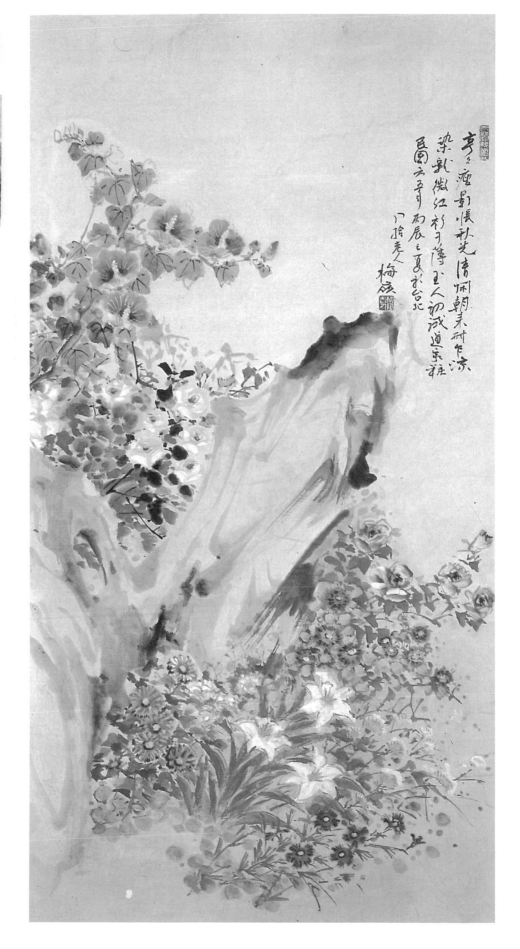

梅嶺美術會作品展

展期／四月29日～五月 8 日
地點／中正紀念堂（懷恩畫廊）
台北市中山南路21號

吳梅嶺 春　　吳梅嶺 夏　　吳梅嶺 秋　　吳梅嶺 冬

梅嶺美術會
永遠指導老師：吳梅嶺（添敏）
現任理事長：黃永川
總幹事：吳生笛、吳漢宗
理事：林勳諒、林昌德、黃照芳、黃明堂、顏西典、陳宏勉
監事：張耀、蘇信雄、黃湖暎
會員：鄔耕谷　蔡木川　李英昭　王昭堂　張金星　陳振豐　蘇信義
　　　楊國雄　陳政宏　徐建川　陳忠義　陳志夫　陳榮魂　張文雄
　　　侯滇波　李金泉　林祖祥　陳淳清　盧上真　張鴻圖　林伯煥
　　　陳榮燦　吳明江　李淑妹　楊邦謹　李重畫　林灣儀　林太平
　　　宋炳麟　黃秋鳳　陳旺海　楊盤盈　吳光閏　王聖清　洪居才
　　　陳俊欽　吳文瑞　吳碧環　黎奕乙　黃俊明　蔡仲勳　林婉芬
　　　鄔福生　郭明星　林敏毅　陳武男　蕭武忠　黃昭成　劉　成
　　　張志良　李良仁　彭樂美　黃金湖　陳振義　黃　楨　高望如
　　　鄭玉珠　秦千惠　安宜鳳　侯麗月　李文實　鄭武昌　鄭象好
　　　林清得　徐和榮　蔡渣得　王振泰　李秋麗　陳卦卿　黃志堅
　　　林淑女　張秋燁

梅嶺美術會作品展廣告。

吳梅嶺，〈亭亭瘦影〉，水墨、紙，
1976。

第2屆「梅嶺美術會展」展場，吳梅嶺（左1）與會友及觀眾參觀展覽。

吳漢宗，〈風景〉，水墨，1994。

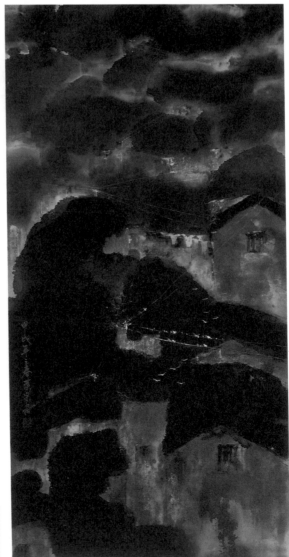

李重重，〈花藝傳情〉，水墨設
色、紙本，70×138cm，2016，

劉耕谷，〈千秋勁節〉，膠彩，
128×96cm，1982，國立臺灣
美術館典藏。

IFA 國際
美術協會
臺灣分會

團體名稱：IFA國際美術協會臺灣分會
創立時間：1979.11.10
主要成員：林之助、粘信敏、許進發、蔡錫和、劉俊志、楊亮恭、鄭秝
　　　　　妠、鄧詩展、陳文賓、蔡維祥、沙彥居、劉俊卿、林晉任等
　　　　　人。
地　　區：臺中及彰化埔鹽
性　　質：膠彩、書法、油畫、水彩。

　　創立於 1978 年的「IFA 國際美術協會」是日本著名美術團體，在日本國內、韓國都有分會。臺灣分會於 1979 年 11 月 10 日敦請林之助擔任分會部長，2008 年分會會長為粘信敏。1984 年張炳南獲得日本「IFA 國際美術協會獎勵賞」。1985 年倪朝龍的油畫作品獲日本 IFA 國際美術協會「內閣總理福田糾夫賞」。

　　2007 年 12 月 1 日「IFA 國際美術協會」臺灣分會，在彰化埔鹽鄉立圖書館演藝廳舉行會員聯展，日本書法部長金原芳山書法受邀來臺參展。2008 年「IFA 國際美術協會」成立三十週年，於彰化縣埔鹽鄉立圖書館舉行「日本‧臺灣‧埔鹽國際藝術交流展」。2018 年 8 月 28 日「IFA 國際美術協會 40 週年書畫展」在大阪市立美術館舉行，臺灣美術家：蔡豐名、黃琯予、林育如、黃怡華、陳歡等人參展，黃怡華作品〈幻藍〉獲頒「國際交流特別賞」。

2018年8月，「IFA國際美術協會40週年書畫展」在大阪市立美術館舉行，吸引觀眾駐足。

右頁上圖：
林之助，〈臺中公園〉，
紙、膠彩，41×53cm，1979。

右頁下圖：
粘信敏，〈港口〉，油畫，1998。

文興畫會

團體名稱：文興畫會
創立時間：1979.11.12
主要成員：張德文、鄭善禧、黃永川、王友俊、黃光男、涂璨琳、林柏亭、姜一涵、羅芳、袁金塔、顧炳星、李惠正、詹前裕等人組成，後來加入：李道遠、董夢梅、黃惠貞、張俊傑、吳長鵬、吳金原等人。
地　　區：臺北市
性　　質：水墨

鄭善禧，〈白石老人風采〉，彩墨，70×45cm，1987。

　　1979年國父誕辰紀念日暨中華文化復興節（11月12日）時，由國立臺灣師範大學教授張德文籌組「文興畫會」，以師大學生為主，包括鄭善禧、黃永川、王友俊、黃光男、涂璨琳、林柏亭、姜一涵、羅芳、袁金塔、顧炳星、李惠正、詹前裕等人為創會會員。1980年7月於國軍文藝活動中心舉行第一次聯展。至1989年11月12日正好十年，每年都舉辦「文興畫會展」，但第10屆展之後停辦。

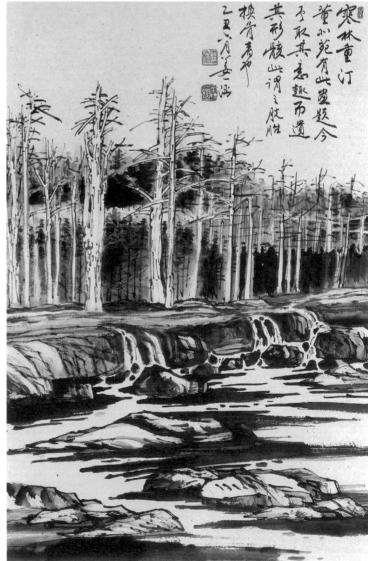

上左圖：
1986年文興畫會第7屆巡迴展覽畫冊封面。

上右圖：
陳肆明，〈港灣晨曦（基隆港）〉，水墨、紙，1983。
（第4屆文興畫會展出作品）

下圖：
姜一涵，〈寒林重汀〉，水墨、紙，1985。

團體名稱：新象畫會

創立時間：1979.11.25

主要成員：馬芳渝、吳金原、林典蓉、洪啟元、洪國輝、洪太山、陳美
雲、黃芝蓉、曾啟雄、劉永泰、謝麗雲十一人創立，之後加
入：許分草、曾鈺慧、趙占鰲、段博仁、黃宏德、林珮淳、
陳毓彬、林俊成、劉蓉鶯、陳耀武、呂永富、劉長富、王俊
盛、呂秉衡、張毓國等人。

地　　區：臺南市

性　　質：水彩、油畫。

1979年初冬，一群臺南市年輕美術教師：馬芳渝、吳金原、林典蓉、洪啟元、洪國輝、洪太山、陳美雲、黃芝蓉、曾啟雄、劉永泰、謝麗雲十一人聚在一起，並於1979年11月25日於臺南市華園餐廳正式成立「新象畫會」，並推選馬芳渝為首任會長。前二十七個年頭，乃由馬芳渝、吳金原兩位元老輪流掌舵，之後則委由陳耀武、劉蓉鶯擔任會長。該畫會以「切磋技法，相互批評」為宗旨，鼓勵會員於教書之餘，仍持續創作不懈。

左圖：臺南新象畫會三十週年特展的宣傳品。

右圖：2018年，新象畫會聯展的宣傳品。（李美玲提供）

1980 年元旦「新象畫會」於臺南市中正圖書館南區分館舉辦首屆聯展。1981 年元旦則在省立臺南社教館（今吳園公會堂）聯展。1982 年起，連六年元旦都在省立臺南社教館展覽。1987 年舉辦「新象惜別展」，展出歷屆活動照片和畫冊，之後宣布解散。三年後，1990 年 3 月又重新集合會員於臺南市立文化中心展出。1992 年「新象畫會」擴大於臺北、臺中、高雄舉行巡迴展。2002 年 7 月，畫會成員則遠赴新加坡、馬來西亞、泰國，參與「亞洲新意美術交流展」，同年 9 月再邀請這些國家之畫家至府城舉行國際交流美展。2004 年更促成多達九個國家的藝術家，來臺南市參與第 2 屆「亞洲新意美術交流展」的展出。2007 年 7 月，「新象畫會」在金門鎮公所和廈門美術館舉行兩岸三地美術交流活動。2008 年 5 月，該畫會組團參加中國鄭州第 4 屆「亞洲新意美術交流展」。2012 年 7 月「新象畫會」在澳洲市佛光緣美術館舉行「釋放的精靈展」，同年 11 月再到廈門交流展。2018 年 10 月於高雄佛光緣美術館總館舉辦「浮生緣‧新象畫會聯展」。

馬芳渝，〈黃與黃之間〉，
油彩、畫布，45.5×38cm，
1997。

團體名稱：宜蘭縣美術學會
創立時間：1979.12.23
主要成員：袁樂民、夏國賢、陳忠藏、劉松圍、黃光明、吳忠雄、張松
　　　　　柏、陳碧雲、張茂坤等人成立。
地　　區：宜蘭市
性　　質：油畫、水彩、粉彩、水墨、書法、攝影、複合媒材、工藝
　　　　　等。

　　1979年12月23日宜蘭藝術家：袁樂民、夏國賢、陳忠藏、劉松圍、
黃光明、吳忠雄、張松柏、陳碧雲、張茂坤等人，於宜蘭縣立圖書館成
立「宜蘭縣美術學會」，推舉陳忠藏為首任理事長。

　　1979年12月25日，於宜蘭市救國團青年育樂中心舉辦「宜蘭縣
紀念行憲32週年首屆聯合美展」。1981年由於陳忠藏在韓國漢城、釜
山、仁川等地展出成功，遂與韓國仁川市美術學會合作，並於1983年
5月12日，於宜蘭縣文化中心藝術館舉行「中韓美術作品交流展」，
開啟跨國美術的交流，之後雙方連續交流七屆，最後則因國際因素而中
斷。直至2004年「宜蘭縣美術學會」和韓國仁川市畫會才又繼續展開
交流。

　　2008年，「宜蘭縣美術學會」開始與韓國「世界美術文化振興協會」
藝術家互訪展出，並陸續參與韓國首爾世界藝術節、仁川國際藝術博覽
會、仁川國際水彩畫展等。2009年9月「宜蘭縣美術學會」在韓國首
爾舉辦首展，2010年則在宜蘭縣舉辦第2回「2010 TAKO 10 vs. 10臺
韓美術邀請展」。近年來，由於「宜蘭縣美術學會」多次與韓國藝術界
交流頻繁，彼此互相切磋，提升作品水準，並且相互留下珍貴的情誼。

2013年，宜蘭縣美術學會第11、
12屆理事長暨理監事交接典禮會
員合影。

2015年，「藝飛蘭羊
——宜蘭縣美術學會
會員展」展覽現場一
景。

吳忠雄，〈山外有
山〉，彩墨、紙，
75×140cm，1987。

陳忠藏，〈春之頌〉，
56×75cm，水彩。

純美畫會

團體名稱：純美畫會
創立時間：1979
主要成員：呂基正、吳承硯、李克全、施翠峰、羅美棧、徐藍松。
地　　區：臺北市
性　　質：油畫、水彩。

充滿活力與創作熱忱的資深西畫家：呂基正、吳承硯、李克全、施翠峰、羅美棧、徐藍松六人，於 1979 年創立「純美畫會」。該會於 1980 年 3 月 23 日於永琦百貨 2 樓藝廊舉辦「純美畫會」首展。1981 年 11 月 17 日於來來百貨 7 樓藝廊舉辦第 2 屆純美畫展。

施翠峰1981年的水彩作品〈日正當中〉。
（施翠峰家屬提供）

純美畫會展施翠峰（右）與羅美棧合影。（施翠峰家屬提供）

1980年3月，純美畫會於永琦百貨2樓藝廊舉辦首展請柬會員簡介。（施翠峰家屬提供）

1981年11月17日，純美畫會於來來百貨7樓藝廊舉辦第2屆畫展請柬。

92
中美文化藝術交流協會

美術團體：中美文化藝術交流協會
創立時間：1979
主要成員：由馬群雄、張俊傑、吳瓊華等人創立，新增會員：邱玲瓊、
　　　　　陳宏基、莊文松、黃君欣、傅基芬、劉白、劉亭蘭、歐萃
　　　　　瑩、蕭秋芬、蘇文慧等人。
地　　區：高雄市
性　　質：油畫、水彩、彩墨、複合媒材。

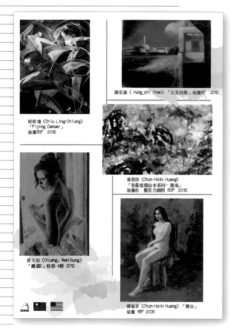

　　1978年12月中美斷交，1979年由加州旅美畫家馬群雄發起，成立「中美文化藝術交流協會」，並擔任會長一職，以推動中美民間文化交流為主旨。臺灣部分，邀請前國立臺灣藝術教育館館長張俊傑任會長，並由吳瓊華擔任副會長。1989年冬，則由吳瓊華接任會長。畫會成立之後，曾經舉辦過數次中美大型聯展。2012年10月8日則於嘉義大學大學館舉行「流徙──臺灣‧美國」十人展。

左上、左下圖：「流徙──臺灣‧美國」十人展邀請卡。
右圖：張俊傑，〈秋江暮靄〉，彩墨、紙，1984。

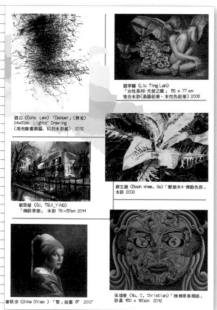

93

午馬畫會

團體名稱：午馬畫會
創立時間：1979
主要成員：蘇志徹、許自貴、陳隆興、李俊賢、劉高興創立，1981年加入工福束。
地　　區：高雄市
性　　質：水彩、油畫。

　　朱沉冬在高雄負責救國團暑期寫生營隊動的策劃與領隊，前後參加第2至第4期的五位寫生隊成員：蘇志徹、許自貴、陳隆興、李俊賢、劉高興，均接受撰寫畫展評論及繪畫創作的活動。剛開始他們都還是在校高中生，到了大學時代，五人意氣風發，自稱「老馬隊」。大學畢業後，為了延續情誼，五人乃於1979年以「日正當中，五馬疾馳」為口號，組成「午馬畫會」，首任會長為蘇志徹。

　　1979年8月17日「午馬畫會」於高雄新聞報文化服務中心舉辦首展。1981年「午馬畫會」第二次聯展於高雄新聞報文化服務中心。1982年則於高雄市立圖書館舉行第三次聯展。1983年後停展，劉高興到巴黎，許自貴、李俊賢先後到紐約，蘇志徹至倫敦留學，陳隆興則留在高雄當油漆師傅。1993年「午馬畫會」再度於高雄市串門藝術空間舉行第4屆聯展，同時展出十多年來的珍貴文獻。該畫會成員因後來留學與生活經驗的不同，作品形式、風格各異，為高雄現代藝術增添許多豐富樣貌。

「午馬日正當中・五馬疾馳」畫展宣傳品。

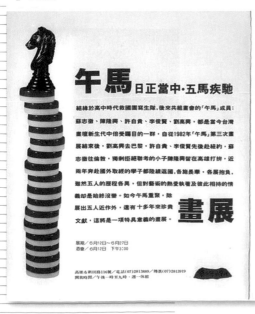

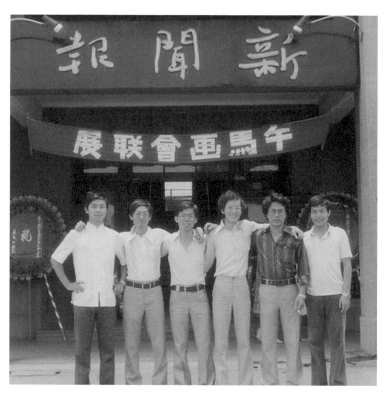

左圖：
劉高興，〈護身西施〉，複合媒材，2000。

右上圖：
1979年，午馬畫會首展。成員左起蘇志徹、陳隆興、許自貴、林松銘、李俊賢、劉高興合影。

右中圖：
「午馬畫會」成員右起蘇志徹、陳隆興、許自貴、劉高興、李俊賢合影。

右下圖：
1993年6月12日，「午馬畫會」於高雄市串門藝術空間舉行第4屆聯展，成員左起李俊賢、劉高興、許自貴、陳隆興、蘇志徹於會場合影。

左頁上圖：
李俊賢，〈高雄意識〉，複合媒材，188×235cm，2000。

左頁下圖：
陳隆興，〈透早就出門〉，油彩、畫布，130.2×193.9cm，2000。

團體名稱：五人畫展
創立時間：1979
主要成員：吳展進、黃秀玉、潘小雪、楊維中、賴進坤。
地　　區：花蓮市
性　　質：水彩、油畫。

　　吳展進、黃秀玉、潘小雪、楊維中及賴進坤五位花蓮縣年輕藝術家，
於 1979 年創立「五人畫展」。「五人畫展」成員都是生長於花蓮的年
輕人，他們分別在師大、文化大學、國立藝專、花蓮師專及美國西雅圖
藝術學校，接受過專業的藝術薰陶。如今他們回到自己的故鄉，儘管畫
風不同，但都擁有對藝術的執著，以及期盼帶動花蓮藝術風氣的抱負，
促使他們每個月不定期地相聚，希望為東部藝壇播下藝術種籽。

　　1979、1980 年「五人畫展」於花蓮縣立圖書館聯展二次。1983 年
宣布解散，1996 年重新聯絡後，再度於花蓮縣立文化中心舉行聯展。

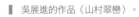
吳展進的作品〈山村翠巒〉。

團體名稱：南部藝術家聯盟

創立時間：1980.6-1982

主要成員：區超蕃、黃崗、陳水財、方惠光、洪根深等人發起，高雄會員有：陳
水財、黃崗、洪根深、陳隆興、李俊賢、鄧倩華、郭淑莉及朱進國
等；臺南會員為：區超蕃、方惠光、馬芳渝、侯立仁、曾英棟、曾啟
雄、林榮彬、吳金原等人。

地　　區：臺南

性　　質：水墨、油畫等。

　　區超蕃 1971 年師大美術系畢業後返回臺南，1975 年起因參加廖修平於高雄中學開設的短期版畫課而常到高雄。1977 年他出任成功大學建築系助教，並認識在長榮中學教書的方惠光，方惠光建議他出面籌組臺南、高雄藝術家畫會。區超蕃找來大學同窗陳水財擔任高雄的發起人，「南部藝術家聯盟」遂於 1980 年成立，吸引許多剛從美術相關科系畢業的年輕人加入。該聯盟不定期會邀請專業人士座談演講，例如請臺大哲學系謝史朗談「本土文化的重要性」，何懷碩談「中國美術的走向」，蕭勤談「現代繪畫的問題」等。高雄畫家陳隆興、李俊賢、陳水財都提到，由於參與「南部藝術家聯盟」，對他們早期創作的思辨與反省有相當大的助益。倪再沁認為，區超蕃「有過人的統籌能力，與畫友進行『爭辯』時，常發出『致命』的一擊，把畫友的理念不留餘地的加以批判。……在一來一往的『攻防戰』中，會員的現代藝術知識不僅橫向發展，也縱深向下探求」。

　　1980 年「南部藝術家聯盟」連續在高雄市美國新聞處、臺南市永福國小永福館及高雄市大統百貨公司 8 樓畫廊舉辦三場展覽會。1981 年區超蕃赴美進修，靈魂人物一走，該聯盟頓失凝聚力，故於 1982 年 3 月 18 日「南部藝術家聯盟82 聯展」（於高雄市立圖書館 5 樓展覽室舉行）展後解散。

左圖：1982年南部藝術家聯盟展邀
請卡正面。（洪根深提供）

右圖：1982年南部藝術家聯盟展邀
請卡反面。（洪根深提供）

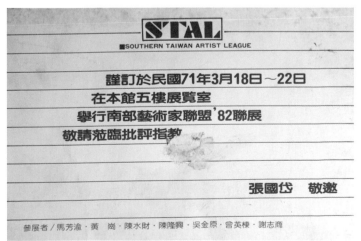

團體名稱：中華民國兒童書法教育學會（後更名「中華民國書法教育學會」）
創立時間：1980.11.12
主要成員：黃清一、施春茂、謝茂軒、呂仁清、李郁周、鄒彩完、黃宗
　　　　　義、周豐章、吳萬春、張坤樹、黃通鎰、蔡明讚等人。
地　　區：臺北市
性　　質：書法

文建會吳中立副主委於1997年全國
書法比賽頒獎典禮上致詞。

　　「中華民國兒童書法教育學會」是由施春茂、黃清一、謝茂軒、李
郁周等熱心於兒童書法教育的菁英，於 1980 年 11 月 12 日中華文化復
興節當天，假臺北市重慶南路中華文化大樓召開成立大會。「中華民國
兒童書法教育學會」的創會理事長為施春茂，1989 年 8 月申請改名為
「中華民國書法教育學會」，2004 年改選蔡明讚為理事長。

　　該學會除了舉行會員聯展之外，亦熱中於發表書法理論、纂輯書法
作品集；並透過研究、整理、介紹，以及出版刊物、叢書、年鑑等活動，
以強化書法藝術在臺灣發展的能量。「中華民國書法教育學會」亦承辦
「全國書法比賽」，以及書法評鑑、會議、展覽及國際文化交流與宣傳
等事項，對推動臺灣基礎書法教育貢獻匪淺。

1997年全國書法比賽評審委員汪中
（右2起）、戴蘭村、張光賓、王北
岳、張迅審查比賽優秀作品。

臺中縣美術協會

團體名稱：臺中縣美術協會
創立時間：1981.5.3
主要成員：曾維智、林太平等人創立，主要會員有：楊啟山、陳石連、袁國浩、
　　　　　林有德、康杰牟、林生芳、林懋盛，張了邦、劉國東等人。
地　　區：臺中縣烏日鄉
性　　質：油畫、水彩。

　　1981 年 5 月 3 日由曾維智、林太平等人發起創立「臺中縣美術協會」，聘請林之助、葉火城、謝文昌、蕭火炎、謝天助、劉祥發為顧問，推選曾維智為第一任會長。「臺中縣美術協會」的創會宗旨為：

1. 響應政府文化建設，復興中華文化，端正社會不良風氣。
2. 響應美術教育，增進學校教師研習美術，提高美術教育效果。
3. 倡導各項美術活動，提高民眾文化水準。
4. 培養美術人才，傳遞中華文化。正式成立為社團法人後，由陳石連擔任首任理事長。

　　該協會於 1981 年於臺中縣立社教館舉行第 1 屆聯展。1982 年於臺中縣立文化中心舉行第 2 屆聯展。1983 年 4 月又於臺中縣立文化中心聯展。2012 年 12 月 22 日於臺中市立大墩文化中心舉行「臺中縣美術協會 30 屆會員聯展」。2013 年 11 月於臺中港區藝術中心舉行「臺中縣美術協會 32 屆菁英展」。

上圖：
曾維智，〈標本與女〉，油彩、畫布，臺中市港區藝術中心典藏。

下圖：
陳石連，〈佛羅倫斯風光〉，油彩、畫布，臺中市港區藝術中心典藏。

團體名稱：苗栗縣西畫學會
創立時間：1981.7.5
主要成員：創始會員有：張秋台、張若寒、熊慎業、黃榮華等人。現今
　　　　　會員包括：陳喜雄、江義章、黃慶嵩等七十多位。
地　　區：苗栗市
性　　質：油畫、水彩。

苗栗縣西畫學會2013年出版畫冊的封面。（張秋台提供）

苗栗縣西畫學會會員合影。（張秋台提供）

　　「苗栗縣西畫學會」是由一群愛好西畫（油畫及水彩）的公教退休或從事美術教學的老師於 1981 年 7 月 5 日組成，首任會長為羅日煌。該會創立宗旨為：1. 結合美術界人士提高本縣藝術風氣。2. 以畫會友，互相切磋畫藝。3. 發掘美術人才，提攜新秀，共同參與社會美術教育。後續接任會長或理事長為：羅日煌、陳標殷、黃榮華、謝文彬及黃慶嵩等人。

　　該會每年定期舉辦會員聯展兩次，並舉行會員旅遊寫生、藝術講座、展覽交流等活動，以提升會員們的美術實力。1981 年於臺北大地藝廊舉辦「山城十人展」。1982 年於新竹社教館舉辦「作品觀摩展」。1984 年則於中港溪舉辦「畫友小集」。2014 年 4 月 6 日於苗栗縣政府文化觀光局第一展覽室，舉行「苗栗縣西畫學會三十週年會員聯展」。2017 年 5 月 6 日於苗栗縣政府文化觀光局第一展覽室，舉行「藝同饗宴——苗栗縣西畫學會會員聯展」。

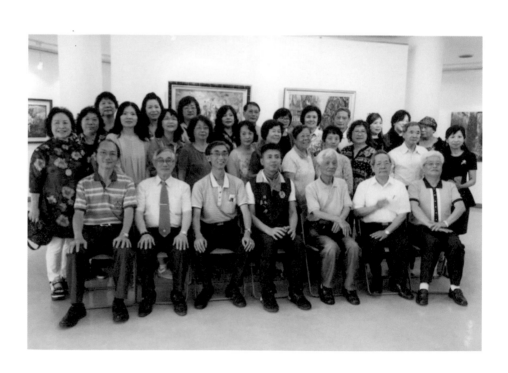

108
臺灣省膠彩畫協會

團體名稱：臺灣省膠彩畫協會（後改名「臺灣膠彩畫協會」）
創立時間：1981.12.6
主要成員：林玉山、陳進、林之助、許深州、蔡草如、黃水文、曹根、詹浮雲、
　　　　　謝峰生、曾得標、劉耕谷等三十八人創立。之後陸續加入：范素鑾、
　　　　　林麗華、趙宗冠、蔡清河、陳淑嬌、施金輝、郭雪湖、黃早早、黃重
　　　　　元、林彥甫、林阿琴、詹前裕、劉玲利、李貞慧、黃登堂、倪玉珊、
　　　　　廖瑞芬、蘇服務、張瑞蓉、趙世傳等人，現有九十多位會員。
地　　區：臺中市
性　　質：膠彩畫

1989年，第7屆「全省膠彩畫展」畫
冊封面，上面為林之助〈鳴春〉一
作。

1989年5月，第7屆「全省膠彩畫
展」於臺灣省立美術館展出，林之
助、林玉山、陳進（左5至左7）及
其他會員於展場合影。

　　臺灣前輩膠彩畫家林玉山、陳進、林之助、許深州、蔡草如等人，為了發揚
民族傳統繪畫，不忍膠彩畫日漸式微，乃與全省膠彩畫同好發起組織「臺灣省膠
彩畫協會」。由謝峰生、曾得標為發起組織聯絡人，徵求林玉山、陳進、林之助、
許深州、蔡草如、詹浮雲、謝峰生、曾得標、曹根、黃登堂、王五謝、溫長順、
施華堂、陳石柱、黃水文、林東令、林星華、陳壽彝、江宗杜、黃惠穆、侯壽峰、
呂浮生、陳錦添、廖大昇、黃朝湖、柯武雄、詹清水、潘瀛洲、曾竹根、李川元、
陳仲松、唐士、許輝煌、李源德、王守英、簡嘉助、梁奕焚、游朝輝等人聯名簽署。
　　1981年12月6日，「臺灣省膠彩畫協會」正式成立，推選林之助擔任首
屆理事長。1995年7月林之助升任榮譽理事長，之後續由謝峰生、曾得標、簡
錦清、林必強、廖瑞蓉等人擔任理事長。該畫會創立時計有會員三十八人，現有
會員九十多人，創立時即以「提倡我國固有傳統文化、發揚優美國粹、研究、創
新以提高膠彩畫繪畫領域，並發掘美術人才，提拔新秀，推廣社會美術教育，改
進社會風氣」為創會宗旨，後改名為「臺灣膠彩畫協會」。
　　1982年12月11日於臺中市立文化中心舉辦首屆「全省膠彩畫展」。之後
持續至現在每年皆有聯展、會員展或巡迴展，並於2017年7月開始舉辦首屆「臺
灣膠彩畫國際論壇」，致力於推動臺灣膠彩畫的深耕與發展。

左上圖：

2017年「絢麗膠彩・美的響宴——第35屆臺灣膠彩畫展」海報。

右上圖：

黃重元，〈放逐〉，膠彩，91×72.5cm，1991。

下圖：

詹前裕，〈野鳥之夢（鸚哥）〉，膠彩、絹本，91×72.5cm，2003。

左頁上圖：

蔡草如，〈滿載〉，膠彩，90×121cm，1987。

左頁下圖：

詹浮雲，〈月世界晨曦〉，膠彩，90×108.5cm，1979。

屏東縣美術協會

團體名稱：屏東縣美術協會
創立時間：1981.12.25
主要成員：何文杞、陳朝平、林謀秀、陳國展、林士久、傅金生、邱山木、許天得、魏徹等人。
地　　區：屏東市
性　　質：水墨、油畫、水彩、素描、書法、膠彩、雕塑等。

　　1970 年代末在「文化建設」政策下，帶動 1980 年代初期全臺各縣市籌辦文藝季活動及地方美術家聯展。屏東南部「綠舍美術研究會」與屏東北部「翠光畫會」在此時代氛圍下，遂於 1981 年 12 月 25 日合組「屏東縣美術協會」。該會以「團結屏東縣美術界人士，推展美育，舉辦各項美術活動，復興中華文化」為創會宗旨，推選何文杞為首任會長。

　　1982 年 3 月 25 日於屏東縣立藝術館舉行第 1 屆「屏東縣美術協會會員展」。兩年之後，部分核心成員因理念不同紛紛離去，最後剩下成員多數與「翠光畫會」重疊。「屏東縣美術協會」除了每年固定會員聯展之外，還經常舉行寫生活動、作品研究會及美術講座，並致力於國際美術交流活動。

2014年，第31屆屏東縣美術協會展會員合影。

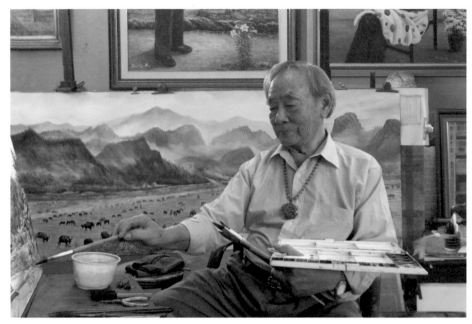

屏東縣美術協會首任會長何文杞。
（藝術家出版社提供）

何文杞，〈黎明〉，162×130cm，1990。

中華水彩畫作家協會

團體名稱：中華水彩畫作家協會（1987年更名「中華水彩畫協會」）

創立時間：1981

主要成員：劉文煒、陳忠藏、羅慧明、張柏洲、曾興平、黃銘祝、楊恩生、謝明錩、洪東標、郭明福、黃進龍、陳品華、王志誠等人；之後李澤藩、劉其偉、王攀元、梁丹卉、陳在南、沈國仁、陳樹業、簡嘉助、藍榮賢、李欽賢、曾興平、黃銘祝、張煥彩、施南生、林有德、鄭香龍也都加入。

地　　區：臺北市

性　　質：水彩

1992年，亞洲水彩畫聯盟展文宣品。

由臺師大教授劉文煒於1981年發起成立「中華水彩畫作家協會」，初期以大學水彩教師與全國性美展前三名獲獎者為入會條件。成員多為師大美術系師生，並由劉文煒擔任第1屆會長。

「中華水彩畫作家協會」除了在國內舉行會員聯展之外，並與日本、韓國進行交流展。1986年舉辦第1屆「亞洲水彩畫聯展」；1987年主辦第2屆「亞洲水彩畫聯盟展」於臺北市立美術館。1992年再度舉辦「亞洲水彩畫聯盟展」於省立臺灣美術館。「中華水彩畫作家協會」會員頗具向心力，也曾分別於基隆、中壢、花蓮、臺東等地文化中心，辦理揮毫寫生活動以推廣水彩藝術；或舉辦全國水彩畫大展，出版畫集，曾經是頗具活力的藝術團體。「中華水彩畫作家協會」一度於1987年更名為「中華水彩畫協會」，可惜2001年起因會務運作問題，該協會已呈停頓狀態。然而該會對臺灣水彩走向國際化仍然是貢獻良多。

右頁上圖：
劉文煒，〈早晨的觀音山〉，水彩，41×53cm，2005。

右頁下左圖：
謝明錩，〈新春氣象〉，水彩，76×51cm，2002。

右頁下右圖：
劉其偉，〈小玲畫像〉，水彩、紙，50×35cm，1983，臺北市立美術館典藏。

臺灣現代水彩畫協會

團體名稱：臺灣現代水彩畫協會
創立時間：1981
主要成員：何文杞、陳景容、簡嘉助、曾興平等五十九人。
地　　區：屏東市
性　　質：水彩

Boonky Ho

何文杞，〈綠窗〉，水彩、紙，79×55cm，
1977，臺北市立美術館典藏。

由於「臺灣水彩畫協會」活動重心北移，發展性日久受限，何文杞乃於 1981 年另組「臺灣現代水彩畫協會」，發展重心放在國際水彩畫交流活動。會員多從翠光畫會、臺灣水彩協會、高雄「師大藝術聯盟」及屏東縣美術協會中，經遴選推薦後邀請入會。

「臺灣現代水彩畫協會」於 1981 年在日本大阪藝術大廈舉辦第 1 屆「國際臺日美術交流展」，1982 年舉辦第 2 屆，1983 年舉辦第 4 屆於屏東藝術館，1984 年舉辦第 6 屆，1985 年舉辦第 8 屆，1987 年舉辦第 10 屆，1988 年舉辦第 13 屆。1989 年則舉辦第 4 屆「亞細亞國際水彩畫展」。

饕餮
現代畫會

團體名稱：饕餮現代畫會
創立時間：1981
主要成員：許雨仁、郭少宗、姚克洪、吳梅嵩、謝志商等人。
地　　區：臺中市
性　　質：現代繪畫

吳梅嵩，〈一顆樹〉，45×45cm，
綜合媒材，2008。（吳梅嵩提供）

　　李仲生學生許雨仁、郭少宗、姚克洪、吳梅嵩、謝志商等人於 1981 年組成「饕餮現代畫會」，強調要以古代「饕餮」怪獸粗獷但卻具生命力為象徵圖騰，訴求表現真實、直率的藝術風格。該會 1981 年 11 月於臺北美國文化中心舉行第一次聯展。

團體名稱：臺北新藝術聯盟
創立時間：1982.6.13
主要成員：廖木鉦、鄭建昌、吳光閭、王文平組成。
地　　區：臺北市
性　　質：油畫

　　1979 至 1981 年文化大學美術系油畫第一名畢業生，由廖木鉦當召集人，和鄭建昌、吳光閭、王文平共四人組成「臺北新藝術聯盟」。該聯盟以「砥礪會員，激發創作，為中國本土的現代藝術盡棉薄之力，積極推展臺灣的新藝術運動」為創立宗旨，並於 1982 年 10 月在臺北美國文化中心舉行「臺北新藝術聯盟」首展。

左圖：1982年10月在臺北美國文化中心舉行「臺北新藝術聯盟」首展廣告。

右圖：鄭建昌，〈最低限度的感情〉，油畫，162×130cm，1982。

台北新藝術聯盟

廖木鉦、鄭建昌
王文平、吳光閭　首次展出

台北新藝術聯盟連絡地址
士林大東路135號4樓
電話：8813175

時間：71年10月26日～11月2日
預展：10月26日（星期二）
　　　下午3時起
地點：美國文化中心
　　　（台北市南海路54號）

鄭建昌作品
吳光閭作品
王文平作品
廖木鉦作品

上二圖：王文平，〈空間反應爐〉，不鏽鋼、壓克力、霓虹燈、同步內燈，Ø47×40cm，1982。

中圖：吳光閭，〈張力與聚力──脈動之極〉，油畫，120×120cm×2，1982。

下圖：廖木鉦，〈運轉不息〉，油畫，112×324cm，1982。

120

夔藝術聯盟

團體名稱：夔藝術聯盟

創立時間：1982.6

主要成員：由洪根深、陳水財、吳梅嵩、陳隆興、李伯元、林興華、戴
　　　　　威利、李俊賢、謝志商等人創立。後加入陳茂田，1987年又
　　　　　邀倪再沁加入。

地　　區：高雄市

性　　質：實驗性現代畫會組織。

　　　　1982年6月由「南部藝術家聯盟」成員：洪根深、陳水財、吳梅嵩、
陳隆興、李伯元、林興華、戴威利、李俊賢、謝志商等人發起創立「夔
藝術聯盟」。吳梅嵩為該聯盟取名為「夔」，意指「黃帝之子，惡龍」，
希望藉由夔鼓震懾的聲勢，不斷再造、求新的藝術手法與風格的，推展
高雄市的現代藝術。「夔藝術聯盟」希望透過展覽方式介紹現代藝術觀
念，並配合藝術講座與討論會推動高雄的現代藝術，自我標榜為一個實
驗性的現代畫會組織。

　　　　「夔藝術聯盟」於1982年6月26日於高雄市立圖書館（民生館）
舉行首展。1982年8月「夔藝術聯盟」結合「饕餮現代畫會」成員：
郭少宗、程武昌、許雨仁，在高雄市立圖書館舉辦「1982年新藝術大

左圖：1982年「夔藝術聯盟」於高雄市立圖書館舉行首展海報正面。（洪根深提供）

右圖：1982年「夔藝術聯盟」於高雄市立圖書館舉行首展海報反面。（洪根深提供）

展」。1985年、1987年「夔藝術聯盟」均在高雄市立圖書館展出。1987年10月在高雄市立圖書館舉辦第四次聯展後，因「高雄市現代畫學會」成立而停辦。至1989年舉辦最後一次聯展，該聯盟宣布解散。

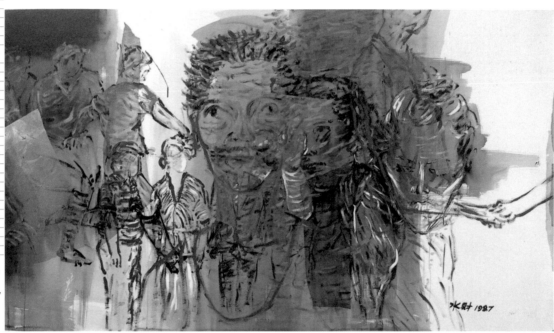

陳水財，〈高雄1987.NO1〉，壓克力、紙， 103×215cm，1987。
（陳水財提供）

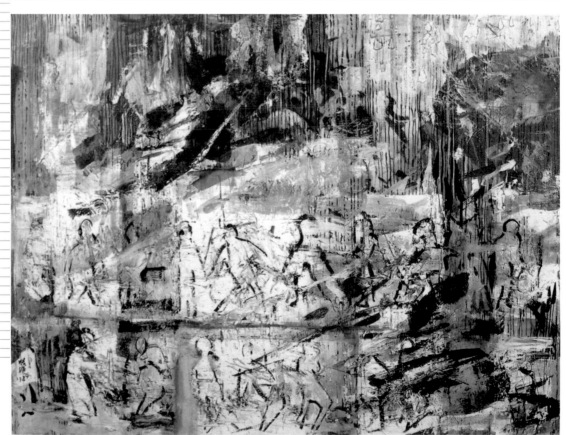

洪根深，〈新傳說1〉，複合媒材，145×112cm，1987。
（洪根深提供）

印證小集

團體名稱：印證小集（1996年改名「臺灣印社」）
創立時間：1982.10
主要成員：周澄、薛平南、陳宏勉、黃嘗銘、黃書墩、李清源、蘇天
　　　　　賜、柳炎辰、林舒祺、羅德星等人。
地　　區：臺北市
性　　質：篆刻

　　1982 年 10 月，周澄、薛平南、陳宏勉、黃嘗銘、黃書墩、李清源、
蘇天賜、柳炎辰、林舒祺、羅德星等書法名家，於「周澄畫室」聚會，
成立「印證小集」。「印證小集」第一集出刊，題課為「印證」或「印
證小集」，往後每隔月輪流於同仁處聚會、命題課，並將所刻擇其精者
出刊。1984 年起與杭州西泠印社、大阪美術館進行交流展。1989 年 6
月同仁編印《印證小集：刻文壽承刀法論》。1992 年集刻陶淵明《五
柳先生傳》、《印證小集十週年月曆》出刊。1995 年 4 月，改名為「臺
灣印社」，並出版《印證小集 55-57 合集》。1996 年出版《臺灣印社
社刊》第一集。

　　1996 年 4 月於臺北市立美術館舉行「臺灣印社 '96 作品展」，又
至臺中臺灣省立美術館巡迴展出。1997 年 3 月出版《臺灣印社社刊第

2017年，臺灣印社於國父紀念館舉
行「終南印社・臺灣印社兩岸篆刻
聯展」與終南印社團員合影。

二集》。1998 年 11 月出版《臺灣印社社刊第三集》，本集除社員作品集外，尚有《呂世宜印存特輯》。1999 年 11 月出版《臺灣印社社刊第四集》。2000 年 8 月於臺南縣立文化中心南區活動中心舉行「臺灣印社 2000 作品展」。2001 年 1 月於國父紀念館翠亨藝廊舉行「臺灣印社 2001 作品展」，4 月於臺中大墩藝廊舉行「臺灣印社會員作品展」。

　　「臺灣印社」與何創時書法藝術基金會合作，於 2011 年 9 月 22 日在國父紀念館中山國家畫廊舉行「兩岸傳統與實驗書藝展暨兩岸篆刻名家展」。臺灣印社於 2011 年 12 月 17 日，主辦「2011 全國大專院校篆刻比賽」。2017 年 6 月 10 日於中國西安交通大學博物館舉行「終南印社・臺灣印社篆刻聯展」，12 月 16 日於國父紀念館舉行「終南印社・臺灣印社兩岸篆刻聯展」。2018 年於國父紀念館舉辦「心心向『印』臺日青年篆刻交流展」。

左圖：2000年，「臺灣印社作品展」廣告，刊登於《藝術家》雜誌297期。
右圖：2016年3月3日，「臺灣印社作品展」於明宗書法藝術館舉行之海報。

123

中華民國現代畫學會

團體名稱：中華民國現代畫學會

創立時間：1982.11.12

主要成員：陳正雄、吳昊、王秀雄、郭清治、楊興生、許坤成、蘇新田、陳世明、謝孝德、朱為白、黃潤色、郭振昌、梅丁衍等人。

地　　區：臺北市

性　　質：油畫、版畫、雕塑、水彩、複合媒材。

左圖：「中華民國現代畫學會」於1984年發刊的《現代藝術──現代藝術資訊專輯》之封面。

右圖：1984年1月1日發刊《現代藝術──現代藝術資訊專輯》扉頁。

　　活躍於 1960、1970 年代的前衛運動者，與 1980 年代的新生代藝術家結盟，共同致力於引介國際現代藝術思潮。由陳正雄發起，於 1982 年 11 月 12 日在國賓飯店舉行成立大會，創立「中華民國現代畫學會」，並推選陳正雄擔任創會理事長。1984 年「中華民國現代畫學會」於臺北市立美術館舉行聯展。同年 1 月出版對內通訊刊物《現代藝術》第 1 期。

現代藝術 MODERN ART
現代藝術資訊專輯

中華民國現代畫學會出刊
National Association of Modern Art. R.O.C.

吳昊，〈小丑〉，油彩、畫布，
82×82cm，1983。

黃潤色，〈作品83' F〉，
油彩、畫布，92×95cm。

124

當代畫會

團體名稱：當代畫會

創立時間：1982.11

主要成員：翁清土、陳東元、洪東標、鄭寶宗、許自貴、王福東、黃銘
　　　　　祝、李俊賢等人組成。

地　　區：臺北市

性　　質：油畫、水彩。

　　　　1982年王福東自國立臺灣師範大學美術系畢業後，聯繫校友翁
清土、陳東元、洪東標、鄭寶宗、許自貴、黃銘祝、李俊賢等人，於
1982年11月組成「當代畫會」，並由王福東擔任第1屆會長。「當代
畫會」首開以社會議題為專題展風氣的畫會團體。1983年7月「當代
畫會」於臺北美國文化中心，以「空間、建築、人」為主題，舉行當代
畫會專題展。

125

101現代
藝術群

團體名稱：101現代藝術群

創立時間：1982.12.11

主要成員：盧怡仲、吳天章、楊茂林、葉子奇創立。

地　　區：臺北市

性　　質：油畫

　　　　由先後自文化大學美術系畢業的年輕畫家：盧怡仲（天炎）、吳天
章、楊茂林、葉子奇四人，於1982年12月11日組成「101現代藝術
群」。1983年5月31日於美國文化中心舉辦「'83聯展——藝術詮釋
藝術」。在其展覽宣言〈傳遞中的責任〉一文中，會員提出「這一代藝
術創作者不應該再做那些矯情的、詭辯的、不負責任的圖作，唯有坦誠
的、明朗的、專業的真藝術創作，才能解脫現代藝術的困境。『形式』
與『內涵』的追求，是一個現代藝術家應有的基本概念，而學術的納入

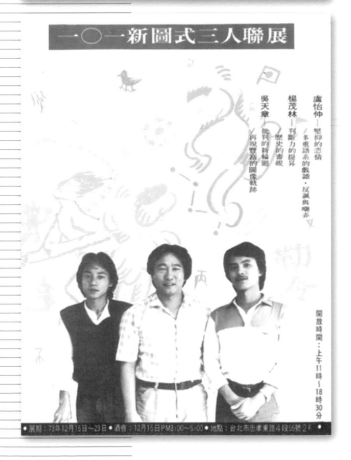

是鞏固創作體系中不可或缺的一環」。

　　1983年9月「101現代藝術群」南下於高雄多媒體藝術廣場舉行「'83高雄聯展」。他們希望藉由高雄聯展，將北部現代藝術活動延伸至南部，以座談會方式和南部朋友直接交換藝術創作經驗及現代藝術推展方向心得，並介紹近年來國際現代藝壇的訊息與趨勢。1984年6月於臺北市社教館舉行「101現代藝術群新圖式」聯展。1984年12月15日於臺北市南畫廊舉行「101新圖式三人聯展」，展覽中舉辦新繪畫的介紹與討論會。1987年6月3日，「101現代藝術群」於臺中市立文化中心舉行「101編年展」，由盧怡仲、吳天章、楊茂林挑選五年來各個時期代表性作品展出，作為回顧與檢討的創作，並作為未來五年的展望。1990年7月7日「101聯展」於葉忠訓夫婦主持的玫秀收藏室。「101現代藝術群」分別於1991年5月1日、5月4日及9月在臺中省立美術館、臺北木石緣畫廊及高雄阿普畫廊，舉行盧怡仲、楊茂林、吳天章「三人聯合個展」。「101現代藝術群」從1984年開始強調區域文化，並揭櫫「本土性」，檢視臺灣土地，結合許多年輕藝術家共同推動本土現代繪畫運動。1987年於臺北市立美術館舉辦三人聯合個展時，已顯現個性差異，開發出個人藝術風貌。十年來「101現代藝術群」成員不斷蛻變，作品風格已臻成熟，故於1991年三人聯合個展結束後，正式宣布解散。

上圖：
1983年9月3日「101現代藝術群」於高雄多媒體藝術廣場聯展，成員：右起葉子奇、盧怡仲、吳天章、楊茂林。（悍圖社提供）

中圖：
1983年「'83聯展──藝術詮釋藝術」邀請卡，上面印製其展覽宣言〈傳遞中的責任〉。

下圖：
1984年12月15日於南畫廊舉行「101新圖式三人聯展」請束。（悍圖社提供）

團體名稱：現代眼畫會
創立時間：1982
主要成員：陳庭詩、鐘俊雄、黃潤色、梁奕焚、詹學富、程延平、陳幸
　　　　　婉七人為創始會員。之後陸續加入：黃步青、李錦繡、于
　　　　　彭、林鴻銘、曲德華、洛貞、鄭瓊銘、王紫芸、張惠蘭、張
　　　　　永村等人。
地　　區：臺中清水
性　　質：油畫、版畫、鐵雕、水墨、裝置等。

　　陳庭詩、鐘俊雄、黃潤色、梁奕焚、詹學富、程延平、陳幸婉七人，
於 1982 年創立「現代眼畫會」。該畫會成員多數是李仲生在彰化所指
導的年輕輩學生。他們以「促進中國現代繪畫發展」為創會宗旨，希望
能步上「五月」、「東方」畫會之後，繼續為現代藝術而努力。時逢陳
庭詩自臺北遷居臺中太平，乃邀其入會，並推陳庭詩為創會會長。

　　1982 年底，「現代眼畫會」於臺中市立文化中心舉辦首展。1983
年 6 月 17 日於臺中市立文化中心舉辦年展，7 月 5 日於臺北美國文化
中心，8 月 9 日於高雄中正文化中心舉辦外地巡迴展。1984 年 11 月
23 日於臺中市立文化中心舉辦展覽，12 月 4 日於臺北市立美術館舉行
年展。之後，每年定期於臺中和其他地區舉行聯展。1995 年於臺中市
立文化中心舉行「忙、莽、盲——現代眼畫會 1995 大展」。2008 年 8
月 30 日於國立臺灣美術館舉行「現在完成進行式——現代眼畫會 27 年
展」。2017 年 8 月 26 日於臺中市大墩文化中心舉行「2017 現代眼畫

1993年3月27日「現代眼畫會」會
員於臺中金石藝廊梁奕焚個展會場
合影，右起梁奕焚、陳庭詩、李杉
峰、鐘俊雄、林鴻銘、黃圻文。

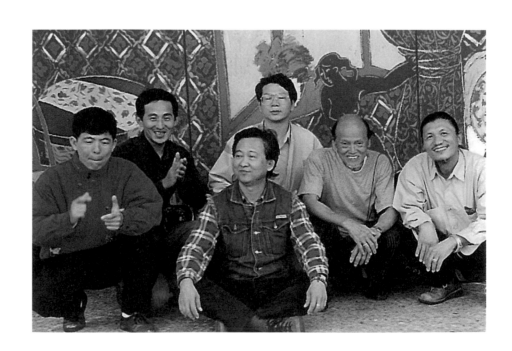

會會員聯展」。2018 年 10 月 27 日於臺中市大墩文化中心舉行「同心‧圓——2018 現代眼畫會聯展」。現代眼畫會自成立以來，從一個在臺中市民族路、柳川東路口小咖啡廳的藝術家私人聚會，逐漸蛻變為中部地區現代藝術的重要推手，堪稱是中部地區標榜現代創作精神最重要的藝術團體。而「現代眼畫會」也是臺灣美術發展史中，生命力強韌、碩果僅存的一個現代藝術團體。

左上圖：
1989年，現代眼畫會聯展於臺中文化中心，展覽現場一景。

左中圖：
1989年，現代眼畫會聯展於臺中文化中心，成員合影於展覽現場。

左下圖：
1993年12月4日，「現代眼畫會年展」於臺中市立文化中心展出，會員右起洛貞、鄭瓊銘、詹學富、陳庭詩、林鴻銘、李杉峰、前方為鐘俊雄於展場合影。

右下圖：
2014年12月，「演繹2014現代眼畫會聯展」開幕廣告。

王紫芸
王秋燕
曲德華
李茂宗
林瑢瑛
林鴻銘
紀　向
莊家勝
陳冠君
許世芳
黃圻文
張惠蘭
詹學富
蔣玉郎
潘孟堯
鄭瓊銘
鄭德輝
鐘俊雄
裘安‧蒲梅爾

演繹 2014 現代眼畫會聯展
2014/12/06~12/17
台中市立大墩文化中心第五展覽室
聯合開幕：2014/12/06 下午 3:00

林鴻銘，〈傾訴〉，油畫，
260×486cm，1994，
國立臺灣美術館典藏。

黃潤色，〈作品89-2〉，水彩，
70×70cm，1989。

鐘俊雄,〈95-9M〉,
壓克力,150×80cm,
1995。

笨鳥藝術群

團體名稱：笨鳥藝術群
創立時間：1982
主要成員：梁平正、楊智富、李明道、李民中、楊明國、陳彥初、孫立銓、鄭柏左、廖瑞章等。
地　　區：臺北市
性　　質：油畫

　　梁平正、楊智富、李明道、李民中、楊明國、陳彥初、孫立銓、鄭柏左、廖瑞章等文化大學美術系畢業學生，於 1982 年組成「笨鳥藝術群」。該團體於 1982 年假文化大學美術系學生畫廊舉辦首展，之後至 1985 年共聯展四次。1985 年 6 月 2 日於臺北社教館舉辦「解凍吧，拜託！拜託！」聯展，並印製一份四十二頁宣言文件。

1985年6月2日「笨鳥藝術群」於臺北社教館舉辦「解凍吧，拜託！拜託！」聯展之請柬。（悍圖社提供）

李明道，〈AkiAkis.com: Bubble, Fu, and Tano〉，數位藝術，2002。

135
彰化縣
美術教師
聯誼會

團體名稱：彰化縣美術教師聯誼會（後更名「彰化縣美術學會」）

創立時間：1983.2.5

主要成員：楊秀雲、丁國富、張煥彩、蘇能雄、林江海、施南生、郭煥材、林煒鎮、林俊寅、許輝煌、黃良臣、洪遜賢等人創立，新加入成員有：李孟雲、王壽民、吳肇昌、黃媽慶、黃明山、黃輝雄等一百四十多人。

地　　區：彰化縣

性　　質：水墨、油畫、水彩、壓克力、膠彩、漆畫與多媒材。

　　楊秀雲、丁國富、張煥彩等人，於1983年組成「彰化縣美術教師聯誼會」，以「復興中華文化，提倡美術教育、培養社會優良風氣」為宗旨。該聯誼會後更名為「彰化縣美術學會」，每年舉辦大型會員聯展，於國父紀念館、法務部大樓、臺中市大墩文化中心、建國科技大學美術館、各縣市文化中心，以及彰化縣文化局展出；並時常舉辦旅遊寫生以切磋畫藝，足跡更踏遍全臺各地，且多次舉辦藝術講座、藝術體驗營、兒童繪畫比賽等，帶動縣內藝術風潮，深耕美術教育及美化人心。

　　1984年5月時舉辦過彰化縣美術學會會員展，12月於臺中文化中心舉行「彰化縣美術學會會員巡迴展」。1993年舉行「全國書畫邀請展」。2000年在彰化縣文化局社區文化博覽館舉行邀請展。2004年於建國科技大學舉辦彰化縣美術學會會員邀請展。2019年於彰化縣立美術館舉行「ART2019：彰化縣美術學會108年會員聯展」。

上圖：2017年「藝起飛揚：彰化縣美術學會106年會員聯展」展覽海報。

下圖：會員黃明山之作品〈幽徑〉。

團體名稱：沙崗美術協會
創立時間：1983.8.1
主要成員：蔡吉宗、黃去飛、蔡榮溪、蔡誠義、洪啟元、李文良、徐維
　　　　　中等三十五人。
地　　區：雲林北港
性　　質：國畫、西畫、書法、工藝。

　　雲林北港藝術家為了「團結愛好美術人士，普及美術教育，復興中
華文化，導正社會風氣，以及促進國際文化交流與友誼」，於 1983 年
8 月 1 日創立「沙崗美術協會」，首任理事長為蔡吉宗。

　　該協會在斗六、北港舉辦會員聯展，1983 年 2 月 26 日即與韓國全
羅北道及群山區書畫家聯展於北港民眾服務社。1984 年由韓國美術協
會全北支部主辦，於全北藝術會館展出。1985 年 8 月 1 日舉辦第 3 屆「中
韓美術交流展」於省立北港高中志清堂，同年 8 月 10 日於省立嘉義女
子高級中學中正館展出。

「沙崗美術協會」舉辦中韓
美術作品交流展一景。

140

新思潮
藝術聯盟

團體名稱：新思潮藝術聯盟
創立時間：1983.8.14
主要成員：胡寶林、郭少宗、王慶成、吳鵬飛、林文玲、李銘盛、張建
　　　　　富、李良仁、陳介人共九人。
地　　區：臺北市
性　　質：多元媒材

　　由胡寶林、郭少宗、王慶成、吳鵬飛、林文玲、李銘盛、張建富、李良仁、
陳介人等九人，於 1983 年 8 月 14 日創立「新思潮藝術聯盟」，推舉胡寶林擔
任第一任會長，並宣布其創會宗旨為：「1. 從實驗中開拓嶄新的作品；2. 有個人
獨特的風格，有包容多樣的胸懷；3. 關懷社會環境，以豐富創作內容；4. 向海外
藝壇蒐集資訊，向國內藝壇積極先導；5. 承續文化傳統，開啟藝術新機；6. 投入
國內新藝術的行列」。

胡寶林，〈動態雕塑〉，
350m長布條及12×12m布
幕，1982-1984。

李銘盛，〈包袱〉，行動藝術，1984。

郭少宗，〈五行5之2〉，壓克力、
紙，98.5×61cm，1985。

1983 年 12 月 25 日會長胡寶林，於臺北市立美術館開幕時發表〈美的廣場〉動態表演。聯盟成員李銘盛於 1983 年發表過，徒步環島四十天，露宿街頭的行動藝術〈精神生活的純化〉；以及 1984 年揹著包袱走在忠孝東路，抵達終點，再以鎖鏈綑綁，與包袱生活了一百一十九天的〈包袱 119〉表演藝術。

　　該聯盟於 1984 年 5 月 14 日支援國立交通大學「多媒體之夜」表演活動；1984 年 6 月 17 日中原大學建築系都市景觀小組於國父紀念館的「認識臺北的自然與歷史」表演活動，以及 1984 年 7 月 3 日新象藝術中心開幕酒會「即興舞樂」的表演活動。1985 年 6 月該聯盟於臺北新象藝廊舉行「新思潮藝術聯盟 "85 聯展」。1985 年 9 月則於韓國漢城耕仁美術館舉行「以後會／新思潮藝術聯盟中韓交流展」。

陳介人，〈告白二十五〉，
裝置藝術，1985。

臺北前進者藝術群

團體名稱：臺北前進者藝術群
創立時間：1983.10.9
主要成員：連建興、郭維國、陳瑞文、周秉良、楊錦茂、古景清、譚國智、何瑞卿等人。
地　　區：臺北市
性　　質：油畫

　　即將於 1984 年畢業中國文化大學美術系西畫組學生：連建興、郭維國、陳瑞文、周秉良、楊錦茂、古景清、譚國智、何瑞卿八人，於 1983 年 10 月 9 日開會組成「臺北前進者藝術群」。他們計畫每月於美術刊物刊登訊息，每月每人繳交五百元，打算於隔年推出聯展。該藝術群以「拓荒者姿態、實驗主義精神，共同探討自然和文明盛衰變化的發展過程，期望用推敲過的美感安排，來表現存在的緊張狀態和自我關心的主題」為創會宗旨。

　　1984 年 8 月 22 日「臺北前進者藝術群」於美國文化中心舉行「文明的感應」首展，每位藝術家都對現代文明提出尖銳的叩問，並以特殊的審美觀和造形，表現獨特自我風格及集體的新藝術行動。

1983年10月19日，「臺北前進者藝術群」成立時所寫會議記錄手稿。
（連建興提供）

1984年8月22日，「臺北前進者藝術群」於美國文化中心舉行「文明的感應」首展時，報紙媒體的報導。

前進者藝術群‧以拓荒為己任

上圖：連建興，〈我們的玩具在那裡？〉，油彩、畫布，145×268cm，1984。（連建興提供）

下圖：郭維國，〈肉食蒼蠅〉，油彩、畫布，130×160cm，1984。（郭維國提供）

團體名稱：桃園縣美術家聯誼會（1995年立案「桃園縣美術教育學
　　　　　會」，2014年更名「桃園市美術教育學會」）
創立時間：1983.12
主要成員：賴傳鑑、吳嘉珍、陳宗鎮、戴武光、李錦財、徐仁崇、陳皎
　　　　　從等人。
地　　區：桃園縣
性　　質：綜合媒材

　　1983年桃園縣立文化中心成立，參與第1屆「桃園縣美術家聯展」
的美術家，於1983年12月第2屆聯展開始之前，組成「桃園縣美術
家聯誼會」以廣納各方意見，協助籌辦聯展。之後，即「以研究美學理
論，策勵美術創作，推廣美術教育，提升審美觀念，增進人文素養，發
揮美育功能，以淨化心靈、美化生活，促進社會祥和，發展文化建設」
為聯誼會的創立宗旨，首任會長為賴傳鑑，總幹事為吳嘉珍與陳宗鎮。
該會於1995年立案為「桃園縣美術教育學會」，2014年更名為「桃園
市美術教育學會」。2018年該會榮譽理事長為：戴武光、李錦財、徐
仁崇；名譽顧問為：黃群英、王獻亞、張穆希、甘錦城；理事長為陳皎從。
從創辦以來，每年舉辦會員聯展，並對促進桃園地區美術的發展貢獻良
多。

賴傳鑑，〈春遊〉，油畫，
112×162cm，1983。

右頁上圖：
戴武光，〈破曉〉，彩墨、宣紙，
147×147cm，1998，
國立歷史博物館典藏。

右頁下圖：
黃群英，〈菜根談雋句〉，水墨、
紙，135×45cm，1994。

團體名稱：臺中市采墨畫會
創立時間：1983
主要成員：林清鏡、蘇顯榮、邱垂廣、郭勳章、陳華守、林麗寬、林雨慰、林碧媛、張月雲、曾玉愛、王秋香、蔡昕妤、楊憶文、林湘嵐、黃麗娟、黃立丹、潘素珍、廖燕秋、陳桂蓮、吳秀靜、許繡英等人，後陸續加入劉正輝、紀冠地、劉幸惠、黃美綢、許淑女、許日亮、周麗玲、周素瑛等人。
地　　區：臺中市
性　　質：彩墨、水墨。

采風印象 The Impession Of Human's Cultural Style
臺中市采墨畫會會員聯展
The Joint Exhibition of Taichung Tsai Mo Painting Association

106.02.18 六
▼
106.03.01 三
09:00 ▶ 21:00
Closed on Mondays　週一休館
開幕式 Opening
2017.02.19 ⑪ Sun. 14:00
臺中市大墩文化中心　大墩藝廊(四)
Taichung City Dadun Cultural Center
Dadun Gallery (Ⅳ)

40359臺中市西區英才路600號
No.600, Yingcai Rd., West Dist., Taichung
City 403, Taiwan (R.O.C.)
04-23727311

▌2017年2月18日，「采風印象──臺中市采墨畫會會員聯展」邀請卡。

右頁上圖：2017年8月，臺中市采墨畫會舉辦「茶之鄉文化藝術饗宴」下鄉講座活動。
右頁左下圖：林清鏡，〈戲溪觀瀑〉，水墨、紙，2005。（臺中市采墨畫會提供）
右頁右下圖：蘇顯榮，〈臺中市公園〉，彩墨、紙，2018。（臺中市采墨畫會提供）

一群中部地區熱愛水墨繪畫的人士，在林清鏡的邀約下，先於臺中市文英館舉行「山水之美」專題展。1983年才在英才路臺中市文化中心組成「臺中市采墨畫會」，以「采風寫生、重視筆墨」為創會宗旨。該畫會成員來自社會各個階層，長期寄情於翰墨，以藝會友。會員經常舉辦旅遊寫生活動，以造化為師，進而趨向師心之道，並探索新法，融參傳統與現代思潮於創作之中。

1987、1988年都於臺中市立文化中心聯展。1989年於臺中縣梧棲鎮立圖書館展出。1993年於臺中市文化局大墩文化中心及彰化縣員林演藝廳巡迴展出。2000年展於彰化市立圖書館。2008年展於臺中市文英館。2017年2月18日「采風印象──臺中市采墨畫會會員聯展」於大墩文化中心藝廊展出。2017年8月臺中市采墨畫會至南投市舉辦「茶之鄉文化藝術饗宴」講座活動。

新粒子現代藝術群

團體名稱：新粒子現代藝術群
創立時間：1984.9
主要成員：蔡昭良、賈漢家、王仁傑、林重光、許添丁、李興隆等人組
　　　　　成。
地　　區：臺北市
性　　質：油畫

　　1984 年 9 月時「新粒子現代藝術群」成員：蔡昭良、賈漢家、王仁傑、林重光、許添丁、李興隆六人已參加「新繪畫藝術聯盟」的活動。1984 年 10 月「新粒子現代藝術群」於文化大學華岡博物館舉行首展，1985 年 2 月聯展第二次。

《第一畫刊》刊登「新粒子現代藝術群」林重光參加「1985年新繪畫大展」作品。

滾動畫會

團體名稱：滾動畫會
創立時間：1984.2
主要成員：管振輝、柯燕美、陳艷皇、陳艷貞、郭津珍、陳秀蘭、黃淑芳等人。
　　　　　之後陸續加入：王宗顯、林正盛、黃仲成、蔡宗芬、陳高暉、林世
　　　　　聰、黃世強、林蔭棠等人。
地　　區：高雄市
性　　質：多元媒材

　　由葉竹盛畫室（大葉畫室）學生籌組，創會成員為：管振輝、柯燕美、陳艷皇、陳艷貞、郭津珍、陳秀蘭、黃淑芳等人，於 1984 年 2 月組成「滾動畫會」。該會以「解放材質，解放自己來表達自我對色彩、造型、空間的感知」為創立宗旨。

　　1985 年 2 月 23 日於高雄市立圖書館舉行「滾動畫會起點展──從實驗→創作」。1986、1987 年該會發表「滾動新表現展」於高雄市立圖書館、金陵藝術中心及市立社教館。1992、1993 年發表「滾動多媒體展」於高雄市立社教館。1995 年發表「滾動多媒體展」於臺北中央圖書館臺灣分館。1996 年發表「臺灣櫥窗──滾動畫會聯展」於高雄炎黃畫廊。1997 年發表「還我本色──滾動畫

2002年於臺南市文化中心發表「視覺與觸覺機能轉換」聯展，前排由左依序：林侑瑩、林正盛、陳隆興、管振輝（左4），後排由右依序：柯燕美、陳艷貞、王宗顯（妻）、王宗顯、林世聰、陳高暉、蔡宗芬、陳艷皇、陳艷淑、蘇信義（右10）。（滾動畫會提供）

會聯展」於高雄新濱碼頭。1998年於高雄市文化中心第二文物館聯展。
1999年於新濱碼頭發表「1999世紀末大聯展PART1／PART2」。
2002年於臺南市文化中心第一藝廊發表「視覺與觸覺機能轉換」聯展。
2003年成員蔡宗芬、陳艷皇、陳高暉、管振輝及林正盛，以接力方式
在高雄豆皮文藝咖啡館，以「勞動藝術」為題發表個展。2005年於高
雄市立美術館發表蔡宗芬、陳艷皇、陳高暉、管振輝「流徙與定位滾動
四人展」。2008年於高苑藝文中心發表「游離與定著──滾動的存在
狀態」聯展。

2005年蔡宗芬、陳艷皇、陳高暉、
管振輝「流徙與定位滾動四人展」
請柬。

右上圖：1996年「臺灣櫥窗──
滾動畫會聯展」於炎黃畫廊，前排
由左依序：林世聰、管振輝、林正
盛、王宗顯；後排由右依序：陳高
暉、蔡宗芬、陳艷貞、陳艷皇、柯
燕美。

右下圖：1985年2月「滾動畫會起點
展──從實驗→創作」請柬。（滾
動畫會提供）

展覽地點：高雄市立美術館B01展覽室
展覽期間：94/10/13～94/11/13
參展人：陳艷皇 蔡宗芬 陳高暉 管振輝
財團法人 國家文化藝術基金會 贊助
National Culture and Arts Foundation

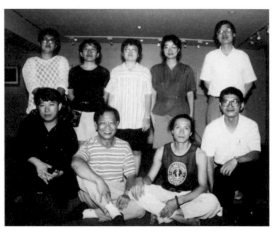

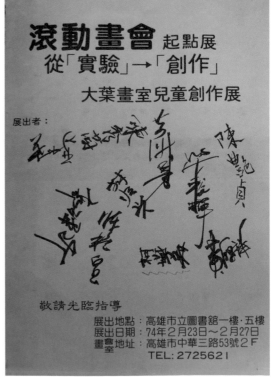

滾動畫會 起點展
從「實驗」→「創作」
大葉畫室兒童創作展

展出者：
陳艷貞圓

敬請光臨指導
展出地點：高雄市立圖書館一樓‧五樓
展出日期：74年2月23日～2月27日
畫室地址：高雄市中華三路53號2F
TEL：2725621

屏東縣畫學會

團體名稱：屏東縣畫學會
創立時間：1984.4.14
主要成員：莊世和、陳朝平、林謀秀、藍奉忠、高業榮、陳國展、李進安、陳英文等人。
地　　區：屏東縣
性　　質：油畫、膠彩、版畫、彩墨、水墨等。

莊世和，〈山〉，
油彩，25×33.5cm，
1990。

　　莊世和與核心成員因理念不同離開「屏東縣美術協會」。1984年4月14日，創始會員莊世和、陳朝平、林謀秀、藍奉忠、高業榮、陳國展、李進安、陳英文等人，以「團結屏東縣藝術界熱心人士，推展美育，舉辦各項畫展，發揚中華文化藝術」為宗旨，於屏東縣黨部舉行「屏東縣畫學會」成立大會。1984年5月於屏東縣立文化中心藝術館舉辦「屏東縣畫學會」首屆會員聯展。其會員後增為三十二人，幾乎涵蓋屏東縣重量級之藝術家。

異度空間

團體名稱：異度空間
創立時間：1984.8.17
主要成員：林壽宇、葉竹盛、莊普、程延平、陳幸婉、胡坤榮、裴在美、張永村、魏有蓮等人。
地　　區：臺北市
性　　質：多元媒材

　　林壽宇率領國內八位藝術精英：葉竹盛、莊普、程延平、陳幸婉、胡坤榮、裴在美、張永村、魏有蓮，於 1984 年 8 月 17 日在春之藝廊舉行「異度空間──空間的主題，色彩的變奏展」，而「異度空間」乃成為九人所籌劃展覽團體的代稱。羅門於《中國時報》發表藝評，認為「異度空間」展將繪畫平面性，朝向「Ｎ度超越性空間」無限延伸，「佔領更自由廣闊的視覺空間」，「創造異於畫布所給出的視覺美感」。而參展者張永村則說，「異度空間」是想突破現代生活中逐漸被模型化的生活空間，純粹是個人對宇宙觀的認識和實際生活體驗的表達。

1984年8月，林壽宇（左2）與年輕藝術精英於春之藝廊舉辦「異度空間」展時合影。

上圖：1984年，胡坤榮在「異度空間」展的作品〈爵士搖擺〉。

下圖：葉竹盛，〈異度空間展作品〉，鐵絲網，異度空間。

團體名稱：新繪畫藝術聯盟
創立時間：1984.9.16
主要成員：蘇新田、吳進煌、許懷賜、蔡良飛、董振平、盧怡仲、楊茂
　　　　　林、吳天章、陳文祥、陸先銘、張慶嵐、江明憲、蔡志榮、
　　　　　傅慶豐、楊智富、楊明國、李明道、陳彥初、梁平正、孫立
　　　　　銓、廖瑞章、蔡昭良、王仁傑、林重光、賈漢家、許添丁、
　　　　　李興龍、陳瑞文、何瑞卿、傅鶴薰等人。
地　　區：臺北市
性　　質：油畫

　　1984 年 9 月 16 日，蘇新田等師大學友，以及蘇新田任教於協和高
中的學生，結合「101 現代藝術群」、「笨鳥藝術群」、「臺北前進者
藝術群」、「新粒子現代藝術群」部分成員共三十一人，於南畫廊成立
「新繪畫藝術聯盟」。「新繪畫藝術聯盟」結合了中、青兩代畫家，聯
盟中有 1960 年代活躍於現代藝術畫壇的「畫外畫會」成員，以及近年
來崛起的年輕輩畫家。此聯盟汲取 1980 年代世界新思潮精神，強調本
位文化、民族意識及傳統的力量，凝聚集體的意念，提出以「本土新藝
術」為發展方向。

　　成立第一年即擬訂該年度的活動為：10 月 2 日於文化大學華岡博
物館舉辦「新粒子現代藝術群首展」，10 月 7 日配合展覽舉行「新繪
畫欣賞及討論會」；11 月「笨鳥藝術群」舉辦「新藝術發表會」；12
月 16 日「101 現代藝術群」於南畫廊舉行「101 新圖式三人聯展」，
展覽期間舉辦新繪畫的介紹與討論會。1984 年 12 月 12 日至 1985 年 2
月 16 日，「新繪畫藝術聯盟」在南畫廊舉辦六次聯展，希望能展示新
繪畫的創作觀，及多重面貌與風格，以作品詮釋青年藝術家對新思潮的

1984年新繪畫藝術聯盟部分成
員合影。

認識與審視。1985年8月3日，「新繪畫藝術聯盟」於臺北市立美術館舉行「1985年新繪畫大展」，展出成員包括：「互動畫會」、「101現代藝術群」及「新粒子現代藝術群」中的十六位藝術家，他們提出「人性論」及四個主要創作重點：歷史閱讀、美術史閱讀、表徵大眾文化及多重語彙敘述，自許不當「孤芳自賞者」，要當新繪畫「搶灘、建堡的尖兵」。

1985年「新繪畫藝術聯盟」於臺北市立美術館舉行「1985年新繪畫大展」請柬。

吳天章，〈關於蔣經國的統治〉，布上油畫，310×360cm，1990。（吳天章提供）

團體名稱：華岡現代藝術協會
創立時間：1984.9.20
主要成員：陸先銘、陳文祥、蕭文輝、蘇旺伸、吳光閭、葉子奇、何瑞
　　　　　卿、梁平正、廖木鉦、楊塗能、陳瑞文、楊智富等人。
地　　區：臺北市
性　　質：油畫

1984年9月20日「華岡現代藝術協會」成立。1984年稍後，許坤城、翁美娥、盧怡仲、楊茂林、吳天章、鄭建昌、李民中等人亦加入為會員。感嘆藝壇「吹、拉、捧」的藝評文充斥，「華岡現代藝術協會」成員希望能「自墾自的園地」，「說出心底的話」，「闢墾一塊可供中國藝術家馳騁的沃土」，乃於1985年3月1日創刊《山風》藝術報紙，並由陸先銘、陳文祥擔任主編，協會成員相繼抒發創作意念，報導或評論當代藝術家之創作，以及對藝壇時事發表評論等。

1985年3月1日，華岡現代藝術協會《山風》創刊號。

山風

第四期

素描縱橫談
——從語言學的角度看定義問題

梅丁衍

這是漫畫！　　這是素描！

1985年12月，《山風》第4期，刊載在美國紐約求學梅丁衍所發表〈素描綜橫談〉。

1985年9月2日，華岡現代藝術協會第二次會員大會於臺北老大昌西餐廳。

團體名稱：臺北市西畫女畫家聯誼會（1993年改名「臺北市西畫女畫家畫會」）
創立時間：1984
主要成員：創始會員有：袁樞真、王金蓮、周月坡、汪壽寧、張淑美、周月秀、許清美、李娟娟、王美幸、柯翠娟、王春香、黃紅梅、陳秋瑾等人。新加入會員：林鈴蘭、樂亦萍、席慕蓉、施慧明、林美智、陳曉岡、王為瑩、張碧玲、劉美蓮、陳明玉、黃惠真、許月里、魏淑順、蔡蕙香、楊雪梅、王瓊麗、翁美娥、王素峰、吳美保、劉敏敏、陳淑玲、劉子平、鄭筑華、顏雅薰、高淑惠、汪莉莉、吳妍妍、席淇、李玉慧、林香心、潘麗紅、何清吟、韓秀蓉、林平、陳張莉、郭禎祥、郭香美、王黃麗惠、蔡玉燕、鍾桂英、張鳳謙等人。
地　　區：臺北市
性　　質：油畫、水彩、膠彩。

　　「臺北市西畫女畫家聯誼會」於1982由劉文煒、袁樞真、王金蓮、周月坡、汪壽寧、王美幸、許清美等人籌備會發起。1984年向社會局立案，正式成立，首任理事長為袁樞真，總幹事為李娟娟。1984年「臺北市西畫女畫家聯誼會」應邀參加臺北市立美術館開館展。1985年4月於國父紀念館中山畫廊舉行首次「臺北市西畫女畫家聯誼會」聯展。1986年5月第二次聯展於國父紀念館中山畫廊。1988年更名為「臺北西畫女畫家畫會」，4月於臺北福華沙龍小品聯展義賣活動，12月舉行第五次聯展於彰化文化中心。

2018年，於國父紀念館德明藝廊舉行第40次「藝氣風發，風華再現」會員聯展。

1993 年 6 月第八次聯展於臺中省立美術館，同年重新向臺北市政府社會局申請人民團體立案，改會名為「臺北市西畫女畫家畫會」，並選何清吟為第 1 屆理事長，之後歷任理事長為：王春香、許清美、周月秀、王瓊麗、劉子平、高淑惠、紀美華、王錦秀、謝玲玲及卓淑倩等人。2016 年 11 月 25 日於國父紀念館翠溪藝廊舉行第 37 次「韶光如畫——光陰的物語」會員聯展。2018 年 1 月 9 日於國父紀念館德明藝廊舉行第 40 次「藝氣風發，風華再現」會員聯展。

上、下二圖：
臺北市西畫女畫家畫會第40次「藝氣風發，風華再現」會員聯展海報。

林育州·待航·50F·油彩·2017

謝玲玲·龍洞岬·30F·油彩·2017

卓淑倩·美樂地Melody·50F·油彩·2017

謝蘭英·花語系列
複合媒材·50F·2017

王錦秀·慈祥惠安女
10P·油彩·2017

林玲慧·隨心綻放·10F
油彩·2017

梁惠敏·湖畔夏韻·31x41cm
水彩·2017

劉子平·三坑老街·30P
油彩·2017

展出會員：
王金蓮、周月坡、許清美、王瓊麗、吳美保、劉子平、鄭筑華、高淑惠、吳妍妍、李玉慧、林香心、陳香伶、卓雅宜、陳勤妹、李敏吟、王錦秀、楊鳳珠、謝玲玲、柯美霞、林育州、劉繼蘭、謝蘭英、席淇、許楚璇、林俐、卓淑倩、袁炎雲、范汝宜、江懷珍、林美慧、梁惠敏、鄭小玲、邱秀霞、李曉明、林玲慧、楊佳玲、吳君瑩、李順惠、謝敏惠、林玉葉、鍾光華、黃玉梅、柯智珮、徐玉茹、高麗卿、高麗貞、葉月桂、廖鴻瑞、吳麗玉、劉梓垣、翁晨瑄、蔡許惠蘭、木下眞子、林明燕、諶秋月、李欣諭、汪碧君

三石畫藝學會

團體名稱：三石畫藝學會
創立時間：1984
主要成員：黃磊生、吳廣沛、朱立、林金樹、安淑賢、陳嘉子、黃少
　　　　　貞、曹敏等人。
地　　區：臺北市
性　　質：水墨

　　黃磊生與學生吳廣沛等人於 1984 年創立「三石畫藝學會」，以「弘揚臺灣嶺南畫派，淬礪精進，求新求實」為創會宗旨。該學會於 1993 年 7 月 20 日及 1996 年 12 月 7 日，假國父紀念館中山國家畫廊舉行「三石畫藝學會國畫聯展」。1999 年 4 月 7 日則於國父紀念館逸仙及明德藝廊舉行「中華民國三石畫藝學會師生聯展」。

上圖：1993年「三石畫藝學會國畫聯展」於國父紀念館中山國家畫廊舉行。

下圖：黃磊生，〈四川九寨溝珍珠瀑布〉，水墨、紙，94×190cm，1999。

臺中市
墨緣雅集
畫會

團體名稱：臺中市墨緣雅集畫會
創立時間：1984
主要成員：林進忠、陳佑端、林詠笙、黃朝棟、陳聰海、曾伯祿等人。
地　　區：臺中市
性　　質：水墨（傳統與現代兼具）

　　「墨緣雅集」是1984年由國立臺灣藝術大學美術學院院長林進忠邀集中部藝術家共同組成，而後由陳佑端奔走努力，結合「墨香畫會」成立「臺中市墨緣雅集畫會」，第一任會長為黃明山。成員當年都受教於林進忠，如今已都是畫壇菁英，卓然有成。墨緣雅集因「墨」結緣、以「藝」會友，會員人數二十餘人，各有專精，各具特色，展現多元的水墨創作風格。該畫會以筆墨線條展現精神層面的形質，是心象本能的透露，也是生活經驗的轉化和想像後的緣物寄情。

左圖：
林進忠，〈慈雲祥照〉，水墨，
101×70cm，2010。

右圖：
陳佑端，〈龍洞聽濤〉，水墨，
180×90cm，2013。

該畫會於 1985 年 1 月於臺北名人畫廊舉行「墨緣雅集國畫展」。2014 年 7 月 12 日於臺中大墩文化中心大墩藝廊舉辦「墨緣雅集三十年會員聯展」。2016 年 2 月 20 日於臺中大墩文化中心大墩藝廊舉辦「傳承與創新——墨緣雅集 32 創作展」。2017 年 10 月 21 日「墨緣雅集三十三年會員聯展」於臺中市大墩文化中心舉行。2018 年 4 月 17 日於建國科技大學美術文物館藝術中心舉行「筆情墨意——2018 墨緣雅集畫會聯展」。

左圖：2014年臺中市大墩文化中心大墩藝廊「墨緣雅集三十年會員聯展」海報。
右圖：2017年臺中市大墩文化中心「墨緣雅集三十三年會員聯展」海報。

團體名稱：高雄藝術聯盟
創立時間：1985.3.25
主要成員：張文榮、何文杞、羅清雲、洪根深、陳水財、蘇信義、洪郁
　　　　　大、李俊賢、莊明旗等人。
地　　區：高雄市
性　　質：油畫、水彩、複合媒材、水墨、書法等。

右圖：
羅清雲，〈舞孃〉，水彩，
74×56.5cm，1990。

左圖：
莊明旗，〈兩條腿的動物〉，
水墨、壓克力，107×77cm，
1988。

　　張文榮發起，於 1985 年 3 月 25 日成立「高雄藝術聯盟」，並由張文榮擔任首任會長。該聯盟會員大都為高師大美術系畢業校友，均是現任或曾是各級學校美術教師。1985 年 10 月於高雄市立圖書館舉辦「高雄藝術聯盟小品展」。1991 年 1 月 29 日於高雄文化中心至美軒畫廊舉行「91 高雄藝術聯盟展」。1996 年 8 月於高雄文化中心至美軒舉行「高雄藝術聯盟 12 屆會員年度展」。2015 年於高雄六龜舉辦「315 的春天——高雄藝術聯盟畫會會員展」。

陳水財，〈人頭1994-07〉，壓克力、墨汁，
154×154cm，1994，高雄市立美術館典藏。

高雄師大藝術聯盟1998年展邀請卡正面。（洪根深提供）

170

元墨畫會

團體名稱：元墨畫會
創立時間：1985.3.25
主要成員：周澄、羅芳、黃永川、張俊傑、劉平衡、吳長鵬、沈以正、袁金塔、
　　　　　孫家勤、于百齡、李惠正、陳肆明、黃子哲、呂坤和、呂淑芬、莊連
　　　　　東、李振明、程代勒及蕭巨昇等人。
地　　區：臺北市
性　　質：傳統與當代水墨。

1985年美術節師大美術系教授及畢業生共三十一人組成「元墨畫會」，創會會長為周澄。續任會長為：羅芳、黃永川、張俊傑、劉平衡、吳長鵬、沈以正、袁金塔、李振明、程代勒及蕭巨昇等人。

1987年會長周澄邀約會員與韓國弘益大學「新墨會」締結為姐妹會，並展開交流活動。1988年4月「元墨畫會」於漢城振興院舉辦首次交流展，7月移師至臺北國立歷史博物館展出。日後「元墨畫會」相繼在漢城（首爾）、釜山、江蘇南京、臺北、臺中、桃園、臺南等地舉行會員聯展，共同致力於水墨藝術創作及水墨教育推廣工作。「元墨畫會」遂成臺灣當代水墨發展之核心，更是臺灣當代水墨第一把推手。

上圖：
劉蓉鶯，〈春逸〉，彩墨，60×60cm，2018。

下圖：
莊連東，〈海境秘訪──海境·湧浪〉，彩墨、紙，60×95cm，2018。

左圖：周澄，〈巨壑松泉〉，彩墨、紙，186×94cm，2014。

右上圖：李振明，〈當存在已不再〉，彩墨、紙，114×96cm，2018。

右下圖：林威丞，〈洪荒〉，彩墨、紙，93×70cm，2017。

171
第三波
畫會

團體名稱：第三波畫會
創立時間：1985.4
主要成員：王福東、許自貴、蘇志徹、李俊賢、洪東標、翁清土等人。
地　　區：臺北市
性　　質：油畫

　　1980 年代鄉土運動晚期，聯合報系於報端報導並推展「藝術歸鄉運動」，而 1981 年融合現代與鄉土語彙的先驅席德進辭世，逐漸喚起知識分子與藝術家對保護臺灣環境的意識。原「當代畫會」成員：王福東、許自貴、蘇志徹、李俊賢、洪東標、翁清土等人，於 1985 年 4 月改組成立「第三波畫會」，並於臺北百家畫廊以「污染──關心我們的家園」為題舉行首展。1985 年 6 月在臺灣大學舉辦第二次聯展，並出版《「污染」──關心我們的家園專題展專刊》。年輕藝術家們透過組成藝術團體，反映多元化的臺灣藝壇，同時表達對環保議題的關注。

上圖：
李俊賢，〈無題〉，1988。（李俊賢家屬提供）

下圖：
蘇志徹，〈「無言」系列〉，75×55cm，
碳精、粉彩紙，2008。（蘇志徹提供）

172

超度空間

團體名稱：超度空間
創立時間：1985.5
主要成員：林壽宇、莊普、胡坤榮、張永村及賴純純。
地　　區：臺北市
性　　質：多元媒材、空間裝置。

由林清玄撰文於《時報雜誌》介紹「超度空間展」的文章首頁。（賴純純提供）

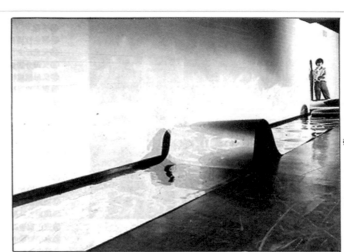

張永村作品

藝文

空間的核爆 / 林清玄

「超度空間」的新精神

去年此時，台北「春之藝廊」推出了一個破天荒的展覽，名為「異度空間」，由幾位年輕的藝術家展示他們對空間獨特的認識，帶來了一個觀念的革新。
今年，他們在觀念上又往前推進一步，展出了「超度空間」，試驗更大的可能性，對於一向在藝術觀念與商業行為之間掙扎的藝術環境，他們更堅強的邁近了藝術的純粹性，值得我們深思。

賴純純作品

不管是運用什麼材料、選擇什麼題材的藝術家，「空間」都是非常重要的，自古以來的藝術家，雖然有許多受限於畫布，但他們無非是在有限的畫布中創造無限的空間，以及在平面的空間裡創造立體的空間。而從事雕塑創作的藝術家，更希望在有限的形體中創造一個無限的視野。

從「異度」到「超度」

可是無論如何努力，空間還是有限的。
空間改造的問題於是成為現代藝術家的新課題，也成為他們一個重要的企圖。國內一群從事現代藝術創作的青年，同樣面臨了此一世界性的課題，去年，在旅英畫家林壽宇的領導下，在「春之藝廊」的支持下，舉辦了一次破天荒的展覽，由於不同於過去的空間觀念，他們把展覽稱之為「異度空間」，融合了色彩、結構、立體、多元材料，使空間有了一個可改變的基礎。

這羣包括林壽宇、莊普、程延平、陳幸婉、張永村、胡坤榮、裴在美等藝術家的實驗性創作，在台北藝術圈引起了相當熱烈的討論。

我們現在回顧去年的「異度空間」卻不免發現一些可惜的問題，一是在整體觀念上沒有充分溝通，顯得有點自說自話，缺乏整體的異度化。二是各自所估價的空間有限，無法找到一個純粹的焦點。三是空間變化的可能性不夠豐富，尚不能完全脫離傳統觀念的束縛。四是人物眾多，無法呈現整齊單純的面貌。

在這維維制之下，「異度空間」固然新奇，空間並沒有因嚴格的搥打與考驗而有大的突破。

莊普、胡坤榮、張永村和甫自美國返臺賴純純等人，於1985年5月之前組成「超度空間」，並於1985年5月在15日在春之藝廊舉行「超度空間——空間、色彩、結構——存在與變化」展，提出思考空間與結構變化的裝置性前衛作品。王秀雄評論「超度空間」展，「企圖打開最低限藝術的僵局，與環境藝術結合再出發，把一個運動空間帶入人的活動空間，應該說又是一個高次元空間的構成」。

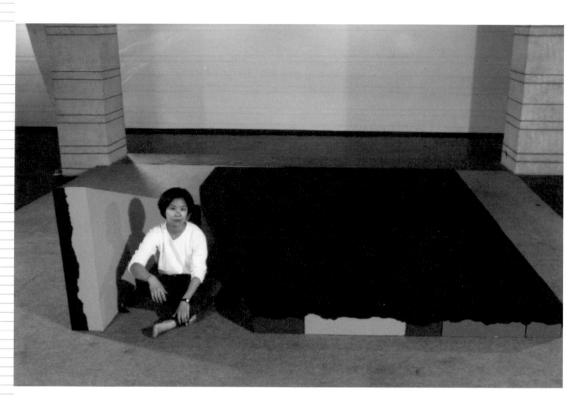

賴純純於超度空間
展覽現場。
（賴純純提供）

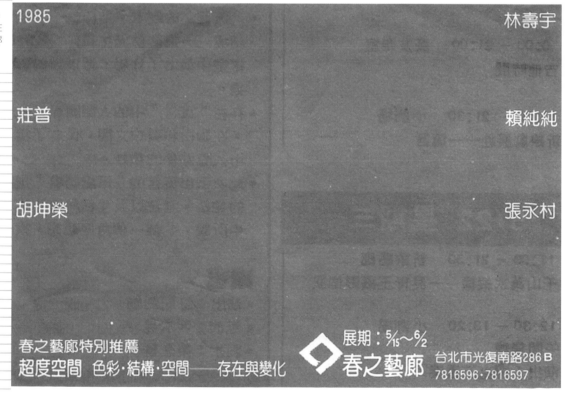

超度空間展「色彩、
結構、空間——存在
與變化」於春之藝廊
展出的請柬。

團體名稱：中國美術協會臺灣省分會臺南縣支會（1993年更名「臺南縣
　　　　　美術學會」，2010年更名「臺南市美術學會」）
創立時間：1985.10.6
主要成員：陳泰元、周博尚、劉靜芳、陳麗玉、鄭惠美、賴秀娥、黃登
　　　　　瑞、洪瓊華等人。
地　　區：臺南市
性　　質：油畫、水彩、水墨、膠彩、書法、攝影、工藝等。

右頁上圖：2017年4月7日，臺南
市美術學會舉辦「古月照津城寫生
展」開幕式。

右頁下左圖：
蔡淑珍，〈莓牆上的仙人掌〉，
水彩，124×97cm。
（臺南市美術學會提供）

右頁下右圖：
洪瓊華，〈心情故事〉，銅雕。
（臺南市美術學會提供）

2012年，臺南市美術學會「臺南百
年好風光展」在新北市文化局新莊
藝文中心展出，會員於開幕會場前
合影。

　　1985年5月1日，王和男號召組織「中國美術協會臺灣省分會臺
南縣支會」，並於在1985年10月6日正式成立，由王和男出任首屆
理事長。接續擔任理事長有：葉敏瑞、王丁乙、侯兩傳、陳泰元、周博
尚、劉靜芳。本學會以「以研究美術、聯絡會員情感、提升社會藝術生
活」為宗旨，每年舉辦美術研究藝文賞析、寫生活動，編輯出版有關美
術研究資料及刊物，定期舉辦美術展覽會，並配合政府舉辦各項社教美
術比賽活動。1993年12月10日依內政部修訂人民團體法，更名為「臺
南縣美術學會」。2010年12月12日，因應縣市合併，更名為「臺南
市美術學會」。

175

互動畫會

團體名稱：互動畫會
創立時間：1985.10
主要成員：蘇新田、董振平、蔡良飛、何和明、吳進煌、陳建良、
　　　　　許懷賜、張正仁。
地　　區：臺北市
性　　質：油畫、水彩、版畫。

左上圖：「互動畫會」1985年於國
產藝術中心舉行首展專輯封面。

左下圖：陳秀娟主編《互動畫會》
內頁介紹藝術家何和明、吳進煌。

右圖：
陳建良，〈瑜珈〉，油彩、畫布，
116.5×116.5cm，1974。
（陳建良提供）

　　1985年，「畫外畫會」一些舊成員，為了延續「畫外畫會」的創
作精神，乃由師大畢業的蘇新田、董振平、蔡良飛、何和明、吳進煌、
陳建良、許懷賜、張正仁等人成立「互動畫會」。「互動畫會」不僅要
求原創，更重視與環境的互動，和對人類生命趨勢的觀察及創見。「互
動畫會」在創作上從西洋繪畫思潮中尋求異變的新形式，在內容上則注
入中國文化的特質，以彌補高度科技文明所帶給人們空虛的心靈。1985
年10月5日「互動畫會」於國產藝術中心舉行第一次聯展。1987年7
月舉行第二次聯展。

美術團體：臺北畫派
創立時間：1985
主要成員：楊茂林、蔡良飛、盧怡仲、吳天章、倪再沁、陳文祥、劉錦
　　　　　紗、陸先銘、蔡志榮、裴啟瑜、莊雅棟、郭維國、連建興、
　　　　　柯瑞卿、梁平正、李明道、潘麗紅、陳彥初、楊仁明、賈漢
　　　　　家、許添丁、許淑卿、周沛榕、楊智富、王仁傑等人組成。
地　　區：臺北市
性　　質：油畫

　　1985 年夏天，多位北部前衛藝術家整合了 1982 年以來文化大學美術系歷
屆畢業生所成立的藝術團體，包括：「101 現代藝術群」、「笨鳥藝術群」、「臺
北前進者藝術群」、「新粒子現代藝術群」、「華岡現代藝術協會」，以及不全
是文化美術系成員的「新繪畫藝術聯盟」等團體，組成「臺北畫派」，並推舉楊
茂林擔任首屆會長。

　　「臺北畫派」是屬於地域性畫風的名稱，有如韓國首都的「漢城畫派」，代
表本土現代藝術家的自信，也象徵由地域性跨入國際性的膽識。畫派成員主張對
國際現代藝術潮流須迅速反應，強調作品精神理念的詮釋與審視，而非僅是浮面
形式橫的移植，這乃是「臺北畫派」創會宗旨。1985 年 8 月 17 日「臺北畫派」
首展於國產汽車公司藝術展示中心。1986 年 9 月 3 日於臺北市立美術館舉行
「一九八六風格 22 展」。1992 年臺北畫派則於伊通公園舉行「關心臺灣公益海

左、右二圖：楊茂林，〈命運第一
局成敗論〉，油畫，193×390cm，
1985。（楊茂林提供）

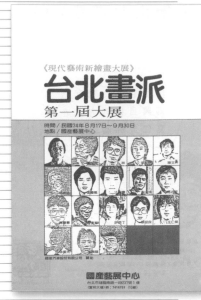

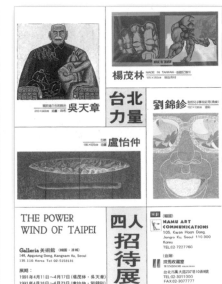

上左圖：「臺北畫派第1屆大展」廣告。

上中圖：1991年7月，「臺北畫派」六位成員之「臺灣後現代繪畫六人展」海報。（悍圖社提供）

上右圖：1991年4月，韓國首爾Namu Art Communication邀請「臺北畫派」四位成員至首爾舉行「The Power Wind of Taipei四人招待展」。（悍圖社提供）

下圖：「臺北畫派第1屆大展」畫冊封面。

報展」，並於 6 月 6 日在臺北市立美術館舉行「臺灣力量展」。

　　1980 年代「臺北畫派」成員均以平面、具象的形式為主，作為本土前衛藝術的根基。1990 年代多元創作風貌蜂擁雲起，「臺北畫派」乃改弦更張，尊重多重語彙，多樣族群，但仍堅持扮演本土審視與批判的角色，即時反應與檢視臺灣社會現況與人文精神。故於即將邁入創立十週年時，策劃一系列主題展，清晰呈現個人創作理念，並拉近與觀眾的距離。1993 年 6 月 12 日特地假臺北市立圖書館三民分館，舉行「臺北畫派 '93 系列展 I ——認識自己」。1994 年 10 月分別在民生畫廊及臺北師範學院藝術館舉辦「臺北畫派聯展——進入群眾」。1997 年「臺北畫派」宣告解散，並於隔年另組「悍圖社」。

吳天章，〈啊，我進入了冥界〉，
130×93cm。（吳天章提供）

倪再沁，〈紅色的房子〉，油畫，
130×162cm，1985。
（倪再沁家屬提供）

臺北畫派年表	
1985 夏天	以文化大學美術系為主的多位北部地區前衛藝術家組成「臺北畫派」，並推舉楊茂林擔任首屆會長。
1985.8.17	「臺北畫派」首展於國產汽車公司藝術展示中心。
1986.9.3	於臺北市立美術館舉行「1986 風格 22 展」。
1989.3.4	正式以「臺北畫派」為名，於臺北市立美術館舉行「臺北畫派大展」。
1991.4.11	韓國首爾 Namu Art Communication 邀請「臺北畫派」成員：楊茂林、吳天章（4 月 11-17 日），及盧怡仲、劉錦珍（4 月 18-23 日）四人於首爾 Galleria 美術館舉行「The Power Wind of Taipei 四人招待展」。
1991.7.6	帝門藝術中心邀請「臺北畫派」成員：盧怡仲、劉錦珍、楊茂林、郭維國、蔡志榮、裴啟瑜六人舉行「臺灣後現代繪畫六人展」。
1992.6.6	「臺北畫派」於臺北市立美術館舉行「臺灣力量──臺北畫派」展。
1992	於伊通公園舉行「關心臺灣公益海報展」，並於臺北市立美術館舉行「臺灣力量展」。
1993.6.12	於臺北市立圖書館三民分館，舉行「臺北畫派 '93 系列展 I ──認識自己」。
1994.10	分別在民生畫廊及臺北師範學院藝術館舉辦「臺北畫派聯展──進入群眾」。
1996.10	「臺北畫派」十三位成員受邀參加臺北市立美術館「1996 臺北雙年展：臺灣藝術主體性──認同與記憶」。
1997	「臺北畫派」宣告解散。

團體名稱：三藝畫會
創立時間：1985
主要成員：任博悟、郭晴岩、黃智茂、戴武光、徐仁崇、史新年、吳逢春、謝桂齡、張夢雨、丘美珍、呂方生、汪志義等人。
地　　區：桃園中壢
性　　質：水墨、書法。

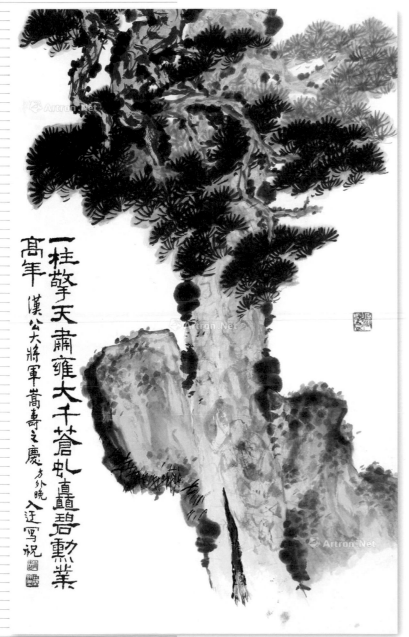

　　入迂上人任博悟為蕭謙中、齊白石的弟子，以四君子、山水小品最為著名。1979年移居中壢圓光禪寺，並於1985年與桃園縣內詩人、書畫家籌組「三藝畫會」，相約以詩文書畫酬唱切磋。1985年10月「三藝畫會」於中壢藝術館舉行第一次聯展，並於10月31日作現場揮毫示範活動。1986、1987年又各辦了兩次聯展，之後「三藝畫會」似乎就停止公開活動。

左圖：
任博悟，〈柏石圖〉，83×52.5cm，彩墨、紙。

右圖：
1985年，「三藝畫會」第一次聯展在中壢藝術館現場揮毫。
（徐仁崇提供）

團體名稱：中華新藝術學會
創立時間：1985
主要成員：郭軔、劉洋哲、陳銀輝、陳忠藏、王攀元、李朝進、李焜
　　　　　培、楊興生等人。
地　　區：臺北市
性　　質：油畫、水彩。

　　由韓國國家畫院院士柳景埰教授，日本亞洲藝術家協會日本委員會會長邱吉資夫，與臺灣國立臺灣師範大學郭軔教授，共同發起組成「亞洲國際美術展覽會」。該國際美展是東方藝術交流的基石，透過彼此竭誠合作、切磋，進而成為亞洲現代藝術家薈萃的國際性美展。第1屆「亞洲國際美術展覽會」是由韓民柳景埰教授策劃，並於韓國首爾展出，成果豐碩。臺灣部分由郭軔、劉洋哲、陳銀輝、陳忠藏、王攀元、李朝進、李焜培、楊興生等人，於1985年組成「中華新藝術學會」，郭軔出任首屆會長，創會宗旨即為舉辦亞洲國際美展，致力於藝術教育與國際藝術的交流。

　　1986年舉行「中華新藝術學會會員展」於臺北第七畫廊。第2屆「亞洲國際美術展覽會」即由「中華新藝術學會」策劃，並獲得「太平洋文化基金會」之鼎力支持，於1987年5月9日在國立歷史博物館舉行。2014年2月24日，第28屆「亞洲國際美術展覽會」假金門文化園區歷史民俗博物館展出。本屆共計有臺灣、韓國、日本、香港、菲律賓、新加坡、泰國、蒙古、馬來西亞等九個國家與地區美術家參展，國內共有五十四位藝術家代表參展，包括有：郭軔、顧重光、李錫奇、李奇茂、楊林，以及黃世團、吳鼎仁、呂坤和、董皓雲、蔡儒君等金門縣籍藝術家參展。2017年2月13日於淡江大學文鎵藝術中心舉行「2017亞洲國際美術展覽會臺灣委員會會員展」。

郭軔，〈幾何抽象〉，油彩、紙，
38.5×54cm，1971。

181
南陽人體畫會

團體名稱：南陽人體畫會（後更名「南陽美術協會」）
創立時間：1985
主要成員：吳懇成、陳俊州、林智信、葉志德、周奕民等人創會，新加入成員：
　　　　　陳信宏、黃逸稜、施珍瑛、蔡淑珍等人。
地　　區：臺南市
性　　質：油畫、水彩、水墨、書法、雕塑、攝影及複合媒材裝置藝術。

2018年7月13日，臺南文化中心第二藝廊「南陽美術協會會員聯展」海報。

　　1985年一群對人體寫生有研究興趣的畫家：林智信、葉志德、周奕民、陳俊州、洪啟元、吳懇成、蕭瓊瑞等人，在曾培堯畫室成立「南陽人體畫會」。當天即在成功國小林智信老師美術教室慶祝，並由吳懇成擔任首任會長。1986年及1987年「南陽人體畫會」於臺南市文化中心舉辦人體畫展。1987年更名為「南陽美術協會」。十年後，於1995年立案改名為「臺南市南陽美術協會」，由陳俊州擔任第1屆理事長，重申創會宗旨為「期待美術的光芒由臺南發光發熱」。2018年7月13日「南陽美術協會會員聯展」於臺南文化中心第二藝廊。

1997年南陽美展會員合影。

嘉仁畫廊

團體名稱：嘉仁畫廊（替代空間）
創立時間：1985
主要成員：林鉅、梁正平、陸先銘等人。
地　　區：臺北市
性　　質：行為藝術、油畫等。

　　水墨畫家陳嘉仁於 1985 年在臺北市南京東路成立「嘉仁畫廊」，此為一純屬實驗性藝術探討空間，以決裂性的一把刀作為畫廊標誌。1985 年「嘉仁畫廊」先替「息壤」成員林鉅舉行「純繪畫實驗閉關九十天」展。林鉅將自己關在玻璃屋中長達 90 天，以苦行、內省的方式激發內在潛能，進行一場表演與繪畫結合的創作實驗。「嘉仁畫廊」接著又舉辦「笨鳥藝術群」成員梁平正「首部即興繪畫」個展，以及替「華岡現代藝術協會」成員陸先銘舉辦「藍色的驚悸」展。「嘉仁畫廊」栽培了幾位重要的藝術家，雖然成立的時間很短，但對推動臺灣現代藝術扮演開路先鋒的角色。

陸先銘「藍色的驚悸」展於嘉仁畫廊。（陸先銘提供）

184
大臺中
美術協會

團體名稱：大臺中美術協會
創立時間：1986.1.3
主要成員：黃朝湖、許輝煌、王家農、袁金塔、周志富、胡惇崗、林俊寅、王
　　　　　雙寬、陳良展、熊宜中、黃榮輝、楊成愿、廖純媛、趙小寶、施並
　　　　　錫、鄭佩英、蕭進興、黃昭雄、謝棟樑、徐畢華、謝赫暄、陳春明等
　　　　　七十一人共同組成。
地　　區：臺中市
性　　質：水墨、書法、水彩、油畫、膠彩、雕塑、工藝、裝置藝術等。

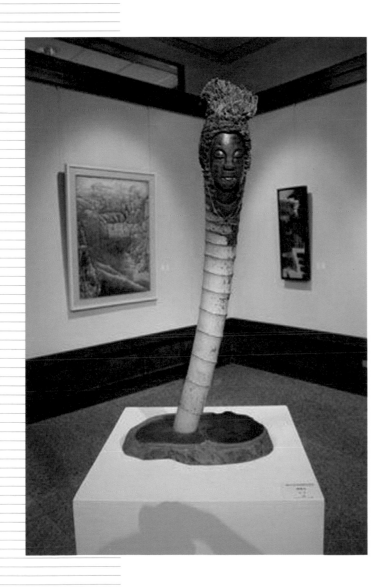

2013年大臺中美術協會第28屆美展展覽現場。

　　由黃朝湖發起，於 1986 年 1 月 3 日
創立「大臺中美術協會」，首任會長為陳
春明，總幹事為廖坤崧。該會以「促進國
際美術交流活動，提昇美術創作水準」為
創會宗旨。每年在臺中市各藝文機構展出
外，並多次在日本、韓國、新加坡及中國
等國家舉辦國際文化交流美展。

　　1988 年 10 月 8 日「大臺中美術協會」
參加第 1 屆「亞洲美術協會聯盟美展」於
臺灣省立美術館。2013 年 6 月於臺中市
港區藝術中心舉辦「臺中市大臺中美術協
會第 28 屆美展」。2017 年 6 月 3 日於臺
中市大墩文化中心大墩藝廊舉行第 32 屆
「臺中市大臺中美術協會美展」。

息壤

團體名稱：息壤
創立時間：1986.4之前
主要成員：陳界仁、高重黎、林鉅、王俊傑、王尚吏、陸先銘、麥人
　　　　　傑、邵懿德、倪中立共九人。
地　　區：臺北市
性　　質：油畫、攝影、數位藝術、錄影創作、動畫。

　　1980年代臺灣政治、社會急遽變動，因戒嚴而壓制的反體制抗爭聲浪與行動，逐漸隨著民主開放浪潮而有鬆動的現象。解嚴前一年（1986），陳界仁（原名陳介人）、高重黎、林鉅、王俊傑、王尚吏、陸先銘、麥人傑、邵懿德、倪中立九人，於4月之前組成「息壤」。《山海經・海內經》記載：「洪水滔天，鯀竊帝之息壤以堙洪水，不待帝命」。郭璞《山海經注》說：「息壤者，言土自長息無限，故可以塞洪水也」。依據傳說，「息壤」是可以自動生長的土壤，此美術團體取古代傳說取名為「息壤」，目的是期許能擁有自由解放、反抗體制的創作空間，並以直接表達的手法，進行具有批判性的前衛藝術創作。

　　1986年4月「息壤」首次於臺北東區廢棄公寓策劃體制外展覽。1986年「息壤2」於臺北南區地下室展覽。1991年「息壤3」於臺北西區地下室展出。1996年8月於大未來畫廊舊址舉辦「息壤第四次聯展」。1999年於大未來畫廊舉辦「息壤第五次聯展」。2001年舉辦回顧展。「息壤」部分成員以影音、攝影為媒介，並與劇場及黨外人士頻繁接觸，或加入實驗劇的創作與表演。其創作表現常以非主流藝術形式，或採地下化展演型態、實驗性創作型態，開創臺灣錄影藝術、科技藝術及表演藝術的先河。

陳界仁，
〈瘋癲城〉
雷射感光於相紙，
225×300cm，
1998。
（陳界仁提供）

林鉅，
〈戊辰年之屍〉，
162×240cm，
1999。
（林鉅提供）

186

中部雕塑學會

團體名稱：中部雕塑學會（後改名「臺中市雕塑學會」）
創立時間：1986.4.6
主要成員：王水河、陳松、陳庭詩、鐘俊雄、謝棟樑、蔡榮祐、余燈
　　　　　銓、李明憲、黃映蒲、謝以裕、邱泰洋、陳定宏、李文武、
　　　　　柯錦中等人。
地　　區：臺中市
性　　質：雕塑（傳統與現代兼具）

　　王水河、陳松、陳庭詩、鐘俊雄、謝棟樑、蔡榮祐等知名雕塑家於
1986 年 4 月 6 日於臺中市文英館成立「中部雕塑學會」，推選王水河
擔任首屆理事長，並於 1986 年 11 月 8 日假臺中市文英館舉行第 1 屆「中
部雕塑學會會員聯展」。1988 年正式登記立案，更名為「臺中市雕塑
學會」。

　　1989 年 11 月 18 日在臺中市文化中心舉行第 4 屆「中部雕塑學會
會員聯展」。1993 年 11 月 17 日假臺中市文化中心舉行第 8 屆「中部
雕塑學會會員聯展」。2017 年 9 月 8 日在臺中大墩文化中心大墩藝廊
及動力空間，同步展出臺中市雕塑學會「雕形‧塑意卅一特展」。

　　歷屆理事長包括：王水河、陳松、謝棟樑、李明憲、黃映蒲、余燈
銓、謝以裕、邱泰洋、陳定宏、李文武及柯錦中等人，皆戮力經營，使
得雕塑藝術薪火綿延不絕。

1986年，第1屆「中部雕塑展」，
會員於臺中文英館展覽廳合影。

1993年，中部雕塑學會成員攝於人體雕塑研習營。

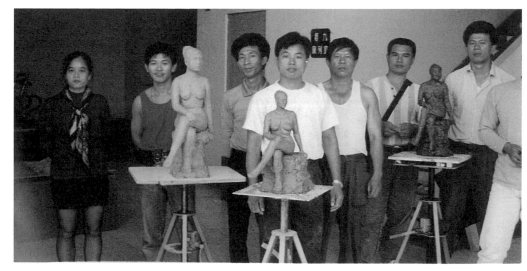

2017年，臺中市雕塑學會三十一週年「雕形‧塑意卅一特展」，創會會長王水河（右2）展出〈裸女〉一作，與現任理事長柯錦中（左2）等人合影。

1993年，臺中市雕塑學會協辦臺中市第1屆「露天大型雕塑展」。

團體名稱：桃園縣美術協會
創立時間：1986.8.9
主要成員：賴傳鑑、何恆雄、曾現澄、戴武光、陳宗鎮、陳俊卿、蔡水
　　　　　景等人。
地　　區：桃園縣（市）
性　　質：書法、國畫、雕塑、油畫、水彩、版畫、漫畫、金石篆刻、
　　　　　攝影、美術設計、美術教育、膠彩、工藝、多元媒材等。

何恆雄，〈波〉，大理石，
60×40×10cm，2001。
（何恆雄提供）

　　1986 年 8 月 9 日由桃園縣內知名藝術家賴傳鑑、何恆雄、曾現澄
等人正式創立「桃園縣美術協會」。該會以「研習美術理論、策論美術
創作、推行美術教育、出版美術書刊」為創會宗旨，並定期舉辦會員美
術展覽會，以資互相觀摩切磋，增進美術素養，加強社會對美術之重視，
期提高社會大眾研習美術之風氣。

左圖：戴武光，〈東籬佳色〉，
水墨、紙，130×68cm，1981，
國立臺灣美術館典藏。

右圖：陳宗鎮，〈北橫道上〉，水
墨、紙，300×150cm，1989，
戚宜君收藏。（陳宗鎮提供）

189
中國美術協會澎湖縣支會

團體名稱：「中國美術協會」澎湖縣支會（1993年更名「澎湖縣美術協會」）

創立時間：1986.8.10

主要成員：王旭松、葉永和、林龍吉、林龍秋、葉龍輝、呂萬傑、黃春鶯、呂英輝、鄭美珠、王吳月、鄭國泰、戴子江、謝祖銳、韓俊淑、藍重吉、藍順石等人。

地　　區：澎湖縣

性　　質：西畫、國畫、書法、攝影、設計。

　　1986 年初在澎湖縣立文化中心李主任支持與鼓勵下，召集澎湖縣美術界同好成立籌備會，並於同年 8 月 10 日正式成立「中國美術協會澎湖縣支會」。該會以「研究美術，提高美術創作風氣，團結本縣美術人士，推廣美育，舉辦各校有關美術活動，聯絡會員情感」為宗旨。首任理事長為王旭松，同時聘請陳俊州、謝榕青與林玉山為顧問。

　　該會每年舉辦會員聯展及個展，並參與地方、民間社團委辦美術活動，如寫生比賽、彩繪大地等。1990 年 6 月 5 日及 1992 年 7 月 26 日，於澎湖縣立文化中心中興畫廊舉辦會員聯展。之後每年都在中興畫廊舉行會員聯展。1993 年 2 月 16 日更名為「澎湖縣美術協會」。

2015年11月7日，澎湖縣美術協會「美術家精彩作品展」於國家寶藏博物院請柬。

團體名稱：SOCA現代藝術工作室（Studio of Contemporary Art）
創立時間：1986.10.10
主要成員：賴純純、莊普、胡坤榮、葉竹盛、張永村、盧明德、郭挹
　　　　　芬、魯宓等八人成立，後來加入成員有：蕭麗虹、陳張莉、
　　　　　王智富、黃文浩、陳慧嶠、劉慶堂等人。
地　　區：臺北市
性　　質：環境、裝置、錄影等多媒體創作。

　　解嚴前一年，自由的思潮瀰漫，前衛年輕的藝術家：賴純純、莊
普、胡坤榮、盧明德、葉竹盛、張永村、郭挹芬、魯宓等八人，主張擁
有創作的自由及話語權表達藝術的自主性，乃於 1986 年 10 月 10 日成
立「SOCA 現代藝術工作室」，捍衛藝術的尊嚴。SOCA 秉持著藝術與時
代互動的精神，給予官方無法滿足的展覽空間需求，開放具有創新實驗
精神的藝術工作室，藉此鼓勵年輕藝術家致力於前衛多元媒體的創作。

　　1986 年 10 月 10 日，「SOCA 現代藝術工作室」以「環境‧裝置‧
錄影」為開幕首展。該展以裝置、錄影手法，探討人類環境變遷的歷程
與後果。八位藝術家手法不同、風格迥異，探索前衛藝術在形式、內容
發展的各種可能性，彰顯 SOCA 集體尋求藝術語彙策略性調整的企圖心。
1987 年 SOCA 與瑞士瑪利安基金會合作進行國際藝術家交換駐村交流計
畫，同年於臺北市立美術館辦「即興藝術——實驗藝術、行為與空間展
覽」。1994 年 SOCA 與舊金山史丹佛大學、加州州立大學、藝術與工藝

左圖：1994年SOCA與舊金山史丹
佛大學、加州州立大學、藝術與工
藝大學等校的教授及藝術家，協力
辦理「WORKSHOP——美術創作密
集課程」宣傳照。（賴純純提供）

右圖：SOCA開展時合影。後排左
起：魯宓、瑞士藝術家Martin、賴
純純、林壽宇、張永村；前排左
起：陳力臣、莊普、賴瑛瑛。（賴
純純提供）

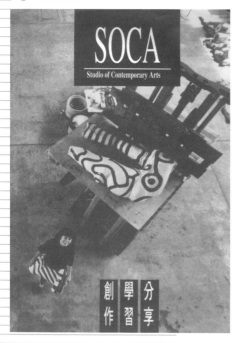

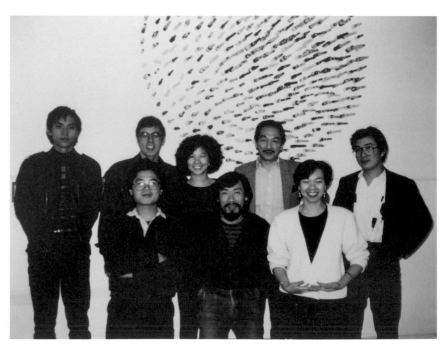

大學等校的教授及藝術家，協力辦理「WORKSHOP——美術創作密集課程」，返臺後舉辦「限無限」成果展。1995年以「95行動工作室」之名，辦理「基本教慾」系列活動，並於建國北路「現代啟示錄」啤酒屋（SOCA I 原址），進行「基本教慾展」，以裝置、身體演出、行動繪畫及音樂型態等表現創作意念。1998年公開向年輕藝術家徵選展覽作品，並由張元茜、徐文瑞、江衍疇擔任評審與策展人，選出邱信豪、陳正才、彭弘智三人於 SOCA 舉辦個展。

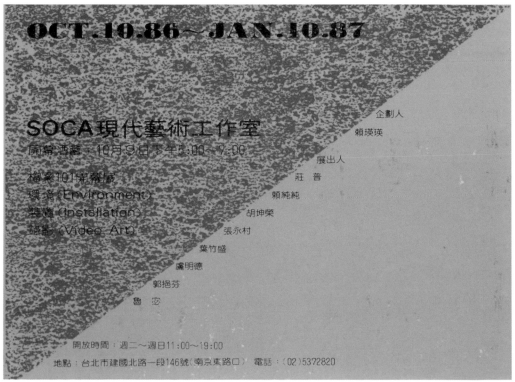

191

澄星畫會

團體名稱：澄星畫會
創立時間：1986
主要成員：曾現澄、傅彥熹、謝菊妹、黃瑞珍、陳皎從、傅芳淑等人。
地　　區：桃園縣
性　　質：水彩

桃園地區藝術家傅彥熹、謝菊妹、黃瑞珍、陳皎從、傅芳淑等人，皆為縣內知名水彩畫家曾現澄的學生，於 1986 年與曾現澄合組「澄心畫會」，取「澄心見性、怡情養性」之意涵。1990 年改名為「澄星畫會」。「澄星畫會」最初由曾現澄擔任繪畫教學工作，曾氏臺北師範畢業後即返鄉任教，培育出多位縣內傑出藝術家。1999 年起，「澄星畫會」交棒給傅彥熹迄今。傅氏以扎實嚴謹教學態度，擴增會員對繪畫媒材的掌握與運用，並對造型、結構、空間等作深度的探討。

「澄星畫會」於 1990 年 9 月 19 日假桃園縣立文化中心舉行首展。1992 年 8 月 19 日在桃園縣立文化中心舉辦第 2 屆畫展。1994 年 7 月 27 日在桃園縣立文化中心舉辦第 3 屆畫展。1997 年 11 月 20 日在桃園縣立文化中心舉辦第 4 屆聯展。2006 年 12 月 20 日改在中壢藝術館舉辦第 5 屆聯展。2016 年 10 月 26 日則假中壢藝術館舉辦第 6 屆聯展。

上圖：曾現澄，〈鄉間景色〉，水彩、紙，
53×77cm，1998。（曾現澄提供）

下圖：傅彥熹，〈龍潭晨曦〉，油彩、畫布，
45.5×53cm，1998。（傅彥熹提供）

192

3·3·3 Group

團體名稱：3·3·3 Group
創立時間：1986
主要成員：郭少宗、吳鵬飛、李良仁、宮三廣明、金澤安宏、禪天佑一（日）、金榮鎮、李銘淑、馬榮範、車大榮、裴雲榮（韓）。
地　　區：臺北市
性　　質：油畫、雕塑、陶藝。

1986年臺、日、韓藝術家：郭少宗、吳鵬飛、李良仁、宮三廣明、金澤安宏、禪天佑一、金榮鎮、李銘淑、馬榮範、車大榮、裴雲榮等人，彼此希望與亞洲鄰近國家交換相關或相類似的成長經驗、創作理念和方向，乃組成「3·3·3 Group」。

1986年「3·3·3 Group」首度於臺北福華沙龍舉辦亞洲三國青年美展。「3·3·3 Group」前七年主要於日本東京、韓國首爾、臺灣臺北輪流舉辦聯展，後三年則擴及香港、越南、泰國等地，並邀請東南亞藝術家參與。

1992年「3·3·3 Group」舉辦第7屆「亞洲九人新視覺」展，展出：宮山廣明、澤田佑一、酒井清一、全榮鎮、車大榮、裴雲榮、郭少宗、蘇麗真及李良仁作品。「3·3·3 Group」一直到第10屆才停止團體的活動。

郭少宗，〈第四樂章——醉之弦〉，油畫，162×97cm，2002。
（郭少宗提供）

石青畫會

團體名稱：石青畫會
創立時間：1986
主要成員：羅振賢、林永發、吳漢宗、周龍安、林錦濤、張進勇、邱秀
　　　　　味、范雪梅、蔡麗雲、盧瑞珽、楊企霞等人。
地　　區：臺北市
性　　質：水墨、書法。

　　「石青畫會」是由國立臺灣藝術大學羅振賢教授所指導之一群喜愛水墨創作同好所組成，從 1986 年至今一直維持有十位成員的團體。團體雖小，但容易凝聚共識，每次展覽每人提出七至十件作品，除了可以發揮個人在繪畫方面的思維與風貌，同時也因為需準備多件作品參展而必須專注於創作。

　　創作是石青傳達情思的媒介，如何繼承傳統文化兼得時代精神，並置入現代思潮中的創新思維，乃是「石青畫會」畫友們長期來的目標。2016 年 3 月「風華三十——石青畫會聯展」在新莊文化藝術中展出。

2009年羅振賢於「大地情緣——羅振賢水墨創作展」畫作前。

右頁上二圖：2012年「情繫書畫——石青畫會聯展」廣告設計。

右頁下左圖：1993年「石青畫會'93新作展」廣告設計。

右頁下右圖：1999年「石青畫會水墨聯展」廣告設計。

石青十年 水墨創作展

展出者：吳漢宗・林永發・周龍安・邱秀味・蔡麗雲
林錦濤・盧瑞珽・范雪梅・張進勇・楊企霞

范雪梅 龍池 142×73cm
林永發 野蘭 45×70cm
吳漢宗 雪景高山 ○○×○○cm

蔡麗雲 蘭花長卷之三 1800×30cm

孟魚畫坊
TEL：(02) 834-4319
展期／85年11月2日
～85年11月10日
茶會／85年11月2日下午3點
地點／台北市
士林區雨農路17-2號

台北縣立文化中心
TEL：(02) 253-4412
展期／85年11月7日
～85年11月17日
茶會／85年11月10日 下午3點
地點／台北縣板橋市莊敬路62號

張進勇 谷風 104×60cm
楊企霞 生機 60×60cm
邱秀味 自在 59×56cm
盧瑞珽 妙有 69×92cm

情繫畫 石青畫會聯展 2012 11/1-11/28

羅振賢 驚濤拂起千堆雪

周龍安 翻刀魚

茶會時間：2012年11月3日（星期六）下午2點至4點
展出地點：台華藝術中心｜新北市鶯歌區中正一路426-434號
電 話：(02)2678-0000(代表號) 傳真：(02)2670-0660

林錦濤 浪濤激奇岩
張進勇 2010春泉睿映薇
范雪梅 綠疇
楊企霞 出水香自存
蔡麗雲 追憶似水年華

遠眺山海天地寬 林永發
湘西老鎮 吳漢宗
盧瑞珽 本立枝葉茂
邱秀味

石青畫會成員林永發、吳漢宗、周龍安、林錦濤、盧瑞珽、張進勇、蔡麗雲、邱秀味、范雪梅楊企霞等十位藝術創作者，及畫會經常請益的羅振賢教授，此次相偕專用台華窯的陶瓷坯體作媒材，各以個人風格特色選取器形、賦彩彩色、窯燒氣氛，各展所長，參證論藝，耀聚台華，呈現彩瓷藝術的精粹光華。

台華窯 TAI-HWA POTTERY
新北市239鶯歌區中正一路426-434號 電話：(02)2678-0000(代表號) 傳真：(02)2670-0660
No.426-434, Zhongzheng 1st Rd., Yingge Dist., New Taipei City 239, Taiwan (R.O.C.)
http://www.thp.com.tw E-mail:wttaihwa@ms23.hinet.net

石青畫會 '93 新作展

吳漢宗
蔡麗雲
范雪梅
邱秀味
張進勇
林錦濤
楊企霞
林永發
周龍安

展期／82年10月6日～17日
時間／上午9：30～下午5：30
（週一休館）
地點／台北縣立文化中心
板橋市莊敬路62號
(02) 2534412
茶會／82年10月10日（星期三）
下午2時30分

石青畫會水墨聯展

展期：88年9月28日～10月10日 茶會：10月2日（週六）PM2:30
展地：國立國父紀念館（台北市仁愛路四段505號 TEL:02-27588008）

羅振賢 夜來香 68.5X67cm 1999

指導老師／羅振賢教授
盧瑞珽、吳漢宗、周龍安、林錦濤、蔡麗雲
范雪梅、邱秀味、張進勇、楊企霞、林永發

201
南臺灣
新風格
畫會

團體名稱：南臺灣新風格畫會
創立時間：1986
主要成員：葉竹盛、黃宏德、曾英棟、顏頂生、林鴻文、洪根深、楊文
　　　　　霓、陳榮發、張青峯等人。
地　　區：臺南市
性　　質：水彩、油畫、陶藝、多元媒材。

1987年南臺灣新藝術風格展請柬封
面。（南臺灣新風格畫會提供）

　　由臺南市立文化中心博物組雇員黃宏德策劃，邀請葉竹盛、曾英棟、顏頂生、林鴻文、洪根深、楊文霓、陳榮發、張青峯等人，於1986年2月1日在臺南市立文化中心舉行「1986南臺灣新藝術風格展」。

　　「南臺灣新藝術風格展」展覽主旨為：「倡導南臺灣現代繪畫之發展，並鼓勵具有藝術創作主見及技法者發展其潛力，拓展我國繪畫」。1986年3月「南臺灣新藝術風格展」至高雄市立圖書館巡迴展，9月又於臺南市立文化中心舉行「'86分組展」。為了凝聚現代藝術在南部的發展，展出成員乃組成「南臺灣新風格畫會」。

　　1988年改為雙年展，並於1月15日在臺南市立文化中心舉行「1988南臺灣新風格雙年展」，2日於臺北市立美術館、8月於高雄市立圖書館巡迴展出。1989年1月21日於高雄（阿普畫廊現址）舉行「修裸展」。之後每兩年於臺南、高雄文化中心舉行「南臺灣新風格雙年展」巡迴展出。1994年「南臺灣新風格雙年展」改由會員，以及莊普、陳愷璜、顧世勇等人推薦年輕輩藝術家：方偉文、陳士鉅、林經寰、吳中煒、周成樑、王邦榮、林純如及林蕊八位入選展出，展現更多元的面貌。1997年3月4日於臺南市吳園藝文館舉行「1997南臺灣新風格雙年展」，此為南臺灣新風格雙年展最後一場展演，參展者有葉竹盛、黃宏德、曾英棟、顏頂生、林鴻文、陳榮發六人。10月31日於花蓮市新市民美學空間巡迴展出。

1986年「南臺灣新藝術風格
展」展場中曾英棟作品〈現代文
明的圖騰〉。（南臺灣新風格畫
會提供）

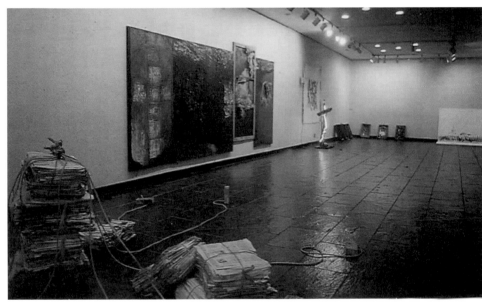

1987年「南臺灣新藝術風格
展」展場中葉竹盛作品〈資訊的
時代〉，以廢棄報紙裝置，質
疑、反諷資訊爆炸時代的來臨；
牆上複合媒材作品為陳榮發所
作。（南臺灣新風格畫會提供）

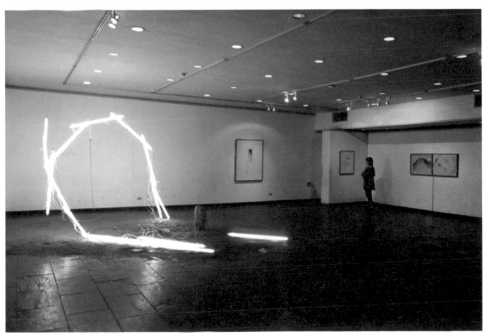

1992年「南臺灣新風格展」展
場中林鴻文作品〈無題〉，使用
日光燈及臺南安平海沙裝置，探
索非自然與自然的辯證。（南臺
灣新風格畫會提供）

團體名稱：亞洲美術協會
創立時間：1987.3
主要成員：謝紹軒、黃雲溪兩人創立，顧問為溥心畬、吳在炎（新加坡）、林耀（泰國）、鄭浩千（馬來西亞）、劉平衡、黃永川等人，會員有李可梅、徐樂芹、邱定夫、張文宗等人。
地　　區：臺中市
性　　質：水墨、書法、油畫、水彩、版畫。

　　為響應政府倡導加強文化建設，臺中畫家謝紹軒、黃雲溪兩人發起，並結合一群具有高度使命感的藝術家，抱著回饋社會的心理，成立「亞洲美術協會」，理事長謝紹軒。其創立宗旨為「秉持正確人生觀與價值觀，故能發為以復興文化為己任的道德勇氣，共同為建設一個文化大國而努力」，會員散居國內外各地。「亞洲美術協會」除定期提出作品聯展，並與世界各國藝術家互訪，以引進尖端藝術潮流。1988 年 12 月於國立臺灣藝術教育館舉辦「亞洲美術協會第 2 屆書畫聯展」。

左圖：李可梅，〈松鼠〉，彩墨、紙。
右圖：徐樂芹，〈海之頌〉，水彩。

206
中國美術協會嘉義市支會

團體名稱：「中國美術協會」嘉義市支會（1993年更名「嘉義市美術協會」）
創立時間：1987.8.16
主要成員：張權、張瑞峰、蔡乃政、江振川、黃照芳、林國治、陳政宏、陳哲、
　　　　　鄭烱輝、莊玉明等人。
地　　區：嘉義市
性　　質：水墨、油畫、水彩、書法、烙畫、攝影、版畫、雕塑、複合媒材等。

　　1982 年嘉義市升格為直轄市，「嘉義美術協會」為「嘉義縣美術協會」所沿用。後來在張近志熱心奔走下，經三次籌備會議，於 1987 年 8 月 16 日成立「中國美術協會臺灣省嘉義市支會」。之後於 1993 年 8 月 28 日改組脫離總會，並改名為「嘉義市美術協會」，推選張權為首屆理事長。該協會每年於嘉義市立文化中心舉辦會員聯展，並出版作品集及《嘉美藝訊》。此協會剛成立時有會員二十餘人，現今已增至九十多人。為慶祝成立三十週年，「嘉義市美術協會」於嘉義市文化局 4 樓展覽室舉行「畫都新氣象——嘉義市美術協會三十週年大展」。

黃照芳，〈少女與鴿子〉，油彩、畫布，
116.5×91cm，1990。高雄市立美術館典藏。

高雄市
現代畫
學會

團體名稱：高雄市現代畫學會

創立時間：1987.9.13

主要成員：洪根深、李朝進、陳水財、陳榮發、倪再沁、宋清田、陳茂田、陳隆興、王介言、李俊賢、蘇志徹、管振輝、吳梅嵩、宋福民、黃冬富、蘇信義、陳艷淑等三十三人創會，後陸續加入：葉竹盛、林正盛、林熺俊、黃文勇、蔡獻友、張金玉、王武森、林世聰、張惠蘭、許淑真等一百二十多人。

地　　區：高雄市

性　　質：油畫、水墨、裝置等。

高雄市現代畫學會第6期會訊封面。

1987 年 7 月宣布解嚴後，以洪根深為首的高雄現代藝術創作者，包括：夔藝術、午馬畫會及滾動畫會等團體成員，早已凝聚一股力量，他們先於 7 月 28 日在高雄市立社教館召開「高雄市現代畫學會」發起人會議，之後於 9 月 13 日舉行成立大會，並推舉洪根深為首任理事長。該畫學會以「團結高雄市藝術家及其他藝術團體，增進暸解及合作。提倡現代藝術之創作、觀摩、欣賞、理論之研究。培植高雄市藝術新秀，促進國內外現代藝術之交流。維護並配合國策，協助文化建設之現代化」為宗旨。

「我有畫要畫」活動由「高雄市現代畫學會」二十位畫家完成主題性壁畫，此為活動過程集錦之照。

洪根深，〈風動草優〉，複合媒材、彩墨，
130×162cm，2010。（洪根深提供）

李朝進作品，水彩，100×80cm。

「高雄市現代畫學會」深具現代藝術的「前瞻」與「批判」特質，創會理事長洪根深在任時推動大壁畫運動、海峽兩岸交流展、六四民主女神雕像製作。第2屆理事長陳榮發對高雄市立美術館公園地標工程，以及雕塑營的催生極力建言。第3屆理事長李俊賢首次發行《高雄市現代畫學會會訊》（季刊），並舉辦過兩次高雄市寫生隊，將藝術與生活環境結合得更加緊密。第4屆理事長蘇志徹先推出主題性年度會員展，會員們亦熱烈參與高雄市立美術館興建與籌備，更有轟動一時的「源」事件，畫學會舉辦一連串座談會、演講及撰寫評論，展現投身社會、關懷現實的積極態度。第5屆理事長宋清田主持過籌募基金藝術品拍賣會，並將「新濱碼頭藝術空間」作為會員展演及固定的聚會場所。第6屆理事長張金玉，任內推動大壁畫減法藝術和藝術論壇，並著力於加深藝術家與民眾的互動。第7屆理事長吳梅嵩，推動高雄市青山國小藝術家駐校計畫，讓藝術家有更廣闊的創作空間。第8屆理事長林熺俊任內執行城市光廊 Spot Light 計劃，將高雄城市景觀點綴得更美麗。第9、10屆王武森理事長關心「高雄市公共工程 BOT 與捷運公共藝術」的興建，並推動高雄駁二藝術特區「閒置空間再利用與再閒置」議題的研討，同時舉辦慶祝高雄市現代畫學會二十週年展覽。第11、12屆理事長王信豐，首度出版高雄市現代畫學會畫集，並舉辦多次會員旅遊及交流創作心得。第13屆理事長李錦明推動校園藝術講座，開放藝術家工作室，並配合 2012 年高雄市立美術館辦理「國事論壇——藝術品交易與相關稅制探討」。舉辦 2013 年首屆「ART KAOHSIUNG 2013 高雄藝術博覽會」，此外還爭取國藝會補助，舉辦「聲語邊境（VOiCeSTravel）：兩個港口的對話——臺灣與北愛爾蘭交流」展覽等。第14屆理事長蔡秉旂，策劃在高雄市文化中心文藝之家舉行「2013 高雄藝博創新價值研討會」，協辦「2014 高雄藝術博覽會」，並配合「高雄藝術博覽會」舉辦兩場高雄藝術論壇。

現任理事長蔡文汀（第16屆）策劃 2018 年「高雄

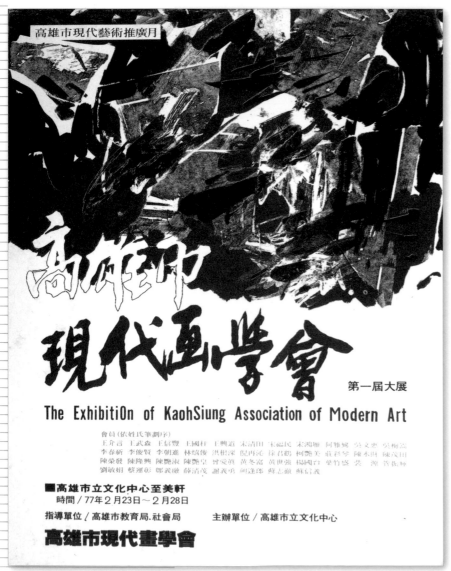

高雄市現代畫學會1988大展請柬正面。（洪根深提供）

市現代畫學會 30 週年展」，以「社會批判」、「土地情感」、「抽象構成」、「女性議題」及「是墨・非墨」等五個議題，呈現畫學會創會以來所標舉的「藝術性」、「時代性」、「社會性」等當代藝術所欲表現的多元樣貌。

高雄市現代畫學會年表	
1987.9.13	「高雄市現代畫學會」成立。
1988.2.23	「高雄市現代畫學會」首展於高雄市文化中心至美軒。
1988.8	策劃「高雄、藝術、環境」專案，以及「我有畫要畫」大壁畫活動。
1989	與王象建設公司策劃「海峽兩岸繪畫交流展」及「1989 年全國現代藝術集」兩項活動。
1990.2	辦理年度會員展「中國現代繪畫在高雄」於高雄市文化中心至美軒。
1991	李俊賢與陳水財、倪再沁，提出「臺灣計劃」系列展覽。1992 年 6 月開始執行，首站是臺東，之後又在花蓮、澎湖、基隆、臺南、員林、屏東等地進行。「臺灣計劃」共持續十年，並於 2000 年在高雄「山美術館」作總結性展覽。
1991.9.26	於阿普畫廊推出「高雄當代藝術展 II」，以表對高美館籌備處，1991 年 9 月 13 日於臺北國父紀念館及 9 月 26 日於高雄市立文化中心所舉行「高雄當代藝術展」之抗議。
1992	於高雄市文化中心至美軒舉行第 3 屆第一次會員聯展。
1994	年度會員大展「天天美術館・人人是館長」於高雄市積禪 50 展出。
1995	本年年度專題展「春聯」於高雄市文化中心至美軒展出。
1998	畫會理事長張金玉策劃「減法藝術」展，開啟高雄藝術介入公共空間的對話與討論之先例。
1999.9	策劃於青山國小進行藝術家進駐計畫。
2006	於文化中心第一文物館舉辦年度會員展「藍廳──沙龍文化裡潛在的時食客刻」。
2007	為創會二十週年，「高雄市現代畫學會」特別規畫系列大展「打狗轉大人趴趴走」、「進行中的倉庫美學」（嘉義鐵道藝術村）、「自然・自然」（正修科技大學藝術中心）、「打狗轉大人趴趴走──作伙來・逗陣走」（臺灣新藝、新濱碼頭、澎湖科技大學、嘉義鐵道藝術村、正修科大藝術中心及高雄市文化中心）。
2010	於高雄市文化中心至美軒舉行「打狗・府城──2010 當代藝術交流展」。
2013	主辦第 1 屆「Art Kaohsiung 高雄藝術博覽會」於駁二藝術特區及高雄翰品酒店。
2014.6.21	主辦「聲語遠境（Voices Travel）：兩個港口的對話──臺灣與北愛爾蘭交流展」於高雄市立美術館。
2015.6.13	於高雄市立美術館舉辦「異聲共振──高雄市現代畫學會研究展」。
2018.3.17	於高雄市鳳山區大東文化藝術中心舉行「高雄市現代畫學會 30 週年展」。

團體名稱：醉墨會
創立時間：1987.11
主要成員：王太田、王詩漁、江裕信、孔依平、呂芳庭、林永發等人。
地　　區：臺北市
性　　質：金石篆刻、書法、水墨、水彩。

　　二十名少壯派藝術家，包括：王詩魚、江裕信、呂芳庭、林永發等人，於 1987 年成立「醉墨會」。該會成員以「醉心翰墨，有志研究美術創作，提昇書畫金石水準，及推展藝文活動」為創會宗旨。1988 年 3 月於臺北中山堂舉行「醉墨會書畫金石聯展」，並邀請黃景南、馬晉封、臺靜農、林玉山、趙少昂、楊善深、傅狷夫、王壯為、江兆申、黃磊生、李義弘等名家為顧問。

▍會員林永發的彩墨作品〈旭日東升都蘭山〉。

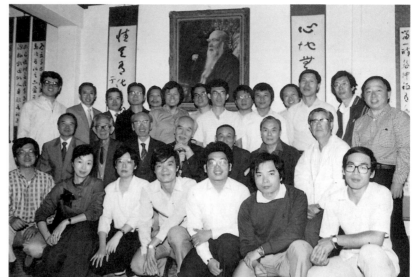

1988年，醉墨會全體會員與部分顧問於于右任紀念館合影。

王太田，〈山水〉，彩墨、紙。

龍頭畫會

團體名稱：龍頭畫會
創立時間：1987
主要成員：程武昌、周世隆、張道燦、張崇芳、鄭憲樺等人。
地　　區：臺中市
性　　質：油畫、水墨。

程武昌1985年之作品。

　　龍頭畫會是由程武昌、周世隆、張道燦、張崇芳、鄭憲樺等李仲生學生，於1987年組成，會長為程武昌。1987至1994年開始在臺北市、臺中、高雄等地巡迴展，總計聯展五次。1987年在臺北美國在臺協會舉行「龍頭87'現代畫展聯展」。1992年在臺中省立臺灣美術館舉行「龍頭92'現代畫展聯展」。

　　倪再沁曾評論龍頭畫會：「是自動性技法的忠實信徒，多年來一直在『有意的』開發潛意識（雖然早已開發完），仍然緊守在李仲生所傳授的『真實』中偽裝自己，不免陷入另一種學院派的桎梏中而找不到另一個積極的真實」。

龍頭畫會成員程武昌（左1）、鄭憲樺（右2），和其他現代藝術家詹學富（右3）、李杉峰（右1）至李仲生墓碑前致意。

219
蕉城美術協會

團體名稱：蕉城美術協會
創立時間：1988.1.29
主要成員：呂浮生、林峰吉、林慧卿、王星元、李登華、唐江田、蔡正松、黃金藏、曾仲臺、張貴和、鄭國華、盧秀玉等人。
地　　區：高雄旗山
性　　質：油畫、水彩、國畫、膠彩、書法、雕塑、攝影等。

　　高雄旗山地區藝術家呂浮生、林峰吉、林慧卿、王星元四人發起，結合李登華、唐江田、蔡正松、黃金藏、曾仲臺、張貴和、鄭國華、盧秀玉等人，於1988年在旗山弘一畫廊創立「蕉城美術協會」，並推舉呂浮生為會長。會員固定於每年春節辦理交流展，並配合或支援地方性藝文活動，為旗山地區的藝術發展不遺餘力。歷任會長為呂浮生、林峰吉、唐江田及曾仲臺等人。

呂浮生，〈旗山車站〉，膠彩，60.5×72.5cm。

團體名稱：亞洲美術協會聯盟臺灣分會
創立時間：1988.5.1
主要成員：洪根深、蘇信義、陳隆興、宋清田、陳水財、黃朝湖、許輝煌、王家農、袁金塔、周志富、胡惇崗、林俊寅、王雙寬、陳良展、熊宜中、黃榮輝、楊成愿、廖純媛、趙小寶、施並錫、鄭佩英及蕭進興等人。
地　　區：高雄、臺中
性　　質：水墨、油畫。

由「韓國美術協會大邱直轄市支部」會長文坤、日本「日創會」會長丹羽俊夫、「新加坡現代畫會」會長唐近豪、「國際造型藝術家協會馬來西亞分會」會長鍾正山、「香港現代水墨畫協會」會長黃耿卿、中華民國「大臺中美術協會」會長黃朝湖、中華民國「高雄市現代畫學會」會長洪根深，共同發起成立「亞洲美術協會聯盟」。臺灣會員包括：「高雄市現代畫學會」成員：洪根深、蘇信義、陳隆興、宋清田、陳水財等人，以及「大臺中美術協會」成員：黃朝湖、許輝煌、王家農、袁金塔、林俊寅、周志富、胡惇崗、王雙寬、陳良展、熊宜中、黃榮輝、楊成愿、廖純媛、趙小寶、施並錫、鄭佩英及蕭進興等人。

左圖：黃朝湖，〈秋韻〉，水墨、紙，76×63cm，1986。

右圖：許輝煌作品，水彩、紙，145×112cm。

陳水財，〈動作〉，油彩、
畫布，135×180cm，
1988。（陳水財提供）

蘇信義，〈戀戀風塵〉，
油彩、畫布，73×93cm。

　　「亞洲美術協會聯盟」於 1988 年 10 月 8 日於臺灣省立美術館舉行第 1
屆「亞洲美術協會聯盟美展」，計有五個國家七個畫會聯誼展出作品。1989 年
第 2 屆「亞洲美術協會聯盟展」於馬來西亞吉隆坡美蘭華蒂俱樂部舉行。1991
年第 3 屆「亞洲美術協會聯盟展」於日本石川縣立美術館舉行。1992 年第 4
屆「亞洲美術協會聯盟展」於韓國大邱美術館舉行。

伊通公園

團體名稱：伊通公園（IT PARK）
創立時間：1988.9
主要成員：劉慶堂、莊普、陳慧嶠、黃文浩共同創立。
地　　區：臺北市
性　　質：複合媒材、數位攝影、油畫、裝置藝術等。

　　攝影家劉慶堂與藝術家莊普、陳慧嶠、黃文浩於1988年9月創立「伊通公園」。「伊通公園」是臺灣極具有指標地位的當代藝廊，它長期支持藝術創作者展出作品，也是臺灣當代藝術工作者的交流空間。早期「伊通公園」完全是一個私密的聚會空間，到了1990年3月，才正式對外開放，首展是莊普、盧明德、陳建北等六人聯展。其他當代重要藝術家：莊普、盧明德、吳瑪悧、陳順築、陳建北、陳慧嶠、侯俊明、姚瑞中、袁廣鳴、吳東龍、蘇孟鴻、侯怡亭等人，都曾經在「伊通公園」辦過個展。

　　「伊通公園」希望創造出一個自覺

理想的開放園地，以開拓臺灣觀念藝術的視野，並提供藝術家發表實驗、前衛、非主流創作的舞臺，促進藝術創作的討論與交流。1991年夏季，「伊通公園」舉行「國際郵遞藝術交流展」，邀請海外留學生、外國藝術家以郵遞方式，送作品來臺參展，雖是小品，但因手法豐富、活潑，成為一次成功的藝術饗宴。

　　由於「伊通公園」長期深耕臺灣當代藝術，它不僅成為臺灣當代藝術一個重量級舞臺和常態視窗，本身更如同一座人氣磁場，是藝術家聚會聯誼、跨界交流的場所，也是國內外策展人蒐集資料的重要據點。此外，「伊通公園」也積極和社區民眾及學生團體互動，更成為社會大眾親近當代藝術的重要管道，因而於2009年獲得第13屆「臺北文化獎」。

3E 美術會

團體名稱：3E 美術會
創立時間：1988.11.29
主要成員：朱水泉、張仁德、張敏華、詹秦美、黃桂英、楊秋美、王馨
　　　　　敏等人為創立會員；後又加入：許竹、張仁德、曾盛俊、林
　　　　　彩鑾、陳白雪、簡君惠、鄭坤池等人。
地　　區：臺北市
性　　質：油畫、水彩、水墨、壓克力等。

　　由畫家何肇衢在臺北市立美術館教授油畫時學生：朱水泉、張
仁德、張敏華、詹秦美、黃桂英、楊秋美、王馨敏等人，於 1988 年
11 月 29 日組成「3E 美術會」，首任會長為陳國珍。「3E 美術會」
為一非營利之社會團體，所謂「3E」是指，「以藝術培養生活的樂趣
（Entertainment），充實（Enrich）自己，做終身的教育（Education）美
化人生」，因而集合愛好美術之畫家為主要成員，並以「健康快樂創作
出個人風格作品，和相互交流」為宗旨。

　　1989 年 12 月於臺北市社教館舉行首展。1991 年 1 月於臺北市社
教館舉行第 2 屆美展。之後陸續於臺北市社教館、臺南市文化中心、雲

2018年5月18日，3E美術會成員與何
肇衢（後排右9）於豐原寫生合影。

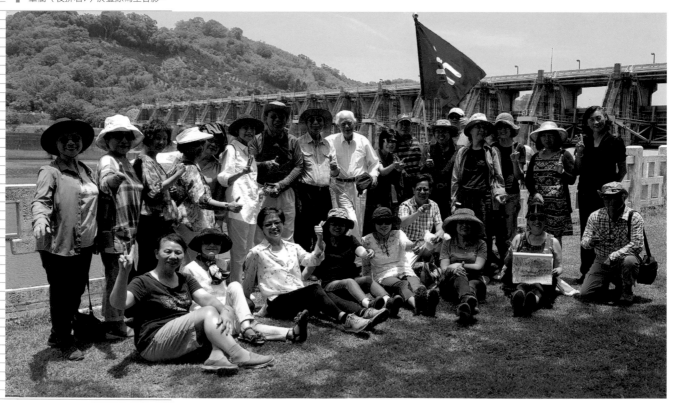

林縣文化中心、國父紀念館、臺北市勞工局教育館、臺北市金寶隆藝廊、吉林藝廊等地舉行會員聯展或邀請展。2018年為慶祝成立三十週年，乃於臺北市李科永紀念圖書館、臺中大墩文化中心、桃園市文化局第二展覽室舉行三十週年聯展。

左圖：
2017年3E美術會第二十九週年展於臺北吉林藝廊展出請柬。（3E 美術會提供）

右圖：
鄭坤池，〈怡然自得〉，油彩、畫布，80×116.5cm，2018。（3E 美術會提供）

2018年三E美術會桃園聯展大海報。
（3E 美術會提供）

團體名稱：2 號公寓
創立時間：1989.5
主要成員：蕭台興、連德誠、黃位政、洪美玲、林振龍、林珮淳、范姜
　　　　　明道、李美蓉、張青峰、鄭瓊銘、吳志芬、楊世芝、黃志
　　　　　陽、黃步青、陳建北、曾清淦、侯俊明、傅家珲、侯宜人、
　　　　　黃麗絹、嚴明惠、黃圻文、李錦繡、簡福鉌、陳龍斌、劉鎮
　　　　　洲、林振龍、張正仁、吳梅嵩等人。
地　　區：臺北市
性　　質：油畫、複合媒材、裝置藝術等。

　　「2 號公寓」是由蕭台興發起，並從 1989 年 5 月開始將自己工作
室（臺北市和平東路一段 85 巷 8 弄 2 號），規畫成為展覽場地，以提
供給其他藝術創作者發表作品。「2 號公寓」後來發展成，由一群藝術
創作者以自給自足方式維持，不受外在大環境中商業取向和體制威權牽
制，其性質類似國外「替代空間」（Alternative Space），或是非營利性
合作經營的視覺發表空間。

　　1989 年 8 月 5 日「2 號公寓」舉行第 1 次十二位成員聯展。1991
年 3 月 9 日「2 號公寓」遷徙至南京東路，舉行「九人新聲展」，展出
新加入會員：侯宜人、嚴明惠、黃圻文、李錦繡、簡福鉌、陳龍斌、
劉鎮洲、張正仁、吳梅嵩九人之作。1991 年 3 月 23 日「前衛實驗
1991——公寓」特展，十五位成員展於臺北市立美術館 B04 展覽室，4
月 20 日展場發生火災，損毀嚴重，展覽宣告中止，引發申請展藝術品
保險及館內消防等問題的討論。

　　1991 年 11 月 2 日「2 號公寓」舉行「本・土・性」專題展，計
二十二人參展。1992 年 2
月 9 日「本・土・性」展
至臺南高高畫廊（1991 年
10 月 25 日新開幕，負責人
為許自貴）、2 月 15 日於
高雄阿普畫廊巡迴展出。
「本・土・性」專題展強調
「重視這塊土地上真實的經
驗之整體」，以及以「一種
開放性、混雜性」的態度
進行創作。1992 年 4 月 25
日「2 號公寓」二十二位成
員舉行「組合 22」聯展，
二十二位藝術家乃以組合方
式，重構現代藝術多元生命

1994 年，2 號公寓成員於土城登山與
鄭善禧合影。前排右鄭善禧，左黃
位政。後排右起連德誠、右二林振
龍、右四簡福鉌、右五林純如，後
排左三石瑞仁、左二陳建北、左一
嚴明惠。（簡福鉌提供）

的質感，協力完成五件作品展出。1993 年 3 月 6 日「組合 22」至臺南高高畫廊巡迴展。1992 年 9 月 5 日「2 號公寓」再度遷徙至龍江路，並舉行新開幕聯展。1992 年 12 月 5 日「2 號公寓」在臺中黃河藝術中心舉行聯展（二十二人）。1993 年 1 月 30 日 2 號公寓聯展：「小」，5 月 15 日 2 號公寓聯展：「什麼？藝術」。1994 年 1 月 19 日於臺灣省立美術館舉行：「2 號公寓創作聯展——臺灣ㄙㄨㄥˋ」，2 月 19 日 2 號公寓聯展：「毒害」，4 月 2 日舉行公寓主題展：「石膏像」，4 月 23 日主題展：「藝術種子」。1994 年 8 月 27 日於北美館 B02 室舉行「2 號公寓：名牌展」。之後由於臺灣現代藝術的展覽空間增多，「2 號公寓」一方面面臨轉型的思考，一方面決定不再扮演重複角色，乃於聯展後畫下休止符。

2 號公寓舉行首次聯展時合照，左至右：黃位政、鄭瓊銘、蕭台興、張青峰、洪美玲、林珮淳、連德誠、范姜明道。（簡福鉳提供）

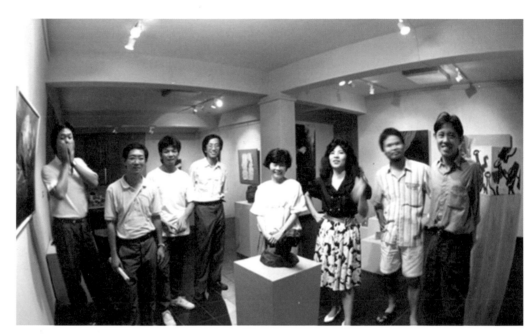

1994 年 2 號公寓於臺灣省立美術館舉行「2號公寓創作聯展——臺灣ㄙㄨㄥˋ」，前排右起：葛理翰（侯宜人先生）、黃圻文、侯俊明，後排右起黃麗絹、范姜明道、林振龍、楊世芝、不詳、黃志陽、林純如、簡福鉳、鄭瓊銘、黃位政、連德誠、傅嘉琿合影於展場。（簡福鉳提供）

五榕畫會

團體名稱：五榕畫會
創立時間：1989.5
主要成員：吳漢宗、林進忠、陳士侯、林錦濤、張克齊、劉素真、陳桂
　　　　　華、高義瑝、雷涵琳、陳學嬪等人。
地　　區：臺北、花蓮
性　　質：水墨

右圖：吳漢宗，〈蘇州記游〉，彩
墨、紙，69×45cm，1993。

左圖：五榕畫會「'97水墨畫展」於
臺北新生畫廊舉行廣告。（藝術家
出版社提供）

　　蘇峯男指導的學生：吳漢宗、李添木、張克齊、高義瑝、陳朝鋒、
蔡政達等人，於 1989 年 5 月創立「五榕畫會」，會長吳漢宗。該會冀
望以藝文翰墨推動社會文化道德為職志。該畫會於 1991 年 3 月 12 日
於臺北新生畫廊舉辦首展。1992 年舉辦「'92 小品展」。2015 年 8 月
於花蓮縣文化局美術館舉行「五榕畫會水墨畫展」。「五榕畫會」迄今
曾舉辦聯展二十餘次，會員個展更是頻繁。

五榕畫會 '97水墨畫展

展期：86 年 12 月 20 日～12 月 25 日
茶會：86 年 12 月 21 日（週日）上午 10 時

蒼崖濤聲　60×120cm

指導老師一蘇峯男教授

「五榕」，是國立臺灣藝術學院美術系主任蘇峯男教授堂號。
「五榕畫會」成員，皆受教於蘇師門下；成立於民國七十八年。
其中專業畫家已達三十餘位，任教於大專、或中小學校者亦有多人。
畫會宗旨在執守水墨真趣，提昇創作風氣，推動社會文化道德醇美為職志。
會員才情斐然，畫風各異其趣，相互切磋琢磨，間或悠游泉林。
國內外展出多次，深獲好評。

地點：新生畫廊　台北市延平南路 110 號 7 樓（力霸百貨 7 樓）
電話：（02）331-8485.331-5701. 開放時間 /AM10:00~PM6:00（週一休息）

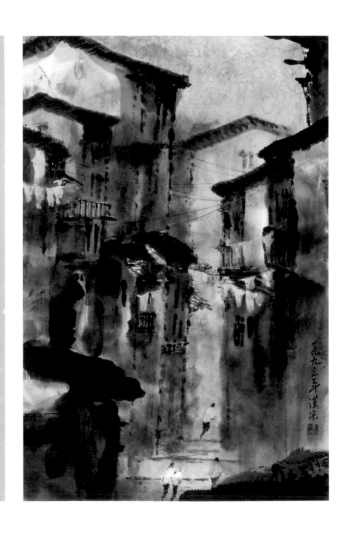

阿普畫廊

團體名稱：阿普畫廊會
創立時間：1989.7
主要成員：陳榮發、陳茂田、許自貴、黃宏德、顏頂生、曾英棟及謝順
　　　　　勝共同創設。
地　　區：高雄市
性　　質：油畫、複合媒材、裝置藝術。

　　1980 年代初期梁任宏、陳茂田、戴秀雄及蕭啟郎等人，在高雄市鹽埕區大
勇路 64 號 4 樓成立「前衛藝術推展中心」，除了從事美術教學工作外，還邀請
國內、外藝術家舉辦座談與展覽，致力於推廣前衛藝術的概念。兩年後由葉韋智
仁接手經營。之後原址 2、4 樓成為陳茂田住家兼工作室，1989 年左右，陳茂
田遷離，乃由陳榮發、陳茂田、黃宏德、顏頂生、曾英棟及謝順勝等人，找來甫
自國外歸來的許自貴，研商如何運作「阿普」。最初的構想原是作為替代空間，
但許自貴認為當時臺灣缺乏的是能打開當代藝術市場的藝廊而非展出空間，最後
決定成立專業畫廊，並共推許自貴擔任總經理。「阿普畫廊」創立於 1989 年 7
月，並於 1990 年 5 月 4 日正式立案。後來因考量到媒體資源多數在北部，遂於
1992 年 12 月以在臺北成立「北阿普」，高雄則稱「南阿普」。

　　「阿普畫廊」的空間為複合式經營，兼具聯誼功能，採付費會員制，同時
吸納收藏家入會，依出資多寡分級，給予收藏作品時不同的優惠，以提升藝術家

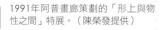

1991年阿普畫廊策劃的「形上與物性之間」特展。（陳榮發提供）

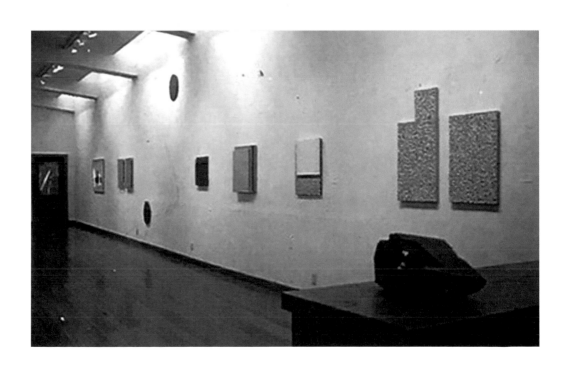

作品被收藏的機會，這在當時乃屬一項創舉。

「阿普畫廊」，以合作畫廊（Co-operative Gallery）的形式經營，透過藝術家在藝術領域專業的認知，並以策劃主題展及邀請展的方式運作。此畫廊以「藝術的自主性與創造性」為前提，主動選擇具有「自身文化認同、觀照」及「前瞻性」的藝術家，策劃過「形上與物性之間」系列展、「女性聯展」、「幻眼——超現實四象展」、「二號公寓本土性特展」、「高雄當代藝術展 II」等創意性與研究性兼具的主題展，因而雖然營運僅短短五年，卻是南臺灣當代藝術的重要推手。

1995年6月30日陳榮發個展於阿普畫廊。（陳榮發提供）

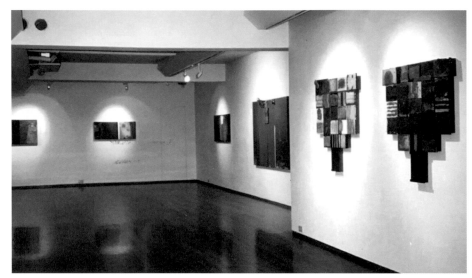

阿普畫廊展示空間，後方地面裝置作品為葉竹盛1991年〈再生〉一作。（陳榮發提供）

屏東縣淡溪書法研究會

團體名稱：屏東縣淡溪書法研究會
創立時間：1989.10.8
主要成員：陳德禎、李朝雄、陳朝海、陳興安、林千發、柯杏霖、葉泉
　　　　　力、郭聰敏等人。
地　　區：屏東縣
性　　質：書法

1989 年之前屏東縣崁頂鄉陳德禎結識「大日本書藝院」負責人阿部翠竹，遂邀集鄰近鄉鎮書法愛好者，參加「大日本書藝院」月課書法作業，並商定由崁頂李朝雄擔任聯絡人。日本遂以「大日本書藝院崁頂支部」稱之，並聘請書法家陳丁奇、吳松林、曾人口為諮詢指導老師。

1989 年 4 月，「大日本書藝院崁頂支部」自認不應隸屬鄰國書法團體支部，乃於 1989 年 10 月 8 日於潮州老人會館成立「屏東縣淡溪書法研究會」，並推舉陳朝海為首任理事長。除會員聯展之外，並於 1990 年 5 月開始舉辦「淡溪獎」書法比賽，以鼓勵書法藝術的創作風氣。2009 年 12 月 1 日於屏東縣中正藝術館 1 樓畫廊舉行「屏東縣淡溪書法研究會會員展」。2010 年 12 月 31 日於佛光緣美術館屏東館舉行「溪式墨宴——屏東縣淡溪書法研究會聯展」。

▌ 陳朝海，〈書法〉，水墨、紙，1990。

透明畫會

團體名稱：透明畫會
創立時間：1989
主要成員：蔡高明、高耀通、陳星辰、李永吉、許孟才、張育西、蔡蕙
　　　　　香、蕭世昌、朱魯青等人組成。
地　　區：臺北市
性　　質：油畫、景觀雕塑、攝影。

1968 年國立藝專畢業的蔡高明、高耀通、陳星辰、許孟才、蕭世昌、朱魯青等人，於 1989 年組成「透明畫會」，蔡高明擔任 1998 年會長。1991 年 10 月 2 日於臺北南畫廊以「門」為主題，舉行「透明畫會第 3 屆聯展」。2010 年 5 月透明畫會睽違十年後於高雄文化中心舉辦六人聯展。

上圖：
張育西，〈門半掩，春雪在裡面〉，油彩、畫布，
60.5×72.5cm，1991。

下圖：
蔡高明，〈一個閒適的下午〉，油彩、畫布，
72.7×90.9cm，1995，高雄市立美術館典藏。

239
高雄市國際美術交流協會

團體名稱：高雄市國際美術交流協會
創立時間：1989
主要成員：林有溙、鄭獲義、吳瓊華、陳節惠、洪傳桂、洪順風、張櫻禮、許一
　　　　　男、鄭秀英、王宏福、陳甘米、曾文忠、李春成、簡大同、蔡文生、
　　　　　干棟麟、楊學我、陳耀才、吳洛琛、陳秀珠等人。
地　　區：高雄市
性　　質：油畫、水彩、水墨、書法、紙藝等。

林有溙，〈夕陽〉，油彩、畫布，
2000。（高雄市國際美術交流協會
提供）

　　為了推動國際美術交流，讓藝術創作者有更多的靈感及學習觀摩的機會，
並藉此增進國際間友誼，提昇我國在國際藝術殿堂的地位，高雄市多位藝術家於
1989 年成立「高雄市國際美術交流協會」，首任會長為林有溙。

　　該交流協會先後與日、韓、美、加拿大、新加坡、馬來西亞、澳門、香港等
國家之美術團體進行國際美術交流。例如，1997 年參與在新加坡中華總商會會
館舉行的「新加坡美展」。1998 年邀請新加坡率團蒞臨高雄市文化中心至真堂
舉行「新加坡——新城書畫協會美展」。2001 年在日本生駒市藝術會館參加第
8 回「中日國際交流寫真展」。2002 年於洛杉磯華僑第二文物館參加「洛杉磯
美術交流展」。2006 年協辦「法國巴黎國際美術交流展」於法國巴黎華僑文教
中心。2007 年協辦「加拿大國際美術交流展」於溫哥華本拿比中信藝術中心。
2017 年在高雄市政府文化局至美軒舉行「2017 高雄市國際美術交流協會會員聯
展」。

左圖：
2018年高雄市國際美術交流協會
會員聯展邀請函。（高雄市國際
美術交流協會提供）

右圖：
2011新加坡國際美術交流展海報。
（高雄市國際美術交流協會提供）

高雄市國際美術交流協會 會員聯展

展覽時間：107年9月1日～9月28日
展覽地點：高雄市議會一樓及二樓走廊
　　　　　高雄市鳳山區國泰路二段156號
開放時間：週一～週五 上班時間

高雄市國際美術交流協會理事長葉麗瑄 暨全體會員
　　　　　　　　　　　　　　　　　　敬邀

臺灣省全省美展永久免審查作家協會

團體名稱：臺灣省全省美展永久免審查作家協會（2014年更名「臺灣美展作家協會」）

創立時間：1990.3.31

主要成員：創始會員為：蔡榮祐、謝棟樑、侯壽峰、蔡永明、黃金亮、陳國展、呂浮生、黃銘哲、黃才松、陳慶榮、王國憲、杜忠誥，之後加入：曾得標，謝棟樑、余燈銓、楊嚴囊、廖本生、柳炎辰、蕭世瓊、林清鏡、簡錦清、陳騰堂、呂金龍、鄭營麟、范素鑾、張瑞蓉等人。

地　　區：臺中市

性　　質：油畫、景觀雕塑、攝影。

　　1983年間，曾連續三年榮獲臺灣全省美展前三名而取得「永久免審查」資格者已達十二位，為了在藝術創作方面繼續精進；相互切磋砥礪，進而舉行聯展，接力個展，以達到相互觀摩以及美化人生、淨化社會的理念，首先由蔡榮祐、謝棟樑、侯壽峰等人提出組會構想。歷經多年溝通，始於1990年3月31日正式成立「臺灣省全省美展永久免審查作家協會」。該協會以「積極宏揚藝術文化，致力研究與創作，舉辦示範性精緻美術展覽，提升美術水準；並協助政府推動文化建設，充實

1990年，臺灣省全省美展永久免審查作家協會創立時會員合影。

活動內涵，達到美化人生、淨化社會，進而促進我國藝術文化達到國際水準，提升我國國際地位」為宗旨。

　　2014 年 3 月，該協會申請更名為「臺灣美展作家協會」。2014 年 8 月 16 日於臺中市南屯區萬和宮媽祖鎮殿舉行「330 週年特展——全省美展免審查、首獎作家聯展」。2016 年 10 月 4 日於彰化市建國科技大學美術館舉辦「臺灣美術發展的輝煌時代——臺灣美展永久免審查作家系列展」：書法系列（林隆達、莊永固、蕭世瓊、陳志聲、林榮森、林俊臣）、12 月 1 日油畫、水彩系列（候壽峰、黃進龍、蔡永明、楊嚴囊、傅作新），2017 年 1 月 9 日版畫、攝影系列（陳原成、潘勁瑞、簡榮泰）、3 月 2 日雕塑系列（謝棟樑、余燈銓、廖述乾）。

左圖：2017年，「臺灣美術發展的輝煌時代——臺灣美展永久免審查作家版畫、攝影系列展」海報。

右圖：2014年全省美展免審查、首獎作家，於臺中市南屯區萬和宮媽祖鎮殿舉行330週年特展聯展請柬。（臺灣美展作家協會提供）

團體名稱：臺灣檔案室
創立時間：1990.4
主要成員：連德誠、吳瑪悧、侯俊明、楊智富創立，1991年3月又加入
　　　　　劉鎮洲、吳梅嵩、侯怡人、李錦繡、黃圻文、簡福鉳、陳龍
　　　　　斌、嚴明惠、張正仁等人。
地　　區：臺北市
性　　質：油畫、複合媒材、裝置藝術。

　　連德誠、吳瑪悧、侯俊明、楊智富、張正仁等人於 1990 年 4 月創
立「臺灣檔案室」。1990 年 5 月「臺灣檔案室」舉行「恭賀第八任蔣
總統就職——臺灣檔案室，敢仔店」首展。1991 年 1 月第二次主題策
劃展「怪力亂神」於臺北摩耶畫廊舉行，對臺灣社會亂象提出質疑和批
判。

臺灣檔案室「恭賀第八任蔣總統就
職」首展，左起：李銘盛、侯俊明、
張正仁、連德誠、吳瑪悧。（曾文邦
攝影提供）

高雄
水彩畫會

團體名稱：高雄水彩畫會
創立時間：1990.9.30
主要成員：洪傳桂、陳甲上、顏逢郎、曾文中、吳光禹、陳文龍、蘇瑞鵬、楊育
　　　　　儒、王俊盛、丁水泉等十人創立，之後加入：許文俊、黃耀瓊、卓雅
　　　　　宣、沈建育、吳貞慧、侯順治，及鄭弼洲等人。
地　　區：高雄市
性　　質：水彩

高雄水彩畫會2017年聯展專輯封面。
（高雄水彩畫會提供）

　　1990 年師大校友陳甲上由教職退休遷居高雄市，應日本大阪友人野口良兼之邀，特別籌組「高雄水彩畫會」，以取代「臺灣現代水彩畫協會」參加「亞細亞水彩畫聯盟」展覽活動，同時呼應大阪和高雄同為日、臺第二大都會之畫會共同結盟之意。「高雄水彩畫會」於 1990 年 9 月 30 日正式成立，會員維持十餘人的規模，由陳甲上擔任首任會長，積極推動展覽活動。主要以南臺灣為主，以一年一次會員聯展，與大阪日本現代水彩畫協會進行交流展，及參與亞細亞水彩畫聯盟展等三項活動為主。

　　2004 年亞細亞水彩畫聯盟於吉隆坡召開大會，陳甲上獲選為亞細亞水彩畫聯盟主席，並接辦 2006 年之亞細亞水彩畫聯盟展於臺灣巡迴於臺南新營、高雄市、臺東市等三地展出，是現今南臺灣極具活動力的水彩畫團體，對藝術下鄉貢獻頗大。該會於 1990 年 11 月參加第 9 屆「日本現代美術協會聯展」於大阪，

楊育儒，〈如水清澄〉，水彩，
56×76cm，2017。
（高雄水彩畫會提供）

會員吳光禹獲得優秀賞。1991年4月於高雄市立圖書館舉辦第1屆「高雄水彩畫會」聯展；6月全體會員參加第2屆「日本中部美展」於名古屋，會員吳光禹、洪傳桂獲得優秀賞；11月大阪第10屆「日本現代美協展」，陳甲上獲得外務大臣賞，王俊盛獲得優秀賞。1992年8月於高雄市中正文化中心舉辦第2屆會員展；11月全體會員參加大阪第11屆「日本現代美協展」，洪傳桂獲優秀賞。1993年2月於高雄市政府大樓舉辦第3屆會員展；8月畫會主辦第8屆「亞洲國際水彩畫展」於高雄市中正文化中心，計有該會代表臺灣，另有日本、韓國、中國、香港、吉隆坡、巴勒斯坦及沙勞越等國家畫家參與展出。之後畫會即持續參加日本、中國、韓國及東南亞地區國際性交流展，並舉辦畫會聯展。

245

NO-1
藝術空間

團體名稱：NO-1 藝術空間
創立時間：1990.11
主要成員：裴啟瑜、楊仁明、賴新龍、李純中、郭讚銘、簡志宏等人。
地　　區：臺北市
性　　質：油畫、攝影、複合媒材。

張庭禎，〈巴離〉，水墨、複合媒材，86×117cm，1989。

　　藝術家裴啟瑜等共十四人，於 1990 年 11 月正式宣布成立「NO-1 藝術空間」，裴氏將其臺北市福德街公寓住宅頂層工作室空間，提供給缺乏展出空間與展出機會的年輕藝術工作者，以作為前衛藝術展的替代空間。從 1990 年 12 月至 1991 年 12 月，共策劃舉行九場展覽。1990 年 12 月 8 日第一檔為李純中、裴啟瑜、賴新龍、簡志宏四人展。1991 年 1 月第二檔為周奇霖、許茗芬、林淑美、張庭禎、謝美玲、林悅棋、郭讚銘七人展。1991 年 4 月第五檔為「NO-ONE 1 號集展覽」展出楊仁明、周奇霖、李純中、裴啟瑜、林淑美、賴新龍、郭讚銘、林悅棋、朱嘉谷、簡志宏等十人的作品。1991 年 12 月 7 日第九檔為楊仁明、李純中、裴啟瑜、賴新龍、郭讚銘、簡志宏六人展。「NO-1 藝術空間」除了標榜為非營利性的「替代空間」，同時也主動挖掘具有創作潛力的新藝術家，為此空間注入新精神與新生命。「NO-1 藝術空間」於 1991 年 1 月 15 日創刊《NO-1》期刊，以打字、手寫、插繪、拼貼形式，印製簡單的展覽簡介或評論，將該藝術空間的創立理念延伸至文字書寫的表述。可惜此份刊物只出版一期，即無以為繼。

左圖：「NO-1藝術空間」於1991年1月15日發行《NO-1》創刊號正面。（裴啟瑜提供）
右圖：「NO-1藝術空間」於1991年1月15日發行《NO-1》創刊號反面。（裴啟瑜提供）

246

金門縣美術協會

團體名稱：金門縣美術協會
創立時間：1990.12
主要成員：李錫奇、翁清土、張清忠、董皓雲、梁文勇、吳鼎仁、唐敏
　　　　　達、楊天澤、呂坤和、李沃源、李苡甄、楊樹森、孫建禎、洪
　　　　　明燦、洪明標、謝華東、王明宗、張邦彥、黃世團、張奇才、
　　　　　張水團、李錫福、唐敏達、陳添財、鄭有諒、陳為庸等人。
地　　區：金門縣
性　　質：水墨、書法、油畫、水彩、雕刻、陶藝等。

　　李錫奇、翁清土等金門縣美術家於 1990 年 12 月，以「推廣美術文化交流，參與美術文化建設，提升生活文化品質」為宗旨成立「金門縣美術協會」，第 1 屆理事長為梁宗傑，總幹事為王金國。該協會每年定期舉辦金門縣美術家聯展、會員個展，籌辦各項美術研習、觀摩、比賽、欣賞等活動，並常與其他地區進行交流展，以俾金門美術活動更具有多元性與發展性。

李錫奇，〈漢采·本位2012-5〉，
綜合媒材，96.5×160cm，2012。

247

綠水畫會

團體名稱：綠水畫會
創立時間：1990
主要成員：陳進、林玉山、郭雪湖、陳慧坤、許深州、黃鷗波、郭禎祥、劉耕
　　　　　谷、溫長順、陳定洋、賴添雲、范素鸞、謝榮磻、劉玲利、郭香美及
　　　　　陳璽仁等人組成。
地　　區：臺北市
性　　質：膠彩畫

綠水畫會畫冊封面。

　　由元老輩膠彩畫家，「臺展三少年」：陳進、林玉山、郭雪湖，以及第1屆「省
展」特選畫家：陳慧坤、許深州、黃鷗波等人共同發起，並號召北部中青輩膠彩
畫家：郭禎祥、劉耕谷、溫長順、陳定洋、賴添雲、范素鸞、謝榮磻、劉玲利、
郭香美及陳璽仁等人，於1990年組成「綠水畫會」。該會以「美術創作、研究、
交流、發展、服務」創會宗旨，並推黃鷗波為創會會長。

　　1991年4月27日「綠水畫會」於臺北市立圖書館首展。1992年5月16
日於悠閒畫廊舉辦第2屆綠水畫展。1993年5月1日於歌德畫廊舉辦第3屆綠
水畫展。之後每年定期舉辦「綠水畫會」會員聯展，於李石樵美術館、長流畫廊、
臺北市國父紀念館、臺中縣立港區藝術中心、國立臺灣藝術教育館、桃園長流美
術館及國立新竹生活美學館等館舍展出。

　　「綠水畫會」於2005年開辦第1屆「綠水賞」全國徵件的活動，並於
2006年1月1日在臺中縣立港區藝術中心舉行第15屆「綠水畫展」暨第1屆「綠
水賞」徵件展。「綠水賞」以公開、公平競賽的方式帶動膠彩藝術創作的風氣，

1991年，第1屆綠水畫
會會員於展場合影。
（藝術家出版社提供）

並以膠彩前輩為名設立綠水大賞：林玉山賞、陳進賞、黃鷗波賞、劉耕谷賞、優選賞、入選賞等。「綠水賞」是由「綠水畫會」自籌經費，給予參賽者獎金及獎狀以資鼓勵，除為膠彩畫創作者提供專屬舞臺，同時也訂定入會辦法，以比賽方式吸收新會員，並編印畫冊留下紀錄。可見「綠水畫會」肩負臺灣膠彩畫薪傳之任務，並對發掘美術人才及提拔新秀不遺餘力。目前其會員已遍及全國不再侷限於北臺灣。

上圖：1991年，第1屆「綠水畫展」於臺北市立圖書館展出時的開幕聚餐。

左圖：2018年第28屆「綠水畫會」會員聯展海報。（綠水畫會提供）

右中圖：1992年第2屆展出於悠閒畫廊。

右下圖：2014年第8屆「綠水賞」複審評審。

台灣 綠水畫會 第二十八屆會員聯展

2018

28

【展出日期】
民國107年9月19日(星期三)至10月7日(星期日)
【展出地點】
桃園市政府文化局二、三樓畫廊
33053 桃園市桃園區縣府路21號　03-3322592
【開幕茶會】
107年9月22日(星期六)下午2:00開幕典禮
PM 1:00 現場導覽－講師／趙世傳
PM 3:00 技法示範－講師／李鍙財

【指導單位】文化部
【主辦單位】桃園市政府文化局
　　　　　　桃園市立美術館
【承辦單位】台灣綠水畫會
【贊助單位】長流美術館 CHAN LIU ART MUSEUM
　　　　　　安達有限公司
　　　　　　福住建設股份有限公司

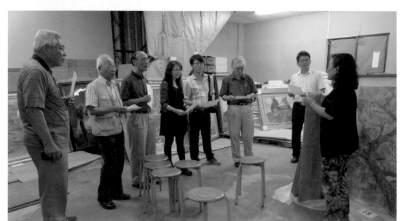

251
靈島美術學會

團體名稱：靈島美術學會
創立時間：1990
主要成員：胡惇岡、王榮武、劉慶儀、周良敦等人發起，其他會員：李
　　　　　明憲、趙宗冠、宋民雄、曾淑慧、王以亮、王迎春、亞嬡、
　　　　　賴慶賀、喻文芳、陳麗珠、陳昆益、黃銘玉、曾煥昇、韓
　　　　　雯、廖晏儷、張土宣等人。
地　　區：臺中市
性　　質：水墨、油畫、水彩、膠彩、雕塑、撕紙畫等。

2018年2月「靈島美術學會」於臺中市文英館舉辦「靈島美術學會第27次大展」。

　　「靈島美術學會」成立於1990年，胡惇岡受推為會長。學會以「藝術創作、突破、創新」為宗旨，並積極鼓勵會員參加各類國際美展，以厚實參展經歷並開闊視野。會員們各個都有獲獎或舉辦個展之經歷；並參加包括：義大利、美國、日本、韓國、新加坡、拉脫維亞、泰國等國際性聯展，甚至連續七年受邀於國父紀念館參加兩岸名家邀請展。2015年1月16日於臺中市屯區藝文中心舉辦「靈島美術學會第24次大展」。2018年2月於臺中市文英館舉辦「靈島美術學會第27次大展」。2019年1月18日於臺中市屯區藝文中心舉辦「靈島美術學會第28次大展」。

胡惇岡，〈農家〉，水彩、紙，
54.5×78.4cm，1977，
國立臺灣美術館典藏。

253

耕心雅集

團體名稱：耕心雅集
創立時間：1990
主要成員：戴武光、陳國增、甘錦城、吳逢春、張夢雨、黃崑林、侯清
　　　　　地、呂淑芬、徐文印、莊連東、莊秀霖、張志聲共十二人創
　　　　　立，後續加入；簡錦益、黃農、呂理發、張穆希、蔡水景、
　　　　　羅德星、陳宗鎮、徐明寄、司徒錦鷹、吳烈偉、林浩志、柯
　　　　　志正、曾玉珊等人。
地　　區：桃園縣
性　　質：水墨、書法、膠彩、及篆刻。

　　1990 年戴武光會同縣內十一位在水墨、書法、膠彩，以及篆刻創
作上表現優異者發起成立「耕心雅集」。相約以聚會、聯展的形式，展
開書畫藝術的創新。之後，其組成份子略有增減，但無論老幹或新枝，
皆能以水墨、彩墨、書法為表現媒介，展現與時俱增的書畫風華與魅力。

甘錦城，〈戰爭與和平〉，礦物
彩、水干、麻紙，145.5×112cm，
2003。（甘錦城提供）

右上圖：耕心雅集2003年於桃園縣
文化局舉行聯展。（賴明珠攝）

右下圖：張志聲，〈忙、盲、茫〉，
水墨、紙，90×180cm，2001。
（張志聲提供）

254
國際水彩畫聯盟

團體名稱：國際水彩畫聯盟
創立時間：1990
主要成員：何文杞、許天得、野上良兼、林瑛星、木本重利、安瑛等人。
地　　區：屏東縣
性　　質：水彩

　　1986年第1屆「亞細亞國際水彩畫展」之後，又陸續辦理三屆，並有其他國家加入，何文杞等人遂於1990年另組「國際水彩畫聯盟」，致力於國際畫壇水彩畫的交流活動。1991年8月於韓國釜山文化會館舉辦第1屆「國際水彩畫聯盟世界水彩畫展」。1995年由「國際水彩畫聯盟」主辦第3屆「國際水彩畫聯盟世界水彩畫大展」，邀請包括臺灣、中國、紐約、韓國、巴黎、加拿大、新加坡、香港、日本、波蘭、巴基斯坦等地十九個水彩團體於屏東縣立文化中心展出。此次大展作品內容風格多變，有運用傳統水彩技法，純熟地控制水分和水彩，也有使用不同材質組合，顯現創新的視覺效果。2009年9月26日「國際水彩畫聯盟」和屏東縣「翠光畫會」，則聯合主辦第7屆「國際水彩畫聯盟世界水彩畫大展」於屏東縣政府文化處1樓。

1995年由「國際水彩畫聯盟」編輯《第3屆世界水彩畫大展紀念畫集》封面。

解嚴前後臺灣美術團體分布地區簡圖

外島

● 澎湖縣
中國書法學會臺灣省
澎湖縣支會
中國美術協會澎湖縣支會

● 金門縣
中國書法學會金門支會
金門縣美術協會

南部

● 臺南市
六合畫會
億載畫會
新象畫會
臺南雕塑聯誼會
臺南市新營美術學會
臺南縣美術學會
南陽人體畫會
南臺灣新風格畫會
調色盤畫會
野蠻現代畫會

午馬畫會
中華民國嶺南畫學會
紫雲畫會
西瀛鄉友畫會
夔藝術聯盟
滾動畫會
中華民國水墨藝術學會
高雄市分會
高雄縣美術研究學會
流觴雅集
五行畫會
港都畫會
高雄美術聯盟
星寰畫會
高雄市現代畫學會
丁卯書畫會
蕉城美術協會
糊塗畫會
高雄市嶺南國畫藝術學會
高雄市國際美術交流協會
高雄水彩畫會
南臺重彩畫會

● 高雄市
高雄市美術協會
高雄市嶺南藝術學會
兩極畫會
心象畫會
南海藝苑
新血輪畫會
一心畫會

● 屏東縣
內埔美術研究會
（枋寮）鄉音美術會
草地人畫會
屏東縣美術協會
臺灣現代水彩畫協會
海藍畫會
屏東縣畫學會
屏東縣淡溪書法研究會
國際水彩畫聯盟

東部

● 宜蘭縣
長松畫會
宜蘭縣美術學會
青蘋果畫會
得璇畫友會

● 花蓮縣
花蓮美術教師聯誼會
中國美術協會花蓮支會
五人畫展
五榕畫會

● 臺東縣
青流畫會
臺東書畫研習會
臺東縣書法學會
中國書法學會臺東縣支會

多地區

● 多地區
中美文化藝術交流協會（美國加州、高雄）
南部藝術家聯盟（臺南、高雄）
阿普畫廊（高雄、臺北市）
東海岸畫會（臺東、高雄）
若雨軒國際水墨畫會（臺北、加拿大）

地圖分區依據：
交通部中央氣象局 2019 年網站

北部

● 基隆市

青荷葉畫會
基隆市美術協會
基隆西畫家聯盟
季風藝術群

● 臺北市

快樂畫會
中華民國版畫學會
臺灣省水彩畫協會
十秀會
70's 超級團體
中華民國雕塑學會
唐墨畫會
一粟畫會
長流畫會
三人行藝集
東亞藝術研究會
子午潮畫會
六修畫會
清心畫會
墨華書會
水墨畫會
金門畫會
中日美術作家聯誼會
十青版畫會
中華民國油畫學會
換鵝書會
六菱畫會
芝紀畫會

河邊畫會
62 潮
地平線畫會
端一書會
芳蘭美術會
五行雕塑小集
墨潮書會
大地美術研究會
拾閒畫會
中華民國書學會
星塵水彩畫會
南北水彩畫會
九逸書畫會
中華藝風書畫會
五七畫會
將作畫會
文興畫會
中華民國造形藝術教育學會
六六畫會
北北美術會
純美畫會
松柏書畫社
子午畫會
光陽畫會
山城畫會
中華民國書法教育學會
青青畫會
中華水彩畫作家協會
臺北藝術家聯誼會
臺北新藝術聯盟

中華民國現代畫學會
當代畫會
印證小集
101 現代藝術群
笨鳥藝術群
亞洲藝術創作協會中華民國分會
磐石書會
新思潮藝術聯盟
新航線畫會
異度空間
臺北前進者藝術群
藝風畫會
新繪畫藝術聯盟
華岡現代藝術協會
新粒子現代藝術群
臺北市西畫女畫家聯誼會
三石畫藝學會
中華民國水墨藝術學會
元墨畫會
第三波畫會
超度空間
互動畫會
臺北畫派
中華新藝術學會
嘉仁畫廊
春聲畫會
息壤
SOCA 現代藝術工作室
3‧3‧3Group
墨藏書會

石青畫會
○至一藝術群
三帚畫會
醉墨會
玄修印社
雨農畫會
伊通公園
3E 美術會
2 號公寓
玄心印會
玄香書會
人體畫學會
六辰畫會
透明畫會
泛色會
臺灣檔案室
NO-1 藝術空間
綠水畫會
北師拍岸畫會
90 畫會

● 新北市

守中齋書畫會
風野藝術協會
一德書會
秋吟雅集
茂廬畫會
北北畫會
中華書畫會
九份藝術村聯誼會

墨原畫會

● 桃園市

武陵十友書畫會
晨曦美術研究會
迎曦書畫會
桃園縣美術家聯誼會
三藝畫會
桃園縣美術協會
澄星畫會
玄濤書會
耕心雅集

● 新竹市

新竹市美術協會

● 新竹縣

新竹縣美術協會

● 苗栗縣

苗栗縣美術協會
蓬山美術會
苗栗西畫學會
苗栗縣書法學會
中港溪美術研究會

中部

● 臺中市

中國人體畫會
臺中藝術家俱樂部
中華國畫聯誼會
中國空間藝術學會中部聯誼會
東南美術會
夏畫會
春秋美術會
葫蘆墩美術研究會
具象畫會
自由畫會
國風畫會
中部水彩畫會
牛馬頭畫會
弘道書藝會
天人書畫學會

青溪畫會
臺中縣美術協會
臺灣省膠彩畫協會
馨馨現代畫會
現代眼畫會
臺中市采墨畫會
大中畫會
原流畫會
臺中市墨緣雅集畫會
大臺中美術協會
中部雕塑學會
南天畫會
臺中縣書學研究會
亞洲美術協會
修特藝術學會
臺中五線譜畫會
亞洲美術協會聯盟臺灣分會
臺灣省全省美展永久免審

查作家協會
中墩畫會
形上畫會
靈島美術學會

● 彰化縣

IFA 國際美術協會臺灣分會
彰化縣美術教師聯誼會
西北美術會
龍頭畫會

● 南投縣

美晨書會
南投縣美術學會
懷孕畫會
山之城畫會
草屯九九美術會
篁山畫會

南投縣書法學會
山雅書畫會

● 雲林縣

雲林縣教師美術研究會
雲林縣美術協會
沙崗美術協會
上上畫會

● 嘉義市

中國美術協會嘉義市支會

● 嘉義縣

梅嶺美術會
嘉義市書法學會

解嚴前後美術團體年表

本冊年表彙整 1970 年至 1990 年間，臺灣美術團體之成立及活動情形，透過依編年先後的排列方式，為解嚴前後臺灣美術團體的活動狀況建立一個總覽性質、便於查詢的系統化資料。讀者可透過「創立時間」獲知美術團體之成立年代，並由「美術團體備註資料」了解該團體的成立地點、團體性質、主要參與成員，以及展覽活動紀錄等團體發展概況。

備註資料欄凡標示「參見*頁」者，為本冊重點選介之美術團體，讀者可翻閱至該頁面查詢更多訊息，並欣賞相關活動照片及成員作品。

III（1970-1990）

序號	創立時間	美術團體名稱	美術團體備註資料
1	1970.3.20	中華民國版畫學會	參見43頁。
2	1970春	臺灣省水彩畫協會（1980年更名「臺灣水彩畫協會」）	參見44頁。
3	1970春	十秀畫會	會員有：王君懿、譚淑、胡佩鏘、田曼詩、溫淑靜、梅笑櫻、黃國瑛、溫碧英、羅芳、梁丹丰。
4	1970.6	內埔美術研究會	由宋麟興、鍾照彥、江富松、曾紹鄉、簡基雄、李清華等人共同發起，邀莊世和為顧問。1970年10月10日，於屏東內埔鄉民眾服務站舉行第1屆「內埔美術展覽會」。1973年10月，屏東內埔鄉民服務站舉行第4屆「內埔美術展覽會」。第4屆展覽之後，因成員調離內埔鄉，以及主要展場內埔鄉民眾服務改建為圖書館，研究會活動遂告中止。
5	1970	中國書法學會金門支會（1997年更名「金門縣書法學會」）	王俊賢、姜炎、傅維德、陳添財、張奇才、傅子貞、吳鼎仁、唐敏達、洪明燦等人於金門縣組成。
6	1970	快樂畫會	梁丹丰、張惠美、張宏正、李琦等人組成。1976年5月於臺北市國軍藝文活動中心舉行第6屆聯展。
7	1970	70's 超級團體	參見46頁。
8	1971.3.25	高雄市美術協會	參見48頁。
9	1971.4.18	中華民國雕塑學會	參見50頁。
10	1971.6.6	新竹縣美術協會	參見51頁。
11	1971.10.31	武陵十友書畫會	參見52頁。
12	1971	唐墨畫會	孔依平、林韻琪、任淑齡、李源海、林煒鎮、林經易、盧錫炯、朱振南和范乾海、陳合成等人組成。「唐墨」二字乃緣於對中國盛唐文風之崇仰。2008年8月11日於國父紀念館逸仙藝廊舉行「唐墨畫會書畫聯展」。2016年2月25日於新北市藝文中心舉行「唐墨畫會書畫聯展」。
13	1971	新竹市美術協會	參見54頁。
14	1971	青荷葉畫會	基隆新生代水墨畫家：李純甫、陳正隆（小魚）、潘谷風、周韜、簡吟華等人組成。之後陳國棟、賴炳華、林裕淳、林晉、喻秋農等人加入，創作媒材擴展至水彩與油畫。1995年由叢樹鴻出任會長。
15	1971	一粟畫會	為一水墨畫團體，現今會長為林韻琪。
16	1972.1.15	臺中藝術家俱樂部	參見56頁。
17	1972.2.16	苗栗縣美術協會	參見57頁。
18	1972.3	中華國畫聯誼會	參見58頁。
19	1972.5	長流畫會	參見59頁。
20	1972	三人行藝集	張光賓、董夢梅、吳文彬三位水墨畫家所創立。

序號	創立時間	美術團體名稱	美術團體備註資料
21	1972	東亞藝術研究會	參見62頁。
22	1972	六合畫會	由臺南市藝術家王再添、林智信、陳泰元、陳輝東、曾培堯、劉文三等人創立。1981年5月於臺南市（永福國小）永福館舉辦「六合畫盟鳳凰大展」。
23	1972	子午潮畫會	參見64頁。
24	1973.1	中國空間藝術學會中部聯誼會	臺中市雕塑、攝影家：朱魯青、張中傳、賴明昌、張泉彬等人創立。以「提高空間藝術創作，學術交流及聯誼」為宗旨，每月舉行聯誼座談會。
25	1973	六修畫會	劉源沂、劉如桐、楊襄雲、鄔企園、郭忠烈及王靜芝組成。1975年10月於臺北市國軍藝文活動中心舉行會員近作繪畫展。
26	1973	墨華書會	負責人林明良。
27	1973	清心畫會	由孫雲生等張大千弟子，以及再傳弟子共三十六人組成。
28	1973	水墨畫會	馮鍾睿、陳大川、黃惠貞、司徒無弱（司徒強）、凱庸、李重重及文霽等人組成。1973年舉辦第1屆「水墨畫會年展」。
29	1974.1.1	金門畫會	參見66頁。
30	1974.1.20	中日美術作家聯誼會（1998年更名「臺日美術作家聯誼會」，2018年再更名「臺日美術協會」）	參見68頁。
31	1974.3	十青版畫會	參見70頁。
32	1974.5	東南美術會	參見74頁。
33	1974.9	中華民國油畫學會	參見76頁。
34	1974	換鵝書會	主要成員：黃篤生、連勝彥、蘇天賜、施春茂、謝健輝、黃金陵、曾安田、周澄、陳維德、薛平南、杜忠誥、李郁周、陳坤一、黃宗義、林隆達等人。
35	1974	六菱畫會	姚聯榜、李重輝、史新年、林良材、張韻明、呂聰允等人組成。1974年7月於臺北國軍藝文中心舉行六菱畫會展。
36	1974	芝紀畫會	林秋吟、陳堯帝、簡建興、陳主明、莊坤榮等人組成。1978年3月於臺北中央大樓華明藝廊舉行芝紀畫展。
37	1974	河邊畫會	參見80頁。
38	1974	花蓮美術教師聯誼會	由花蓮縣美術教師組成，首屆會長為黃秀玉。以聯繫美術教師的感情，砥礪藝業和切磋作品為宗旨。每年美術節舉辦作品觀摩、競賽和學童繪畫比賽，並邀請名家專題演講，協助地方從事藝術活動及美術教育。
39	1974	62潮	樂亦萍、陳沁楨、卓有瑞、司徒強、林昌德、邱玲玲等版畫創作者組成。「62潮」曾於臺北幼獅畫廊舉辦聯展，並傳承廖修平的理念，致力於版畫藝術的推廣。

序號	創立時間	美術團體名稱	美術團體備註資料
40	1974	夏畫會	參見82頁。
41	1974	兩極畫會	參見83頁。
42	1974	地平線畫會	參見86頁。
43	1974	心象畫會	參見87頁。
44	1975之前	美晨畫會（1993年改組為「魚池美術會」，2000年正式立案為「南投縣藝池藝術協會」。）	由南投魚池鄉劉啟和、沈政瑩兩表兄弟發起組成。1975年10月25日與鐘周鵬、何永正、王千營、巫志誠、沈揮勝合辦日月潭史上首次畫展。該畫會團體多次結合會員同好，在埔里鎮和魚池鄉舉辦聯展，共同致力於推動大日月潭地區之藝術教育及藝文風氣。
45	1975.3.25	蓬山美術會	網羅苗栗苑裡愛好藝術人士，積極倡導美術教育，提升地方藝術文化層次，公推陳南邦為首任會長。
46	1975端午節前一日	端一書會（1991年並用「玄一書會」之名）	參見88頁。
47	1975.8.15	南海藝苑（1989年更名「高雄市南海書畫學會」）	參見90頁。
48	1975.10	（枋寮）鄉音美術會	參見91頁。
49	1975.10	新血輪畫會	參見92頁。
50	1975	青流畫會	由陳甲上號召賴美惠、侯信憲、林耀華等人所創立，以培育臺東藝術創作風氣為宗旨。1983年因陳甲上從臺東移居高雄，「青流畫會」乃停止活動。
51	1975	芳蘭美術會	參見92頁。
52	1975	五行雕塑小集	參見95頁。
53	1975	乙卯畫會（1977年更名「億載畫會」）	參見98頁。

34換鵝書會　1994年，換鵝書會「二十週年慶書法展」廣告。

34換鵝書會　1999年，「堅持與探索：換鵝書會二十五週年主題書法聯展」於何創時書法藝術基金會。

序號	創立時間	美術團體名稱	美術團體備註資料
54	1975-1978	草地人畫會	屏東縣竹田鄉西勢村藝術家李強、陳慶富及陳景亮等人共同發起。創作媒材含括：油畫、版畫、水彩等。
55	1976.4.24	臺東書畫研習會	參見99頁。
56	1976.4	春秋美術會	參見100頁。
57	1976.5	墨潮書會	參見102頁。
58	1976.6.20	南投縣美術學會	參見104頁。
59	1976.7.9	中國美術協會花蓮支會（1993年12月更名「花蓮縣美術協會」）	參見106頁。
60	1976.7.23	大地美術研究會	參見108頁。
61	1976.9.4	葫蘆墩美術研究會	參見110頁。
62	1976.9.28	具象畫會	參見114頁。
63	1976.11.12	自由畫會	參見116頁。
64	1976.12.25	國風畫會	參見118頁。
65	1976	雲林縣教師美術研究會	雲林縣美術教師：劉曉燈、尤敏貞、王秀英、王婉華、李初雄、沈慶泉、陳石柱等人組成。1977年10月於雲林縣青年育樂中心聯展。1979年3月會員聯展於北港朝天宮宗盛台2樓及雲林縣斗六青年活動中心。
66	1976	拾閒畫會	臺北市水墨畫家：劉墉、涂璨琳、周澄、李義弘及林打敏（林經易）等人創立。1976年11月於臺灣省立博物館舉行會員聯展。
67	1976	晨曦美術研究會	桃園縣美術團體，現任會長為王菁華。
68	1976	一心畫會	由王秀雄、顏雍宗、呂錦堂、方永川、蘇洽同等高雄藝術家創立，以寫生為創作主軸，並致力於推展美育及協辦國際性美展。1984年11月3日於高雄市立中正文化中心至美軒舉行「一心畫會聯展」。
69	1976	中華書法研習聯誼會（後改名「中華民國書學會」）	參見122頁。
70	1977.1	雲林縣美術教師研究會（後改名「雲林縣美術學會」）	參見123頁。
71	1977.9.21	中部水彩畫會	參見124頁。
72	1977	星塵水彩畫會	李焜培、沈允覺、陳誠、廖修平、王家誠、吳登洋、吳文瑤等人組成。1977年於臺北美新處舉行「第1屆星塵水彩畫聯展」。
73	1977	南北水彩畫會	沈國仁、陳榮和、李薦宏、張煥彩等人創立。1977年6月29日於臺北國軍文藝活動中心首展。1981年5月19日於美國新聞處舉辦第2屆展覽。

序號	創立時間	美術團體名稱	美術團體備註資料
74	1977	守中齋書畫會	任博悟（入迂）指導。
75	1977	九逸書畫會	
76	1977	中華藝風書畫會	負責人辜瑞蘭。
77	1977	長松畫會	宜蘭藝術家潘許益等人發起成立。
78	1977	六六畫會	1977年李大木、馬晉封、吳平、夏建華、喻仲林、周澄等水墨畫家組成「六六畫會」。
79	1978.3.10	牛馬頭畫會	參見126頁。
80	1978.3.25	基隆市美術協會	參見128頁。
81	1978	五七畫會	五七畫會由師大美術系五七級畢業學生王美幸、黃麗珠等人所組成，1978年舉行首展。
82	1978	將作畫會	由林章湖、張正仁、陳東元、袁汝儀、李翠嬿、葉郁如等人組成。1978年6月於美國交流總署臺北分署舉行首展。1981年於臺北美國文化中心舉辦「將作畫會聯展」。
83	1978	風野藝術協會	負責人江尚儒。
84	1978	迎曦書畫會	桃園書法家黃群英召集在桃園縣立圖書館學習書法的學生，如：謝幸雄、孫紹復、宋桂芳、顏翠玉等人組成。
85	1979.2.29	梅嶺美術會	參見130頁。
86	1979.11.10	IFA國際美術協會臺灣分會	參見134頁。
87	1979.11.12	文興畫會	參見136頁。
88	1979.11.25	新象畫會	參見138頁。
89	1979.11	中華民國造形藝術教育學會	中華民國造形藝術教育學會理事長為顏水龍，秘書長吳隆榮，其他成員為楊三郎等人。創會宗旨主要為辦理世界兒童畫展。
90	1979.12.23	宜蘭縣美術學會	參見140頁。

76中華藝風書畫會　2007年，中華藝風書畫會於臺北市議會文化藝術中心舉辦會員聯展。

83風野藝術協會　2016年，第24屆風野盃寫生比賽活動訊息。

83風野藝術協會　2017年，風野藝術協會舉辦許雲翔、王志銘與學生師生聯展「金雞獻藝」。

序號	創立時間	美術團體名稱	美術團體備註資料
91	1979	純美畫會	參見142頁。
92	1979	中美文化藝術交流協會	參見144頁。
93	1979	午馬畫會	參見145頁。
94	1979	弘道書藝會	由書法家陳其銓、張自強等人成立於臺中后里。
95	1979	東海岸畫會	由林朝堂、杜若洲、陳甲上、曾廣興、林佑義等人創立。屬聯誼創作性質，並無展覽。
96	1979	天人書畫學會	郭燕嶠與趙宗冠、林河源等人創立。1984年於省立博物館舉辦第2屆聯展。
97	1979	五人畫展	參見148頁。
98	1979	北北美術會	由張萬傳、吳王承、張祥銘、黃植庭、廖武治、呂義濱等人組成。1979年11月於臺北明生畫廊舉行「北北美術會十一人聯展」。1980年第2屆聯展。1982年第3屆聯展。
99	1980.6	南部藝術家聯盟	參見149頁。
100	1980.11.12	中華民國兒童書法教育學會（1989年更名「中華民國書法教育學會」）	參見150頁。
101	1980	中華民國嶺南畫學會	由馮少強（創會理事長）、林梧桐等人發起創立，其他成員有陳順章、吳筱潔等兩百多人。標榜以畫會友，結合愛好書畫詩詞人士共同切磋，以發揚國粹。該畫會追隨嶺南畫派技法風格，在高雄致力於此畫派的教育推廣。
102	1980	松柏書畫社	負責人為倪占靈。
103	1980	子午畫會	由曾雙春、郭吉森、李清祥、李宗翰、楊淑嬌等人組成。
104	1980	懷孕畫會	由南投縣藝術家賴威嚴、何季諾、鄭松維、施來福、鄧獻誌等人組成。
105	1980	青青畫會	由黃弘道、胡懿勳、江祖望、林宜靜、張旭光、張璐瑜、顧介儒等人組成。1986年6月於國軍文藝活動中心聯展。
106	1981.5.3	臺中縣美術協會	參見151頁。
107	1981.7.5	苗栗縣西畫學會	參見152頁。
108	1981.12.6	臺灣省膠彩畫協會（後更名「臺灣膠彩畫協會」）	參見153頁。
109	1981.12.25	屏東縣美術協會	參見156頁。
110	1981	中華水彩畫作家協會（1987年更名「中華水彩畫協會」）	參見158頁。
111	1981	臺灣現代水彩畫協會	參見160頁。
112	1981	青溪畫會	由王三慶、陳豐玉、俞慎固、王逸白、王逸飛、王逸詩、嚴少甫等人組成。1984年舉行成立三週年聯展。

序號	創立時間	美術團體名稱	美術團體備註資料
113	1981	光陽畫會	由施翠峰師生組成。
114	1981	山城畫會	羅日煌、黃榮華、謝松江等人組成，1981年1月於臺北大地畫廊舉行「山城十人展」。
115	1981	紫雲畫會	傅定英、樊湘濱、李惠正、趙小寶、黃銘祝、顏丙林等人組成。1981年於高雄市社教館舉行「紫雲畫會」首展，辦了兩屆展覽後未再延續。
116	1981	臺北藝術家聯誼會	陳正雄、楊興生、江明賢、趙國宗等人創辦「臺北藝術家聯誼會」，陳正雄膺選為創會會長。1981年10月於春之藝廊首展。
117	1981	饕餮現代畫會	參見161頁。
118	1982.4	西瀛鄉友畫會	由在高雄的澎湖西瀛鄉友組成，會員有陳玉波、鄭獲義、宋世雄、呂伯欣、郭榮豪、陳信秀、歐福來、陳四耀、顏雍宗、楊茂松、許一男、涂武雄、呂金雄、許參陸、林垂紀、洪根深、許素鑾、莊武西、許順序、吳叔明等人，名譽會長為陳江章。1982年4月17日於高雄臺灣新聞報畫廊舉行首屆「西瀛鄉友畫展」。
119	1982.6.13	臺北新藝術聯盟	參見162頁。
120	1982.6	夔藝術聯盟	參見164頁。
121	1982.10	印證小集（1996年更名「臺灣印社」）	參見166頁。
122	1982.11.12	中國書法學會臺灣省澎湖縣支會（1993年更名「澎湖縣書法協會」）	由陳旺乾、謝聰明、楊子儀、楊文樟、黃瑞興、呂明鏡、鄭仕賢、呂萬傑、陳明生、陳國彥、吳莊素貞、黃春鶯、李俊賢等人創立，以「提倡中國書法、發揚中華文化、欣賞書法藝術」為宗旨。
123	1982.11.12	中華民國現代畫學會	參見168頁。
124	1982.11	當代畫會	參見170頁。
125	1982.12	101現代藝術群	參見170頁。
126	1982	現代眼畫會	參見172頁。
127	1982	笨鳥藝術群	參見176頁。
128	1982	臺南雕塑聯誼會（1985年更名「無間雕塑會」）	臺南市雕塑家：蕭祖銘、許子璋、林永祥、陳正雄、鄭春雄、謝志尚、林典蓉等人創立。1983年於臺南社教館舉行首屆展覽。1985年更名「無間雕塑會」，並於臺南市中正藝廊舉辦「無間雕塑展」。1987、1988年都曾舉行「無間雕塑展」。
129	1982	亞洲藝術創作協會中華民國分會	由臺、港、日、韓等國廣告、藝術、設計、出版界名家所組成。臺灣藝術家為楊夏蕙等人。
130	1982	磐石書會	陳淑娥、施筱雲等人組成。
131	1982	得璇書友會	魏得璇、賴敏容等人組成。
132	1982	一德書會	創立於臺北縣汐止鎮（今新北市汐止區），負責人謝淑珍。

序號	創立時間	美術團體名稱	美術團體備註資料
133	1982	若雨軒國際水墨畫會	章金生、黃素梅等人組成。
134	1982	秋吟雅集	林顯宗、吳王承、莊佳村、林勝正等人創立於臺北縣淡水鎮。1988年秋吟雅集首展（五人聯展）。1990年第三次「秋吟雅集六人油畫聯展」。1990、1991年秋吟雅集聯展於臺北市立社教館。
135	1983.2.5	彰化縣美術教師聯誼會（後更名「彰化縣美術學會」）	參見177頁。
136	1983.3.25	新營美術學會（縣市合併後改名為「臺南市新營美術學會」）	由一群臺南新營志同道合的美術教師，包括：步進、周博尚、蔡朝樹、黃明賢、方燦榮、陳炎清、楊彩雲、李寶文、沈英傑、吳清輝、曾興平、葉敏瑞、歐益豪、莊慶芳、吳蓮珠、蘇新雄、劉靜芳、胡進義等人組成。該會以「研究美術及推動藝術文化學術，提昇社會藝術生活」為宗旨，2016年理事長為葉敏瑞。
137	1983.3.25	大中書畫會	「大中書畫會」由王雙寬、蘭培林、李雛、馬相伯、謝榮源、陳佑端、王梅南及井松嶺等八位臺中市熱中彩墨藝術家組成。原以水墨畫為主，從第15屆起增加書法類及膠彩畫類。新增會員包括：陳佑端、潘錦夫、謝榮源、吳聿文、陳聰海、曾佰祿等人。1984年10月於臺中市立文化中心及彰化縣文化中心會員聯展，11月於臺南社教館聯展。
138	1983.5.20	苗栗縣書法學會	吳玉山、林金春、呂淇鐘、謝英芳、韋紹祥、陳金火、陳運進等人創立。
139	1983.8.1	沙崗美術協會	參見178頁。
140	1983.8.14	新思潮藝術聯盟	參見179頁。
141	1983.10.9	臺北前進者藝術群	參見182頁。
142	1983.12	桃園縣美術家聯誼會（1995年立案為「桃園縣美術教育學會」，2014年更名「桃園市美術教育學會」）	參見184頁。

118西瀛鄉友畫會　顏雍宗油畫作品〈泊〉，展出於第1屆「西瀛鄉友畫展」。（洪根深提供）

132一德書會　2001年，一德書會舉辦成立二十週年紀念展「一德書會書法展覽」。

序號	創立時間	美術團體名稱	美術團體備註資料
143	1983	臺東縣書法學會	楊雨河、林嶺旭等人組成。
144	1983	嘉義市書法學會	蔡乃政、王樹砂、林義峰、張素俏等人組成。
145	1983	藝風畫會	王壽藹、程音等人組成。
146	1983	新航線畫會	曾國安、黃飛、李振明、黃宣勳等人組成。1984年7月於國軍文藝活動中心首展。
147	1983	基隆西畫家聯盟	
148	1983	上上畫會	雲林縣藝術家：林茂雄、黃應峰、李佼清、高惠芬、楊正言等人創立。首展與第2屆聯展都在斗六門商業大樓3樓舉行。1985年於雲林縣立文化中心舉行聯展。之後展覽都在雲林縣立文化中心展出。
149	1983	臺中市采墨畫會	參見186頁。
150	1984.1	海藍畫會	屏東縣東港鎮藝術家：陳政森、孔美惠、王啟義、王苓如、王世昌、洪瑾琪、徐式禎、黃一泰等人創立，以「響應政府文化建設，增進東港美術風氣，充實精神生活」為宗旨。目前會員有二十多人，以國民中、小學教師為主。
151	1984.1	新粒子現代藝術群	參見188頁。
152	1984.2	滾動畫會	參見189頁。
153	1984.4.14	屏東縣畫學會	參見191頁。
154	1984.5.10	原流畫會	由臺中縣大甲鎮藝術家方鎮養（會長）、王仲平發起，其他會員有：紹彩雲、王幸福、莊銘鎮、許鴻飛等人。以「提升藝術本質，影響大眾對藝術普遍之認知與喜愛」為宗旨，每年舉辦會員聯展及美術研習活動。
155	1984.8.17	異度空間	參見192頁。
156	1984.9.15	中華民國水墨藝術學會（於各地設有分會）	簡顯宗、王仁鈞、謝瑞智、連勝彥、陳素民、黃磊生等三十五人組成。1986年獲中央社工會獎勵舉辦第27屆「中日書畫交流展」於國父紀念館。
157	1984.9.16	新繪畫藝術聯盟	參見194頁。
158	1984.9.20	華岡現代藝術協會	參見196頁。
159	1984.12	中國書法學會臺東縣支會	楊雨河、翟家瑞、莊有德、李建文、許金龍等人創立。
160	1984	臺北市西畫女畫家聯誼會（1993年改名為「臺北市西畫女畫家畫會」。）	參見198頁。
161	1984	中港溪美術研究會	會員有葉美鈴、廖住等人。2017年9月16日於苗栗縣政府文化觀光局第一展覽室舉辦「苗栗縣中港溪美術研究會會員聯展」。
162	1984	三石畫藝學會	參見200頁。

序號	創立時間	美術團體名稱	美術團體備註資料
163	1984	高雄縣美術研究學會（後更名「高雄市美術研究會」）	由高雄市國中、小教師：簡大崇、潘火珠、廖慶良、吳如芬等人發起，會員有：林茂榮、黃耀瓊、呂浮生、韓永、李登華、陳正利等人。該研究會除會員聯展之外，亦發表會刊，鼓勵會員撰寫藝術理論、研究心得。2016年9月27日於屏東縣鄉土藝術館舉行「高雄市美術研究學會2016風華再現藝術聯展」。
164	1984	流觴雅集	高雄市藝術家方獻堂發起創立，會員有：童家麟、徐照盛、薛秀慧等人。
165	1984	中華民國水墨藝術學會高雄市分會	會員有蔡明智、蔡和良等人。
166	1984	五行畫會	陳慶榮、蕭進興、吳漢宗、陳士侯等人創立。1984年12月於高雄市立圖書館舉行「五行畫會聯展」。
167	1984	臺中市墨緣雅集畫會	參見201頁。
168	1984	港都畫會	高雄藝術家：顏雍宗、李福財、李真璋、陳文龍、蕭英物、黃炎山、陳弘行等人創立。
169	1985.3.25	高雄藝術聯盟	參見203頁。
170	1985.3.25	元墨畫會	參見205頁。
171	1985.4	第三波畫會	參見207頁。
172	1985.5	超度空間	參見208頁。
173	1985.6.24	西北美術會	由彰化西北扶輪社贊助成立。創始會員有：林天從、吳秋波、林太平、張煥彩、許輝煌、丁國富、林俊寅、施南生等人，推舉林天從為首屆會長。
174	1985.10.6	中國美術協會臺灣省分會臺南縣支會（1993年更名「臺南縣美術學會」，2010年又更名「臺南市美術學會」）	參見210頁。
175	1985.10	互動畫會	參見212頁。
176	1985	臺北畫派	參見213頁。
177	1985	山之城畫會	由南投縣藝術家蕭如松、廖述麟、施來福、詹德修、姚淑芬、周意耘、蕭鴻成等人創立。其他會員還有：黃玉秀、柯適中、陳青宏、陳明弘、王亮欽、林正杰、陳聖政等人。
178	1985	三藝畫會	參見217頁。
179	1985	青蘋果畫會（宜蘭）	
180	1985	中華新藝術學會	參見218頁。
181	1985	南陽人體畫會（後更名「南陽美術協會」）	參見219頁。
182	1985	嘉仁畫廊（替代空間）	參見220頁。

序號	創立時間	美術團體名稱	美術團體備註資料
183	1985	春聲畫會（2011年與「蘭心畫會」合組「臺灣山水藝術學會」）	周澄學生：張禮權、甘錦城、黃子哲、陳正娟等人於臺北市創立。
184	1986.1.3	大臺中美術協會	參見221頁。
185	1986.4之前	息壤	參見222頁。
186	1986.4.6	中部雕塑學會（1988年更名「臺中市雕塑學會」）	參見224頁。
187	1986.7.1	高雄市嶺南藝術學會	成立於1989年，由高雄市長青學苑成員及藝術愛好者所組成，主要成員為：徐達志、洪瑞松、陳天裕、張義等人。第1屆理事長為徐達志，第2屆為洪瑞松。1987年於高雄市國父紀念館聯展。之後仍舉辦過數十次聯展。該學會之宗旨為以畫會友，結合畫友、詩友、書法朋友共同研究中國傳統國畫和嶺南畫派與西洋、東洋畫之長處，去蕪存菁，創新畫藝。
188	1986.8.9	桃園縣美術協會	參見226頁。
189	1986.8.10	中國美術協會澎湖縣支會（1993年更名「澎湖縣美術協會」）	參見227頁。
190	1986.10.10	SOCA現代藝術工作室（Studio of Contemporary Art）	參見228頁。
191	1986	澄星畫會	參見230頁。
192	1986	3．3．3Group	參見231頁。
193	1986	墨藏書會	陳岱榮、劉榮欽、黎慕蘭等人組成，1987年首展於臺北市社教館。
194	1986	茂廬書會	陳建倉為會長，與丁春忠等人組成，會址設於新北市。

161中港溪美術研究會　1995年，中港溪美術研究會於苗栗極真藝術中心舉行年度大展。

168港都畫會　1995年，港都畫會聯展於高雄市立文化中心。

183春聲畫會　1993年，春聲畫會「根植傳統・開發新局」聯展於師大畫廊。

183春聲畫會　1995年，春聲畫會於師大畫廊舉行第10屆書畫展。

序號	創立時間	美術團體名稱	美術團體備註資料
195	1986	星寰畫會	高雄市藝術家：黃勝發、卓雅宣、蘇清義、蘇瑞鵬、蘇志徹、林麗華、黃耀瓊等人所創立。
196	1986	南天畫會	嶺南派之盧清遠創辦，會員有：陳冰、鄭祖培、蘇德珍等人組成，1988年首展於臺中市立文化中心、臺北市社教館。
197	1986	北北畫會	水墨畫家陳拙園（森政）與林永發、許進發、顏文堂等人創立，1987年於臺北縣立文中心、桃園縣立文化中心首展。
198	1986	中華書畫會	水墨畫家張俊傑、倪占靈、王獻亞、孔依平等人組成，1986年於臺北縣新店市公所首展。
199	1986	臺中縣書學研究會	蕭丁山、傅茂金、蔡炳坤等人創立。
200	1986	石青畫會	參見232頁。
201	1986	南臺灣新風格畫會	參見234頁。
202	1986	◯至一藝術群	蘇美玉、游正峰、黃金龍、格林・勃霍則、比內爾、卡特琳・帕蒙組成，1987年10月於臺北市立美術館展覽。
203	1987.2	草屯九九美術會	李轂摩、李文卿、柯耀東、王輝煌、程錫牙、簡銘山、臧家儒、郭皆貴、蔡鈴代、謝以裕等人，於草屯敦和國小正式成立，並於草屯國泰大樓2樓舉行首展。該會以增進藝友情誼，關懷地方，回饋鄉里之熱忱，和提升草屯文化水準為創會宗旨。
204	1987.3	亞洲美術協會	參見236頁。
205	1987.6	九份藝術村聯誼會	臺北縣（今新北市）九份藝術家，以許忠英為首，包括邱錫勳、胡達華等十五人組成「九份藝術村聯誼會」。1988年該會所提九份藝術村計畫，因生態環保人士及地方人士反對，終而失敗收場。
206	1987.8.16	中國美術協會嘉義市支會（1993年更名「嘉義市美術協會」）	參見237頁。
207	1987.9.13	高雄市現代畫學會	參見238頁。
208	1987.9	修特藝術學會（簡稱「修特藝道」）	臺中市藝術家：祈連、林清鏡、巫秋基、陳聰景、房耀忠、黃雲瞳、張貴章、劉明杰、鄭禮勳、綦建平等人創立。「修特」是指藝術的來電與再充電，延伸為尋覓藝術新轉機之意。該學會以「愛心搭藝椅，牽手波風雪」為創會宗旨。2013年12月13日於葫蘆墩文化中心辦理「臺中市修特藝道菁英聯展」。2014年12月15日於臺中市大墩文化中心文英館舉行「修特藝術學會27年會員作品聯展」。
209	1987	三帚畫會	由鄭月波的學生所組成，並以畫筆三枝喻為掃帚，取名為「三帚畫會」。其創立宗旨有三：掃除因循相襲之遺風；發揚固有文化；以及開拓大時代新藝術領域，而精益求精。1989年假臺北國軍英雄館舉辦師生第3次聯展。2011年5月17日於基隆市文化局舉行「三帚書畫會年度會員聯展」。
210	1987	醉墨會	參見242頁。

序號	創立時間	美術團體名稱	美術團體備註資料
211	1987	龍頭畫會	參見244頁。
212	1987	丁卯書畫會（高雄）	林坤英、容天圻、陳清俊等人組成。
213	1987	墨原畫會	水墨畫家李宗佑、葉錦蓉發起，成立於臺北縣板橋市。
214	1987	玄修印社	王北岳門生所組織之社團，原名「玄修書法篆刻研究會」，社長呂國祈，副社長李清源。該社以「研究書法篆刻，提倡文化氣節」為宗旨。2010年6月13日於高雄市明宗書法藝術館舉行「玄修印社」書法篆刻展；2013年10月4日於蕙風堂宣圖部展覽廳舉行「玄修印社書法篆刻聯展」。
215	1987	筀山畫會	南投竹山畫家：張國華、許世聰、林朗志等人發起成立。1999年與「藝友雅集」合併成立「筀山藝友美術會」。
216	1987	臺中五線譜畫會	臺中市畫家：廖本生、賴仁輝、游昭晴、陳啟智（會長）、王麗雲等人創立，1987年9月於臺中文化中心首展。
217	1987	野蠻現代畫會	陳明輝、蔡坤霖等人組成。1989年舉辦第1屆「野蠻現代畫會聯展：環境藝術——環境改造」於臺南成功大學。
218	1987	雨農畫會	王太田（雨農齋）私人畫室畫會，1987年於國軍文藝中心首次聯展。
219	1988.1.29	蕉城美術協會	參見245頁。
220	1988.5.1	亞洲美術協會聯盟臺灣分會	參見246頁。
221	1988.8.20	南投縣書法學會	創會理事長簡銘山，主要成員：簡銘山、謝坤山、陳輔弼、吳明晃、陳恆聰、洪助誠等人。除了會員聯展之外，還舉辦省縣之書法比賽，中小學教師書法研習會，以及專題講座和現場揮毫等活動。此外，南投縣書法學會也和外縣市聯展，並進行兩岸書法交流活動。
222	1988.9	伊通公園	參見248頁。
223	1988.11.29	3E美術會	參見250頁。

214玄修印社　2012年，玄修印社舉辦聯展「道在玄朱」。

216臺中五線譜畫會　1994年，五線譜畫會聯展廣告。

216臺中五線譜畫會　1995年，五線譜畫會第11屆聯展於臺南中華藝文中心舉行。

序號	創立時間	美術團體名稱	美術團體備註資料
224	1988	玄濤書會	由書法家陳家璋發起，理念是「志在書壇，捲起千堆雪」。成員包括桃園、新竹的書法家：陳家璋、莊明忠、王介寬、張富南、古元琦、趙世雄、張日廣、廖大華、黃崑林、張傳威、李芳玲、宋良銘、紀經略、方仙龍、彭祥瑀、辜炯郁等人。該書會固定每兩個月集會一次。
225	1988	糊塗畫會	高雄水墨畫家李明啟、陳來發、謝逸娥、石忘塵、鍾俊光、林水生、吳永樂等人共組糊塗畫會。1988年於高雄市圖書館舉行聯展。
226	1989.5	2號公寓	參見252頁。
227	1989.5	五榕畫會	參見254頁。
228	1989.7	玄心印會	王北岳指導，卓播道為會長。
229	1989.7	阿普畫廊（1990年正式立案，合作畫廊）	參見255頁。
230	1989.10.8	屏東縣淡溪書法研究會	參見257頁。
231	1989	玄香書會	王富香、李秀英、林少鈺等人組成，1989年於臺北市社教館首展。
232	1989	嚴墨畫會	王小佩、余淑妙、李宗佑、李麗花等人組成。
233	1989	人體畫學會	羅美棧、簡德耀、何財明、廖政雄、黃坤炎等人發起成立於臺北市。
234	1989	六辰畫會	張俊傑、宋子芳、楊年耀、黃啟龍、李可梅等人組成的臺北市水墨畫團體，由張俊傑出任會長。
235	1989	山雅書畫會	南投埔里書畫家：劉煥齊、陳順連、田月嬌、張伸二、蔡艷娥、謝欣隆等人創立。
236	1989	季風藝術群	由基隆中、小學美術教師：曾明輝、嚴凱信、楊世傑等人組成。現任會長為薛佰銘。

233人體畫學會　2006年，臺北市人體畫學會舉辦第13屆「臺北市人體畫學會聯展」。

236季風藝術群　季風藝術群1993年聯展廣告。

240泛色會　1991年1月16日，泛色會展演「拖地紅」手稿。

248北師拍岸畫會　2009年，北師拍岸畫會舉行「北師情．畫綿綿」聯展暨藝術論壇。

序號	創立時間	美術團體名稱	美術團體備註資料
237	1989	調色盤畫會	臺南藝術家沈逢光、陳建源、李坤德、黃秋月等人組成。1991年11月於臺南社教館舉辦「調色盤畫會臺南展」。
238	1989	透明畫會	參見258頁。
239	1989	高雄市國際美術交流協會	參見259頁。
240	1990.1.16	泛色會	侯俊明、劉守曜、陳梅毛、陳國樑等人組成。1991年1月16日於臺北市尊嚴咖啡館,展出《拖地紅》演劇。該展演全程以裝置、身體表演方式,運用性別錯置、男女特質矛盾的手法,質疑傳統婚姻與現代男女關係。「泛色會」的演出,旨在推動各種藝術媒體間的融合與協作,並藉以創造一個互動的空間及交流平台。
241	1990.3.31	臺灣省全省美展永久免審查作家協會（2014年更名「臺灣美展作家協會」）	參見260頁。
242	1990.3	中墩畫會	臺中市藝術家粘春福等人創立。首展於臺中市立文化中心。
243	1990.4	臺灣檔案室	參見262頁。
244	1990.9.30	高雄水彩畫會	參見263頁。
245	1990.11	NO-1藝術空間	參見265頁。
246	1990.12	金門縣美術協會	參見266頁。
247	1990	綠水畫會	參見267頁。
248	1990	北師拍岸畫會	郭掌從、陳主明、林聰明、陳志芬等人創立。2009年舉辦聯展。
249	1990	90畫會	水墨畫家王素峰、朱瑗、李重重、姜一涵、袁金塔、羅青等人組成。1993年12月18日於臺北市立美術館舉辦「第2屆90畫會展」。
250	1990	形上畫會	陳炳宏、李宗仁、劉文貴、王永裕、朱英凱、葉明和、萬昌明等人創立。1992年於臺中市文化中心舉行形上畫會聯展。1993於臺中首都藝廊舉行形上畫會聯展。
251	1990	靈島美術學會	參見269頁。
252	1990	南臺重彩畫會（高雄）	張西邨指導。
253	1990	耕心雅集	參見270頁。
254	1990	國際水彩畫聯盟	參見271頁。

▌感謝： 本書的撰寫,要感謝的對象很多,除了1970年至1990年成立的各美術團體提供資料與珍貴的圖片之外;特別要致上謝忱給田野調查過程當中,幾位藝術家竭力協助與郵寄資料給我,讓我銘感五內,衷心感激。藉此特別謝謝,葉竹盛教授、簡福鉾教授、洪根深教授、蔡文汀教授、蘇新田老師、連建興老師、顏頂生老師及常陵先生等人。若沒有他們的鼎力相助,許多珍貴文獻史料,恐怕難以呈現在此次的調查研究報告中。

參考書目

▎ 中文書籍

- 中華民國三石畫藝學會編輯，《三石畫集第四輯》，臺北：中華民國三石畫藝學會，1999。
- 中華民國書法教育學會編輯，《八十六年全國書法比賽專輯》，臺北：中華民國書法教育學會，1998。
- 文興畫會第六屆聯展籌備委員會編，《文興畫會畫展專輯－第六屆巡迴聯展覽》，臺北：文興畫會，1985。
- 王守英、謝峰生、簡嘉助、倪朝龍、曾得標編輯，《具象畫會十週年紀念畫集》，臺中：具象畫會，1985。
- 王信允，《書寫發聲與運動實踐—解嚴前後《南方》的邊緣戰鬥與文化批判》，臺中：國立中興大學臺灣文學與跨國文化研究所碩士論文，2014。
- 王信豐編，《2008 高雄市現代畫學會》，高雄：高雄市現代畫學會，2008。
- 王福東，《臺灣現當代藝術風神榜：進畫論首部曲》，臺北：大苑藝術，2017。
- 王嘉琳，《能動的身軀—1980 年代息壤之感性叛逆》，臺南：國立臺南藝術大學藝術史與藝術評論研究所碩士論文，2010。
- 王輝煌、張國華，《臺灣美術地方發展史全集—南投地區》，臺北：日創社文化，2003。
- 白靈，《新詩跨領域現象》，臺北：秀威資訊，2017。
- 西瀛鄉友畫會編輯，《第 1 屆西瀛鄉友畫展》，高雄：臺灣新聞報，1982。
- 任效飛編輯，《臺北前進者首展》，臺北：臺北前進者藝術群，1984。
- 李伯男、戴明德，《臺灣美術地方發展史全集—嘉義地區》，臺北：日創社文化，2003。
- 李宜修，《臺灣當代美術社會發展 1980-2000》，臺北：臺灣商務印書館，2011。
- 李俊賢，《臺灣美術的南方觀點》，臺北：臺北市立美術館，1996。
- 李純甫主編，《第 2 屆基隆市美術協會會員作品專輯》，基隆：基隆市政府，1979。
- 李欽賢，《臺灣美術地方發展史全集—基隆地區》，臺北：日創社文化，2004。
- 李淑卿纂修，《嘉義縣志・藝術志》，嘉義：嘉義縣政府，2009。
- 呂佛庭等著，《萬物靜觀・藝進於道：呂佛庭書畫展及其傳承》，臺北：中華文化總會，2016。
- 呂佩怡主編，《搞空間—亞洲後替代空間》，臺北：田園城市，2011。
- 呂學卿編輯，《悍圖文件 II》，臺北：悍圖社，2018。
- 汪浩編輯，《中日韓三國聯合畫展》，臺中：中華國畫聯誼會，1977。
- 吳金原，《1997 新象畫會專輯》，臺南：新象畫會，1997。
- 吳金原主編，《臺南新象 36 特輯》，臺南：新象畫會，2014。
- 吳玲玲、謝蓁蓁執行編輯，《1994 中部雕塑展專輯》，臺中：臺中市立文化中心，1994。
- 吳漢宗主編，《梅嶺美術會會展專集第五集》，臺北：梅嶺美術會，1995。
- 林文鎮、王文良、王國裕、林世超、張宇彤，《臺灣美術地方發展史全集—澎湖地區》，臺北：日創社文化，2005。
- 林世斌主編，張姬榮翻譯，《元墨畫會與新墨會聯展：2015 中韓交流》，臺中：臺北元墨畫會、韓國新墨會，2015。
- 林永發、林勝賢，《臺灣美術地方發展史全集—臺東地區》，臺北：日創社文化，2003。
- 林明賢，《聚合 × 綻放：臺灣美術團體與美術發展—戰後初期至 70 年代臺灣美術團體活動年表（1945-1979）》，臺中：國立臺灣美術館，2017。
- 林果顯，《「中華文化復興運動推行委員會」之研究（1966-1975）》，臺北：國立政治大學歷史學系研究部碩士論文，2001。
- 林振莖主編，《破與立—五行雕塑小集》，新北：朱銘文教基金會，2014。
- 林雪卿，《版畫 1017：十青版畫會 36 周年 + 日本版 17 邀請展暨學術研討會》，臺北：中華民國版畫學會，2010。
- 林惺嶽，《臺灣美術風雲 40 年》，臺北：自立晚報，1987。
- 林惺嶽，《渡越驚濤駭浪的臺灣美術》，臺北：藝術家，1997。
- 邱依琳，《另類空間於臺灣「前衛」藝術發展過程中的角色—以伊通公園為例》，桃園：國立中央大學藝術學研究所碩士論文，2015。
- 柯志融，《戰後臺灣留學生赴法及參與社團之分析》，臺南：國立臺南大學文化與自然資源學系碩士班碩士論文，2018。
- 胡復金、蔡信昌編輯，《第卅屆臺日美術家聯展紀念畫集》，臺北：臺日美術家聯誼會，2004。
- 洪郁大、王東華、蘇信義等人編輯，《91 高雄藝術聯盟畫集》，高雄：師大美術系友高雄藝術聯盟，1991。
- 洪根深，《邊陲風雲：高雄市現代繪畫發展紀事（1970-1997）》，高雄：高雄市立文化中心，1999。
- 洪根深、朱能榮，《臺灣美術地方發展史全集—高雄地區（上）》，臺北：日創社文化，2004。
- 高愷珮，《1980 年代臺灣低限潮流研究—以「異度空間」、「超度空間」為中心的考察》，臺南：國立臺南藝術大學藝術史學系藝術史與藝術評論所碩士論文，2013。

· 侯王淑昭，《異度空間─空間的主題，色彩的變奏展》，臺北：臺北春之藝廊，1984。

· 南畫廊編輯，《透明畫會第 3 屆聯展》，臺北：南畫廊，1991。

· 倪再沁，《高雄現代美術誌》，高雄：高雄市政府文化局，2004。

· 徐一飛編，《東亞書畫集─第 1 輯》，臺北：東亞藝術研究會，1995。

· 袁金塔、陳坤德、曹筱玥，《臺灣美術地方發展史全集─宜蘭地區》，臺北：日創社文化，2003。

· 袁國浩策劃編輯，《牛馬頭 30 歲：1978-2008》，臺中：臺中縣牛馬頭畫會，2008。

· 袁國浩策劃編輯，《東南美術 40 年 1974-2014》，臺中：臺中市東南美術會，2014。

· 高雄市立文化中心編，《'88 高雄市現代畫學會大展》，高雄：高雄市立文化中心，1988。

· 國立歷史博物館編輯委員會編輯，《版畫師傅：廖修平作品回顧展》，臺北：國立歷史博物館，2001。

· 國產藝展中心編，《臺北畫派第 1 屆大展》，臺北：國產藝展中心，1985。

· 陳才崑，《大地‧飛鷹　葉竹盛的藝術軌跡》，臺北：商鼎文化，1994。

· 陳水財主持，《「高雄市現代畫學會研究」研究報告》，高雄：高雄市立美術館，2015。

· 陳文龍主編，《高雄水彩畫會第 27 屆 2017 聯展專輯》，高雄：高雄水彩畫會，2017。

· 陳佑端、曾伯祿等人編輯，《墨緣雅集三十一─墨緣雅集 30 週年紀念專輯》，臺中：墨緣雅集畫會，2014。

· 陳其茂，《四十年來臺灣地區美術發展研究之三─版畫研究報告展覽專輯編彙》，臺中：臺灣省立美術館，1994。

· 陳秀娟主編，《互動畫會》，臺北：國產藝展中心，1985。

· 陳建北、潘家青、周靈芝、簡惠英編輯，《2 號公寓紀實錄》上冊，臺北：國家文藝基金會贊助，1999。

· 陳盈瑛，《開新─80 年代臺灣美術發展》，臺北：臺北市立美術館，2004。

· 陳惠黛主編，《息壤 5》，臺北：大未來藝術，1999。

· 陳湘華編輯，《花蓮縣美術協會作品集》，花蓮：花蓮縣美術協會，2006。

· 陳榮發執行編輯，《88 南臺灣新風格雙年展》，臺南：臺南市立文化中心，1988。

· 陳靜男等執行編輯，《雲林縣美術協會會員聯展作品專輯》，雲林：雲林縣文化中心，2010。

· 陳興安、李朝雄、林千發編輯，《全國書法名家暨淡溪會員書法作品專輯》，屏東：屏東縣立文化中心，1995。

· 陳慧嶠執行編輯，《磁性書寫─念念之間紙上作品專題展》，臺北：行政院文化建設委員會，1999。

· 現代藝術資訊委員會編輯，《現代藝術─現代藝術資訊專輯》，臺北：中華民國現代畫學會，1984.1.1。

· 粘信敏、鄭秌如編輯，《日本‧臺灣‧埔鹽國際藝術交流展專輯》，彰化：彰化縣埔鹽鄉公所，2008。

· 梅嶺美術會編，《梅嶺美術會會展專集第 1 集》，臺北：梅嶺美術會，1980。

· 曾仲臺、李文鎮策劃編輯，《蕉城十二年》，高雄：蕉城美術協會，2000。

· 黃玉成等人編輯，《中華民國七十七年文藝季宜蘭縣地方美展》，宜蘭：宜蘭縣政府，1988。

· 黃永川等人編輯，《梅嶺美術會會展專集第二集》，臺北：梅嶺美術會，1982。

· 黃冬富，《臺灣美術地方發展史全集─屏東地區》，臺北：日創社文化，2005。

· 黃圻文編輯，《忙、莽、盲─現代眼畫會 1995 大展》，臺中：現代眼畫會，1995。

· 黃朝湖編著，《中部美術家名鑑》，臺中：第一畫刊雜誌社，1985。

· 黃朝湖執行編輯，《第 1 屆亞洲美術協會聯盟美展》，臺中：臺灣省立美術館，1988。

· 黃進財、謝順勝策劃編輯，《南臺灣新風格雙年展 1992》，臺南：臺南市立文化中心，1992。

· 黃嘉政等編輯，《高雄市南海書畫學會 30 周年紀念會員作品專集》，高雄：高雄市南海書畫學會，2006。

· 張學樑總編輯，《竹縣美協 40》，新竹：新竹縣美術協會，2011。

· 楊樹清，《臺灣美術地方發展史全集─金門地區》，臺北：日創社文化，2004。

· 詹前裕，《林之助繪畫藝術之研究研究報告展覽專輯彙編》，臺中：臺灣省立美術館，1997。

· 葉永文，《臺灣政教關係》，臺北：風雲論壇，2000。

· 鄒森均、鍾銘誠總編輯，《2016 年宜蘭縣美術學會會員展作品集》，宜蘭：宜蘭縣美術學會，2016。

· 新思潮藝術聯盟編輯，《新思潮藝術聯盟會員作品選集》，臺北：新思潮藝術聯盟，1985。

· 葫蘆墩美術研究會編，《葫蘆墩美術研究會第 12 屆美術展覽專集》，臺中：葫蘆墩美術研究會，2004。

· 潘小雪，《臺灣美術地方發展史全集─花蓮地區》，臺北：日創社文化，2003。

· 臺北市膠彩畫綠水畫會編，《臺北市膠彩畫第 9 屆綠水畫會展專輯》，臺北：臺北市膠彩畫綠水畫會，1999。

· 臺北新藝術聯盟編輯，《1982 臺北新藝術聯盟》，臺北：臺北新藝術聯盟，1982。

· 臺灣水彩畫協會編，《臺灣水彩畫協會畫集─二十週年紀念專輯》，板橋：臺北縣立文化中心，1989。

· 臺灣水彩畫協會編輯小組，《臺灣水彩畫協會三十一年專輯》，臺北：臺灣水彩畫協會，2000。

· 臺灣省立美術館編輯，《第 1 屆亞洲美術協會聯盟美展》，臺中：臺灣省立美術館，1988。

· 臺灣省立美術館、臺灣省膠彩畫協會編，《第 7 屆全省膠彩畫展》，臺中：臺灣省立美術館，1989。

· 臺灣省膠彩畫協會編，《第 20 屆臺灣膠彩畫展》，臺中：臺灣省膠彩畫協會，2002。

· 遠流臺灣館編著，《臺灣史小事典》，臺北：遠流，2000。

- 鄭明全，《高雄新浜—在地黑手—南島意識以「土」、「黑」、「邊陲」思辨美術高雄的主體意識開展》，高雄：國立高雄師範大學美術學系碩士論文，2009。
- 鄭世璠主編，《第 15 回芳蘭美展回顧展》，臺北：芳蘭美術會，1997。
- 鄭坤池總編輯，《臺灣三 E 美術會 30 周年紀念畫冊》，新北：三 E 美術會，2018。
- 鄭雯仙，《風動：南臺灣新風格展覽檔案紀錄 1986-1997》，臺南：佐佐目藝文工作室，2018。
- 鄭弼洲編輯，《高雄市美術協會會員作品集》，高雄：高雄市美術協會，2012。
- 蔡采秋、張淑美、謝蓁蓁執行編輯，《1993 中部雕塑展專輯》，臺中：臺中市立文化中心，1993。
- 蔡昭儀主編，《藝時代崛起—李仲生與臺灣現代藝術發展》，臺中：國立臺灣美術館，2019。
- 蔡慶彰等人編，《葫蘆墩美術研究會百年特展暨第 16 屆美術展覽專集》，臺中：葫蘆墩美術研究會，2011。
- 賴明珠，《桃園縣藝文資源調查—桃園地區美術家許深州先生研究調查》，桃園：桃園縣政府文化局，2003。
- 賴明珠，《臺灣美術地方發展史全集—桃園地區》，臺北：日創社文化，2004。
- 墨潮會著，《墨潮一字書》，臺北：蕙風堂，2001。
- 劉子平、簡志雄、王臺基、吳國文編輯，《大地美術研究會成立 20 週年巡迴展專輯》，臺北：大地美術研究會，1997。
- 劉牧石總編輯，《藝術播種二十年：南投縣美術學會慶祝成立 20 週年暨會員作品專輯》，南投：南投縣美術學會，1996。
- 蔣伯欣，《藝術家莊世和檔案調查暨作品資料庫建置研究計畫期末報告》，高雄：高雄市立美術館，2017。
- 蕭瓊瑞總主編，《楊英風全集》第 17 卷：研究集 II，臺北：藝術家，2009。
- 謝東山，《臺灣美術地方發展史全集—臺中地區（下）》，臺北：日創社文化，2003。
- 謝東山，《臺灣美術地方發展史全集—彰化、雲林地區（上）》，臺北：日創社文化，2005。
- 謝佩敏執行編輯，《現在完成進行式—現代眼畫會 27 年展》，臺中：國立臺灣美術館，2008。
- 謝順勝執行編輯，《億載畫會 15 週年紀念專輯》，臺南：臺南市立文化中心，1990。
- 鍾道明，《國民黨苗栗縣民眾服務站關係網絡之研究》，臺中：逢甲大學公共政策研究所碩士論文，2004。
- 鍾穗蘭，《「高雄畫廊發展概況初探」研究報告》，高雄：高雄市立美術館，2103。
- 鐘有輝主編，《1996 全國版畫教育研討會論文集》，臺北：國立臺灣藝術學院版畫中心，1996。
- 薛保琳發行，《二號公寓 SPACE II》，臺中：黃河藝術有限公司，1992。
- 魏坤松總編輯，《竹縣美協 2009 新竹縣美術協會會員聯展專輯》，新竹：新竹縣美術協會，2009。
- 簡惠英，《臺灣「另類空間」的前衛藝術發展—以伊通公園為主》，嘉義：南華大學美學與藝術管理研究所碩士論文，2004。
- 蘇啟明主編，《異鄉真情—李澤藩逝世十週年紀念畫集》，臺北：國立歷史博物館，1999。
- 羅伯特・艾得金 (Robert Atkins) 著，黃麗絹譯，《藝術開講》(Art Speak: A Guide to Contemporary Ideas, Movements, and Buzzwords)，臺北：藝術家，1996。
- 羅秀芝、連森裕，《臺灣美術地方發展史全集—新竹、苗栗地區》，臺北：日創社文化，2005。
- 羅順隆主編，《中華民國書學會三十週年辛卯會員作品展專輯》，臺北：中華民國書學會，2011。

▍中文論文

- 丁仁方，〈統合化、半侍從結構、與臺灣地方派系的轉型〉，《政治科學論叢》10（1999.6），頁 59-82。
- 李宜修，〈1980-2000 年代臺灣藝術（美術）環境與藝術經濟發展之關係探析〉，《屏東教育大學學報 - 人文社會類》35（2010.9），頁 81-122。
- 李思賢，〈倪再沁高雄時期水墨中的土地情懷—黑・土地・沁入內裡〉，《藝術認證》74（2017.6），頁 52-57。
- 豆皮文藝咖啡館編，〈勞動藝術〉，《豆皮丸》（單張報紙）20 期（2003.7-8）。
- 林柏欣，〈現代性的鏡屏：「新派繪畫」在臺灣與巴西之間的拼合／裝置〉，《臺灣美術》67（2007.1），頁 67-73。
- 陳柏鈞、洪富峰，〈從不同住宅型態探討固樁行為及其意義建構——以高雄市鳥松區夢裡里為例〉，《城市學學刊》8.1（2017.3），頁 1-55。
- 陳靜瑜，〈臺灣留美移民潮 1949-1978〉，《臺灣學通訊》103（2018），頁 20-21。
- 鄭水萍，〈畫家洪根深與高雄黑派區域風格的形成初探〉，《思與言》31.1（1992.3），頁 139-184。
- 鄭鬱（水萍），〈黑域的悲情—初探洪根深的黑畫風格〉，《炎黃藝術》64（1992.6），頁 34-40。
- 蘇新田，〈早期師大美術系的四個畫會之四—畫外畫會及「七〇 S 超級團體」（1966-1976）〉，《臺湾画》15（1995.2、3），頁 72-79。

▍英文論文

- Massimiliano Lacertosa. "The Artworld and The Institutional Theory of Art: an Analytic Confrontation." *The SOAS Journal of Postgraduate Research* 8 (2015): 36-45.

其他（網路資料）

· 中華民國書學網站，網址：<http://old.shufa.org.tw/act.html>，（2019 年 2 月 14 日瀏覽）。

· 王秀雄，〈白色的魅力與震撼—林壽宇藝術之美〉，《雄獅美術》，第 141 期，1982 年 11 月；引自 IT PARK，網址：<http://www.itpark.com.tw/artist/critical_data/173/1381/274>，（2019 年 3 月 15 日瀏覽）。

· 民眾網·民眾日報，雕形·塑意卅　特展 臺中市雕塑學會 31 屆會員聯展，網址：<http://www.mypeople.tw/index.php?r=site/article&id=1574046>，（2019 年 2 月 23 日瀏覽）。

全球華人藝術網，藝文訊息，河邊畫會，網址：<http://artnews.artlib.net.tw/detail4307.html>，（2018 年 11 月 9 日瀏覽）。

· 社團法人中華民國畫廊協會數位資料庫，網址：<http://taga-artchive.org/work/「午馬聯展」，展場合影-1>，（2019 年 2 月 16 日瀏覽）。

· 金門藝術網，2014 亞洲美展 - 金門藝術家西畫篇，網址：<http://kinmen-art.blogspot.com/2014/04/2014_6.html>，（2019 年 2 月 7 日瀏覽）。

· 花蓮縣全球資訊服務網，「花蓮縣·韓國堤川美術協會作品聯展」開幕，代理縣長蔡碧仲盼深化兩地藝術與文化交流」，網址：<https://www.hl.gov.tw/files/15-1001-82991,c2823-1.php>，（2019 年 2 月 13 日瀏覽）。

· 周積寅，〈再論 "金陵八家" 與畫派〉，「秣陵煙月—明末清初金陵畫派書畫學術研討會」，澳門，澳門藝術博物館，2010 年，頁 4-5，網址：<http://www.mam.gov.mo/MAM_WS/ShowFile.ashx?p=mam2013/pdf_theses/635895826117944.pdf>，（2019 年 3 月 1 日瀏覽）。

· 洪東標，臺灣的水彩發展與師大（下），大紀元，網址：<http://www.epochtimes.com/b5/13/11/6/n4004641.html>，（2018 年 11 月 13 日瀏覽）。

· 梁任宏，〈築夢，憶！前衛藝術推展中心〉，《藝術認證》7（2006），網址：<https://www.kmfa.gov.tw/FileDownload/Journals/20170727174712498041472.pdf>，（2019 年 2 月 13 日瀏覽）。

· 高雄市政府文化局，展覽訊息，2017 高雄市國際美術交流協會會員聯展，網址：< http://www.khcc.gov.tw/rwd_home02.aspx?ID=$M410&IDK=2&EXEC=D&DATA=2855>，（2018 年 11 月 18 日瀏覽）。

· 桃園市政府客家事務局，藝術展覽，展覽 -106 年 5 月：「翰墨藝情 - 彩墨名家聯展」，網址：<http://www.hakka.tycg.gov.tw/home.jsp?id=31&parentpath=0%2C5&mcustomize=onemessages_view.jsp&dataserno=201705100001&aplistdn=ou=data,ou=chhakka2,ou=chhakka,ou=ap_root,o=tycg,c=tw&toolsflag=Y>，（2019 年 2 月 7 日瀏覽）。

· 國立交通大學，羅門，網址：<http://lomen.e-lib.nctu.edu.tw/history_detail?id=833&t=photo>，（2019 年 2 月 5 日瀏覽）。

· 陳譽仁，〈減法的極限：林壽宇的回歸與臺灣低限主義前史〉，《藝外雜誌》9（2010.6）：48-55；引自 IT PARK，網址：<http://www.itpark.com.tw/artist/critical_data/173/739/274>，（2019 年 3 月 15 日瀏覽）。

· 張禮豪，〈藉藝術歸返原鄉的在世行者：林鉅〉，ITPARK，網址：<http://www.itpark.com.tw/artist/critical_data/521/935/-1>，（2019 年 3 月 28 日瀏覽）。

· 程武昌臉書，程武昌 (Cheng wu-chang) 前衛藝術家現代畫家，網址：<https://www.facebook.com/1390215494589954/posts/ 程武昌 50 年創作歷程回顧展 >，（2019 年 2 月 25 日瀏覽）。

· 傅狷夫書畫資料庫，1988-03-27 少壯藝術家志同道合醉墨會舉行首前聯展，網址：<http://www.fuchuanfu.com/literature_detail.php?id=428&page=13&lang=en-us>，（2019 年 2 月 25 日瀏覽）。

· 黃微芬，〈葉啟鋒專訪——一位資深藝術行政人員對臺南現代藝術發展的投入〉，觀察者藝文田野檔案庫，網址：<https://aofa.tw/?p=1545>，（2019 年 1 月 6 日瀏覽）。

單喬，〈侯府喜事〉，侯俊明網站，評論 24，網址：<http://www.legendhou.tw/critics/critics-24.>，（2019 年 3 月 4 日瀏覽）。

· 楊明怡，〈河邊畫會 41 年 9 藝術家聯展〉，《自由時報》，2015 年 12 月 21 日，網址：<http://www.cmoney.tw/follow/channel/article-34439096>，（2018 年 11 月 9 日瀏覽）。

· 廖燦誠，〈墨潮書會三十週年太極生回顧〉，網址：<https://aiectwa.wordpress.com/2009/08/26/ 墨潮書會三十週年太極生回顧 >，（2019 年 2 月 13 日瀏覽）。

· 臺灣美展作家協會部落格，網址：<http://mianshenassociation.blogspot.com/2017/02/blog-post.html>，（農曆 2018 年 12 月初 2 瀏覽）。

· 蔡宏明，〈無言禪師與佈道者〉，《雄獅美術》，第 189 期，1986 年 11 月，引自 IT PARK，網址：<http://www.itpark.com.tw/people/essays_data/642/1384>，（2019 年 3 月 16 日瀏覽）。

· 蔡禹撤，文字蔡良飛 — Tripod，網址：<http://members.tripod.com/langford_tsai/articals.html>，（2019 年 1 月 4 日瀏覽）。

· 蕭瓊瑞，〈岩縫中的奇葩—1980 年代臺灣抽象繪畫〉，《今藝術》，第 214 期，2010 年 7 月，頁 121-127。IT PARK，網址：<http://www.itpark.com.tw/artist/critical_data/173/775/274>，（2019 年 3 月 16 日瀏覽）。

· 聯訪中心，〈枋寮鄉音美術會「鄉音風華」聯展〉，指傳媒，2016 年 8 月 7 日，網址：<http://www.fingermedia.tw/?p=437370>，（2018 年 11 月 19 日瀏覽）。

· 簡丹，〈不被市場左右的「伊通公園」、「二號公寓」和「邊陲文化」〉，1992 年 5 月 1 日，自立早報，引自 IT PARK，網址：<http://www.itpark.com.tw/archive/article_list/19>，（2018 年 11 月 14 日瀏覽）。

· 蘇新田，畫外畫會（Hwa-Wai Association）（1966-），網址：<https://www.cyclicspace.com/search/label/%E7%95%AB%E5%A4%96%E7%95%AB%E6%9C%83>，（2019 年 3 月 11 日瀏覽）。

· ARTouch 編輯部，〈梁平正—它空間的翻轉〉，網址：<https://artouch.com/view/content-4407.html>，（2019 年 3 月 27 日瀏覽）。

臺灣美術團體發展史料彙編總表（1895-2018）

【第 1 冊】

日治時期美術團體（1895-1945）

■ **1899**
羅漢會
臺灣書畫會

■ **1904**
硯友會

■ **1907**
書畫會
印社

■ **1908**
國語學校洋畫研究會
紫瀾會

■ **1910**
臺北中學校寫生班
無聲會

■ **1911**
清談會
畫聲會

■ **1912**
道風會
臺北洋畫研究會
水竹印社
羅漢會書畫研究會

■ **1913**
新畫會
番茶會

■ **1915**
蛇木會

■ **1917**
樵月畫習會
嘉義素人畫會
臺中書道研究會

■ **1918**
臺灣南宗畫會
南畫會
嘉義書畫會
稻江畫會
北港畫習會
南靖畫會
芝皓會

■ **1919**
嘉義南宗畫會
北港南宗畫會
新光社
攻玉書道研究會

■ **1920**

桃園書道筆友會
臺南素人畫會
赤土會
南光洋畫會

■ **1922**
臺灣美術協會研究所
臺灣日本畫會

■ **1923**
婆娑洋印會
臺南繪畫同好會
茜社洋畫會
美術研究會

■ **1924**
臺北師範學生寫生研究會
印人同好會
大同書會臺北支部
鶴嶺書會
白陽社
書道研究會
素壺社

■ **1925**
酉山書畫會
藝術協會
赫陽會
書道研究斯華會臺北法院分會

■ **1926**
南社
黑壺會
亞細亞畫會
七星畫壇
白鷗社
馬纓丹畫會

■ **1927**
南瀛洋畫會
寧樂書道會臺北支部
南光社
赤陽會
新竹三人社
文雅會
墨潮洋畫會
臺灣水彩畫會
綠榕會
聚鷗吟社

■ **1928**
鴉社書畫會
臺中書畫研究會
春萌畫會
白日會

■ **1929**
新竹書畫益精會
澹廬書會
二九年社
赤島社
洋畫研究所

水邊會
碧榕畫會
竹南青年會書畫同好部

■ **1930**
赫桐洋畫研究會
栴檀社
榕樹社
南陽社書畫益精會
南瀛書道會

■ **1931**
東光社
京町畫塾
嘉義書畫自勵會
新竹書道研究會
嘉義書畫藝術研究會

■ **1932**
臺灣麗澤書畫會
南國大和繪研究會
一廬會
南墨會
海山郡繪畫同好會
花蓮港洋畫研究會
嘉義書畫藝術會

■ **1933**
臺北鋼筆字研究會
斗六硯友會
淡水華光書道會
東壁書畫研究會
新興洋畫協會
臺南書畫研究會
麗光會

■ **1934**
中壢書道會
大橋公學校書道研究會
墨洋會
廣告人集團
南國書道會
臺北洋畫研究室
臺陽美術協會
臺中美術協會
臺灣美術聯盟
東寧書畫會

■ **1935**
黑洋畫會
創作版畫會
斗六書道研究會
六硯會
玉山印社
斗六習字會
奎社書道會
南溟繪畫研究所

■ **1936**
臺灣書道協會
大雅書道會
朱潮會

綠洋社
臺南書道研究會

■ **1937**
臺中書畫協會
啟南書道會
MOUVE 洋畫集團
臺灣書道會
中部書畫協會

■ **1938**
產業美術協會
洋畫十人展
白洋畫會

■ **1939**
書道研究會
興亞書畫協會
新高書道會
桃園街美育研究會
津湧書道會

■ **1940**
臺中市硯友會
嘉義書法會
八紘畫會
青辰美術協會
臺灣美術家協會
宜蘭書畫會
南洲書畫協會
高雄新文化聯盟
新興文化翼贊團體
豐原書道會

■ **1941**
臺灣邦畫聯盟
臺中美術協會
南光美術協會

■ **1942**
臺灣宣傳美術奉公團
明朗美術研究會
八六書道會

■ **1943**
臺灣美術奉公會

■ **1944**
臺灣美術推進會

【第 2 冊】
戰後初期美術團體（1946-1969）

■ **1948**
青雲畫會

■ **1950**
中國文藝協會
新竹美術研究會
臺南市美術作家聯誼會
基隆美術研究會
臺灣印學會

■ **1951**
現代繪畫聯展
中國美術協會

■ **1952**
高雄美術研究會
臺南美術研究會

■ **1953**
臺灣南部美術展覽會
自由中國美術作家協進會
中國藝苑

■ **1954**
中部美術協會
紀元畫會

■ **1955**
七友畫會
星期日畫家會
新綠水彩畫會

■ **1956**
東方畫會
丙申書法會

■ **1957**
五月畫會
臺中美術研究會
綠舍美術研究會
八清畫會
拾趣畫會

■ **1958**
女畫會
四海畫會
友聯美術研究會
中國現代版畫會
聯合水彩畫會
六儷畫會
蘭陽青年畫會

■ **1959**
鯤島書畫展覽會
十人書會
純粹美術會
今日美術協會

藝友畫會
藝苗美術研究社

■ **1960**
荒流畫會
散砂畫會
長風畫會
翠光畫會
集象畫會

■ **1961**
二月畫會
雲海畫會
新造形美術協會
海天藝苑
龐圖國際藝術運動
海嶠印集
臺灣南部美術協會
八朋畫會
蘭陽畫會
臺南聯友會
抽象畫會

■ **1962**
青年美展
中華民國畫學會
中國美術設計學會
中國書法學會
青文美展
壬寅畫會
臺灣省政府員工書法研究會
八儔書會
亼人書會
黑白展

■ **1963**
標準草書研究會
高雄市書法研究會
玄風書道會
奔雨畫會

■ **1964**
自由美術協會
八閩美術會
高雄市中國書畫學會
心象畫會
臺南市國畫研究會
甲辰詩畫會
瑞芳畫會
嘉義縣美術協會
長虹畫會
年代畫會
南州美展
東冶藝集
七修書畫篆刻集
今日兒童美術教育研究會
高雄縣鳳山「粥會」

■ **1965**
太陽畫會
臺南兒童美術教育研究會
現代畫會

大地畫會
乙巳書畫會

■ **1966**
丙午書會
世紀美術協會
中國書法學會臺中市分會
大臺北畫派
畫外畫會
純一畫會
十人畫展
亞美畫會
吟風畫會

■ **1967**
UP 展
中國書法學會臺南市分會
中華民國書法學會花蓮支會
圖圖畫會
不定型藝展
中國現代水墨畫會
日月兒童畫會
圖騰畫會

■ **1968**
向象畫會
高雄市兒童美術教育學會
黃郭蘇展
國際文人畫家聯誼會
中華民國兒童美術教育學會
上上畫會
員青畫會
南部現代美術會
彰化縣美術教師聯誼會
五人畫會
五六書友會

■ **1969**
世代畫會
高雄縣書畫學會
屏東縣書畫學會
臺北市畫學研究會
人體畫會
方井美術會

【第 3 冊】
解嚴前後美術團體（1970-1990）

■ **1970**
中華民國版畫學會
臺灣省水彩畫協會
十秀畫會
內埔美術研究會
中國書法學會金門支會
快樂畫會
70's 超級團體

■ **1971**
高雄市美術協會
中華民國雕塑學會
新竹縣美術協會
武陵十友書畫會
唐墨畫會
新竹市美術協會
青荷葉畫會
一粟畫會

■ **1972**
臺中藝術家俱樂部
苗栗縣美術協會
中華國畫聯誼會
長流畫會
三人行藝集
東亞藝術研究會
六合畫會
子午潮畫會

■ **1973**
中國空間藝術學會中部聯誼會
六修畫會
墨華書會
清心畫會
水墨畫會

■ **1974**
金門畫會
中日美術作家聯誼會
十青版畫會
東南美術會
中華民國油畫學會
換鵝書會
六菱畫會
芝紀畫會
河邊畫會
花蓮美術教師聯誼會
62 潮
夏畫會
兩極畫會
地平線畫會
心象畫會

■ **1975**
美晨畫會
蓬山美術會
端一書會

南海藝苑
新血輪畫會
（枋寮）鄉音美術會
青流畫會
芳蘭美術會
五行雕塑小集
乙卯畫會
草地人畫會

■ **1976**
臺東書畫研習會
春秋美術會
墨潮書會
南投縣美術學會
中國美術協會花蓮支會
大地美術研究會
葫蘆墩美術研究會
具象畫會
自由畫會
國風畫會
雲林縣教師美術研究會
拾閒畫會
晨曦美術研究會
一心畫會
中華書法研習聯誼會

■ **1977**
雲林縣美術教師研究會
中部水彩畫會
星塵水彩畫會
南北水彩畫會
守中齋書畫會
九逸書畫會
中華藝風書畫會
長松畫會
六六畫會

■ **1978**
牛馬頭畫會
基隆市美術協會
五七畫會
將作畫會
風野藝術協會
迎曦書畫會

■ **1979**
梅嶺美術會
IFA 國際美術協會臺灣分會
文興畫會
新象畫會
中華民國造形藝術教育學會
宜蘭縣美術學會
純美畫會
中美文化藝術交流協會
午馬畫會
弘道書藝會
東海岸畫會
天人書畫學會
五人書展
北北美術會

■ 1980
南部藝術家聯盟
中華民國兒童書法教育學會
中華民國嶺南畫學會
松柏書畫社
子午畫會
懷孕畫會
青青畫會

■ 1981
臺中縣美術協會
苗栗縣西畫學會
臺灣省膠彩畫協會
屏東縣美術協會
中華水彩畫作家協會
臺灣現代水彩畫協會
青溪畫會
光陽畫會
山城畫會
紫雲畫會
臺北藝術家聯誼會
饕餮現代畫會

■ 1982
西瀛鄉友畫會
臺北新藝術聯盟
襲藝術聯盟
中國書法學會臺灣省澎湖縣支會
印證小集
中華民國現代畫學會
當代畫會
101 現代藝術群
現代眼畫會
笨鳥藝術群
臺南雕塑聯誼會
亞洲藝術創作協會中華民國分會
磐石書會
得璇書友會
一德書會
若雨軒國際水墨畫會
秋吟雅集

■ 1983
彰化縣美術教師聯誼會
新營美術學會
大中書畫會
苗栗縣書法學會
沙崗美術協會
新思潮藝術聯盟
臺北前進者藝術群
桃園縣美術家聯誼會
臺東縣書法學會
嘉義市書法學會
藝風畫會
新航線畫會
基隆西畫家聯盟
上上畫會
臺中市采墨畫會

■ 1984
海藍畫會
新粒子現代藝術群

滾動畫會
屏東縣畫學會
原流畫會
異度空間
中華民國水墨藝術學會
新繪畫藝術聯盟
華岡現代藝術協會
中國書法學會臺東縣支會
臺北市西畫女畫家聯誼會
中港溪美術研究會
三石畫藝學會
高雄縣美術研究學會
流觴雅集
中華民國水墨藝術學會高雄市分會
五行畫會
臺中市墨緣雅集畫會
港都畫會

■ 1985
高雄藝術聯盟
元墨畫會
第三波畫會
超度空間
西北美術會
中國美術協會臺灣省分會臺南縣支會
互動畫會
臺北畫派
山之城畫會
三藝畫會
青蘋果畫會
中華新藝術學會
南陽人體畫會
嘉仁畫廊
春聲畫會

■ 1986
大臺中美術協會
息壤
中部雕塑學會
高雄市嶺南藝術學會
桃園縣美術協會
中國美術協會澎湖縣支會
SOCA 現代藝術工作室
澄星畫會
3‧3‧3Group
墨藏書會
茂廬書會
星寰畫會
南天畫會
北北畫會
中華書畫會
臺中縣書學研究會
石青畫會
南臺灣新風格畫會
〇至一藝術群

■ 1987
草屯九九美術會
亞洲美術協會
九份藝術村聯誼會
中國美術協會嘉義市支會
高雄市現代畫學會

修特藝術學會
三帚畫會
醉墨會
龍頭畫會
丁卯書畫會
墨原畫會
玄修印社
箕山畫會
臺中五線譜畫會
野蠻現代畫會
雨農畫會

■ 1988
蕉城美術協會
亞洲美術協會聯盟臺灣分會
南投縣書法學會
伊通公園
3E 美術會
玄濤書會
糊塗畫會

■ 1989
2 號公寓
五榕畫會
玄心印會
阿普畫廊
屏東縣淡溪書法研究會
玄香書會
嚴墨畫會
人體畫學會
六辰畫會
川雅書畫會
季風藝術群
調色盤畫會
透明畫會
高雄市國際美術交流協會

■ 1990
泛色會
臺灣省全省美展永久免審查作家協會
中墩畫會
臺灣檔案室
高雄水彩畫會
NO-1 藝術空間
金門縣美術協會
綠水畫會
北師拍岸畫會
90 畫會
形上畫會
靈島美術學會
南臺重彩畫會
耕心雅集
國際水彩畫聯盟

一諦畫會
高雄八方藝術學會
雲峰會
原生畫會
臺灣鄉園文化美術推展協會
墨海畫會
澎湖縣愛鄉水墨畫會
藍田畫會
臺中市東方水墨畫會
黑白畫會
乘風畫會
筑隄畫會
澄懷畫會
赫島社

■ 2002
南投縣投緣畫會
中華育心畫會
臺中市壽峰美術發展學會
臺灣木雕協會
長遠畫藝學會
Point 畫會
中華亞細亞藝文協會
中華書法傳承學會
一廬畫學會
臺北市陽春水彩藝術會
圓山群視覺聯誼會
臺灣北岸藝術學會
屏東縣集賢書畫學會
G8 藝術公關顧問公司

■ 2003
臺灣印象寫實油畫協進會
新竹縣松風畫會
臺灣當代水墨畫家雅集
晨風畫會
陵線畫會
臺東縣大自然油畫協會
阿川行為群

■ 2004
厚澤美術研究會
鑼鼓槌畫會
藝友雅集
七腳川西畫研究會
雙和美術家協會

■ 2005
臺南市鳳凰書畫學會
新北市樹林美術協會
嘉義市紅毛埤女畫會
詩韻西畫學會
海風畫會
大亨畫會
臺中縣石雕協會
中華亞太水彩藝術協會
中華民國南潮美術研究會
湖光畫會
臺南市悠遊畫會

■ 2006
臺灣亞細亞現代雕刻家協會
夢想家畫會

自由人畫會
桃園臺藝書畫會
臺北市大都會油畫家協會

■ 2007
臺北粉彩畫協會
屏東縣高屏溪美術協會
新北市蘆洲區鷺洲書畫會
春天畫會
彰化縣墨采畫會
臺中市采韻美術協會
臺北蘭陽油畫家協會
新芽畫會
築夢畫會

■ 2008
臺灣普羅藝術交流協會
楓林堂書會
桃園市三采畫會
中華現代國畫研究學會
臺中市華藝女子畫會
臺灣藝術與美學發展學會
臺灣南方藝術聯盟
奔雷書會
逍遙畫會
臺南市向陽藝術學會
臺灣春林書畫學會
澄心繪畫社
雙彩美術協會
七個杯子畫會
乒乓創作團隊

■ 2009
高雄市新浜碼頭藝術學會
臺灣基督長老教會藝術團契
臺中市彰化同鄉美術聯誼會
苗栗縣美術環境促進協會
魚刺客
新東方現代書畫會
適如畫會
臺南市府城人物畫會
萬德畫會

■ 2010
臺北當代藝術中心
臺灣美術院
臺灣粉彩教師協會
23 畫會
新臺灣壁畫隊
愛畫畫會
我畫畫會

■ 2011
嘉義縣創意畫會
臺灣美術協會
臺灣詩書畫會
臺北市養拙彩墨畫會
海峽美學音響發燒協會
高雄市圓夢美術推廣畫會
中華舞墨藝術發展學會
名門畫會
臺中醫師公會美展聯誼社
和風畫會

集美畫會
形意美學畫會
中華創外畫會
臺灣山水藝術學會

■ 2012
高雄雕塑協會
中華藝術門藝術推廣協會
彰化縣卦山畫會
馨傳雅集
屏東縣屏東市水墨書畫藝術學會
虎茅庄書會
高雄市國際粉彩協會
吳門畫會

■ 2013
嘉義市三原色畫會
宜蘭縣粉彩畫美術學會
中華民國清濤美術研究會
臺灣科技藝術學會
龍山書會
五彩畫會
新港書會
樂活畫會
基隆藝術家聯盟交流協會
高雄市美術推廣傑人會
東海大學美術系碩士專班校友畫會
基隆藝術家聯盟交流協會

■ 2014
新北市童畫會
北市新北藝畫會
臺中市雲山畫會
臺灣非視覺美學教育協會
桃園藝文陣線

■ 2015
臺灣休閒美術協會
臺灣書畫美術文化交流協會
澎湖縣藝術聯盟協會
臺中市菊野美術會
中華畫荃美術協會
臺灣海洋畫會
NEW BEING ART 15D
沐光畫會

■ 2016
臺灣藝術史研究學會
朋倉美術協會
雲林生楊真祥畫會
臺灣藝術創作學會
圓創膠彩畫會

■ 2017
新北市藝軒書畫會
新北市三德畫會

■ 2018
臺藝大國際當代藝術聯盟
耕藝旅遊寫生畫會
集象主義畫會

臺灣美術團體發展史料彙編

解嚴前後美術團體3

1970~1990

賴明珠／編著

國立台灣美術館 策劃　　藝術家 執行

發 行 人｜林志明

出 版 者｜國立臺灣美術館

地　　址｜403 臺中市西區五權西路一段 2 號

電　　話｜（04）2372-3552

網　　址｜www.ntmofa.gov.tw

策　　劃｜蔡昭儀、林明賢、何政廣

諮詢委員｜白適銘、李欽賢、林柏亭、林保堯、黃冬富

　　　　｜廖新田、蕭瓊瑞、謝東山

行政執行｜蔡明玲

編輯製作｜藝術家出版社

　　　　｜臺北市金山南路（藝術家路）二段 165 號 6 樓

　　　　｜電話：（02）2388-6715・2388-6716

　　　　｜傳真：（02）2396-5708

編輯顧問｜王秀雄、謝里法、黃光男、林柏亭

總 編 輯｜何政廣

編務總監｜王庭玫

數位後製總監｜陳奕愷

文圖編採｜洪婉馨、盧穎、蔣嘉惠

美術編輯｜王孝媺、吳心如、廖婉君、郭秀佩、張娟如、柯美麗

行銷總監｜黃淑瑛

行政經理｜陳慧蘭

企劃專員｜徐曼淳、朱惠慈、裴玳諼

總 經 銷｜時報文化出版企業股份有限公司

倉　　庫｜桃園市龜山區萬壽路二段 351 號

電　　話｜（02）2306-6842

製版印刷｜欣佑彩色製版印刷股份有限公司

裝　　訂｜聿成裝訂股份有限公司

電子出版團隊｜圓滿數位科技有限公司

初　　版｜2019 年 10 月

定　　價｜新臺幣 900 元

統一編號 GPN　1010801450

ISBN　978-986-05-9937-4

法律顧問　蕭雄淋

版權所有，未經許可禁止翻印或轉載

行政院新聞局出版事業登記證局版臺業字第 1749 號

國家圖書館出版品預行編目資料

臺灣美術團體發展史料彙編 3：
解嚴前後美術團體（1970-1990）／賴明珠 編著
-- 初版 -- 臺中市：國立臺灣美術館，2019.10
　300面：30×23公分

ISBN　　978-986-05-9937-4　　（平裝）

1. 美術史　2. 機關團體　3. 史料　4. 臺灣

909.33　　　　　　　　　　　　108013902